예술에 대한 미적 모색

예술에 대한 미적 모색

2014년 2월 25일 초판 1쇄 인쇄
2014년 2월 28일 초판 1쇄 발행

글쓴이 김광명
펴낸이 권혁재

편집 박현주 · 조혜진
출력 엘렉스프린팅
인쇄 한영인쇄

펴낸곳 학연문화사
등록 1988년 2월 26일 제2-501호
주소 서울시 금천구 가산동 371-28 우림라이온스밸리 B동 712호
전화 02-2026-0541~4
팩스 02-2026-0547
E-mail hak7891@chol.net

책값은 뒷표지에 있습니다.
잘못된 책은 바꾸어 드립니다.

ISBN 978-89-5508-314-9 93600

예술에 대한 미적 모색

김광명 지음

학연문화사

책머리에 : 미적 모색이란?

예술에 관한 미적 모색은 예술에 관한 미적 탐색이요, 탐구이다. 예술의 언저리를 미적인 근거에서 찾아보고 더듬어보며 밝히는 일이다. '미적美的'이란 사물의 아름다움에 관한 모든 형용과 접근을 가리킨다. 미에 관한 논의는 이성적, 합리적, 논리적인 것이기 보다는 심미적, 미감적, 감성적이란 말과 같이 포괄적으로 사용되기 때문이다. 모색摸索이란 '어떤 일이나 사건 따위를 해결할 수 있는 방법이나 실마리를 더듬어 찾는 것'이요, 탐색探索은 '드러나지 않은 사물이나 현상 따위를 찾아내거나 밝히기 위하여 살피는 것'이다. 탐색은 탐구探究, 즉 진리나 학문 따위를 파고들어 깊이 연구하는 일과 연관된다. 그렇다면 무엇을 파고들어 깊이 연구한다는 것일까? 그것은 '의미'이다. 인간은 무엇보다도 의미를 추구하는 존재이다. 단토Arthur Danto, 1924-2013는 예술의 정의에서 작품이 되기 위해서는 의미를 찾아야 한다고 주장한다. 물리적 대상과 미적 대상의 차이는 아름다움에 대한 의미발견과 해석의 차이에서 비롯된다. 예술에 대한 미적 모색을 한다는 것은 예술에서의 의미 탐구와 의미 체험을 거치면서 의미 연관을 찾는 작업이다.

무릇 예술의 작업과정은 미완의 선형상先形象을 출발점으로 하여 완성의 형상形象을 취함으로써 마무리된다. 새로운 형식 혹은 형태는 미리 앞

서 존재한 형식 혹은 형태로부터 구성된다. 마찬가지로 눈에 볼 수 있는 형상은 눈에 볼 수 없는 선형상으로부터 비롯된다. 그런데 눈에 볼 수 없는 선형상이란 형상을 위한 스케치나 시도들 또는 수정들의 모든 국면들로 나타난다. 눈에 볼 수 없는 선형상과 최종적으로 눈에 볼 수 있도록 완성된 형상 사이엔, 이상과 현실사이에 벌어진 틈만큼이나 거리가 있기 마련이다. 미완성의 근거로서의 선형상은 미학에서 그리고 예술사에서 새롭고 풍부한 전망들을 내놓는다. 예술가의 창조적 충동이나 의지는 완성된 그대로 작품에 나타나 있지 않다. 그런 까닭에 볼 수 있는 형상을 통해 볼 수 없는 내적 창조적 열망이나 의지를 읽어내는 일이 중요하다. 만약에 우리가 볼 수 있는 것을 완성된 형식으로 받아들인다면, 완성되지 않은 것은 앞서 존재하는 형식인 셈이다. 미완성논 피니토의 주된 근거는 예술가의 내적 창조적 정신으로부터 나온다. 여러 이유가 있겠지만, 미완성은 작가적 이상과 현실사이의 틈, 추구하고자 하는 이념과 마무리된 형태의 불일치에 기인한다. 신체의 일부를 조각해놓은 토르소는 거의 모든 근대 조각가들의 작품들에서 발견되며, 불완전한 형태임에도 불구하고 때로는 그 압축된 상징적 의미로 인해 완전한 형태 못지않게 미적 정서를 환기시켜 준다. 이는 부분의 표현으로서 전체의 의미를 압축해서 대표하고 있으며, 부분으로서 전체를 상징적으로 암시한다. 논 피니토를 새롭게 인식한 요제프 간트너Joseph Gantner, 1896-1988의 선형상이론은 완료된 것이 아니라, 형상과의 연관 속에서 아직도 열려 있는 문제로 남아 있다. 오늘날엔 완성과 미완 사이에 놓인 역동성에 대한 미적 의미의 중요성이 더욱 두드러지고 있다. 동적인 흐름과 과정을 중요시하는 행위예술이나 퍼포먼스, 또한 행위

상호간의 작용과 참여를 강조하는 인터랙티브 예술 등이 그 좋은 예이다.

전통적으로 예술은 고대 그리스에서 중세를 거쳐 근대에 이르기까지 질서와 조화, 다양한 요소들의 유기적 통일을 전제로 하여 이루어졌으나, 근대 이후 무질서와 혼돈이 다양성이나 다원주의의 이름으로 등장한 이후 예술에 대한 정의는 닫힌 개념이 아니라 열린 개념인 것으로 받아들여지고 있다. 아마도 이는 완료형이 아니라 진행형일 것이다. 어떻든 완성의 형상을 위한 여정에 있다고 하겠다. 필자가 보기엔 예술이 지향하는 궁극적인 목적은 인간성의 탐구에 맞닿아 있어야 할 것이다. 그리고 그 출발은 인간의 일상적 삶이다. 인간의 삶과 유리된 예술은 공허하기 때문이다. 예술과 삶의 경계가 허물어진 이후, 예술과 일상의 삶은 긴밀하게 연관되고 있다. 따라서 예술, 비예술, 반예술, 나아가 미학, 비미학, 반미학과의 경계가더 이상 의미가 없게 되었다. 미적인 것은 일상의 미학의 전개에 있어 중요하다. 그 이유는 미적인 것은 우리의 태도와 경험에 의해 지각되며, 일상생활에 깊이 스며들어 있기 때문이다. 미적 판단의 전제조건은 감정의 전달 가능성으로서의 공통감이다. 공통감은 개별적 정서가 아니라 구성원 간에 보편적 정서를 위한 능력이다. 공통감에서의 '공통'은 '공동의, 보통의, 일상의, 평범한, 세속적인'의 의미를 담고 있다. 공통감은 단순한 감각이 아니라 공동체적 감각의 이념이다. 그것은 보편적 전달 가능성 및 소통 가능성에 의존한다. 오늘의 미학은 일상의 삶과 연관된 일상 미학이다. 공통감은 우리를 공감하게 하고 소통하게 하며, 일상의 일상성을 지켜주는 역할을 한다. 일상의 삶은 예술의 출발점이자 종착점이기 때문이다. 거기에서 우리는 예술 작품의 근원을 찾아야 한다고 본다. '예술이란 무엇인가'라는

물음은 끊임없이 제기되는 문제이지만, 예술이란 시간과 공간을 넘어 우리로 하여금 공감하게 하고 소통하게 할 때 보편적 정서를 얻게 된다. 그리고 이는 의미의 탐구에서 서로 만나게 된다.

예술에서의 미적 가치와 윤리적 가치는 깊은 연관을 맺고 있다. 많은 예술작품에서 미적 가치와 윤리적 가치는 현존하고 있으며, 양자는 작품의 예술적 가치에 전반적으로 기여한다. 여기서 흔히 미적 가치와 예술적 가치를 혼용하여 사용하기도 하나, 굳이 말하자면 미와 예술의 구분근거에 의해, 미적 가치는 향수적이고 평가적인 가치요, 예술적 가치는 제작적이고 창작적인 가치라 하겠다. 전통적으로 미美가 실현되는 장場이 예술이기에 두 가치는 서로 깊은 연관을 맺고 있을 수밖에 없다. 고대 그리스인들은 이상적인 인간 모습을 위한 교육이념으로 칼로카가티아Kalokagathia를 제시했다. 칼로카가티아는 미美를 뜻하는 칼로스Kallos와 선善을 뜻하는 아가토스Agathos의 합성어로, 선미善美의 뜻을 동시에 담고 있다. 미와 선이 추구하는 공동의 목표는 인간성의 고양이다. 즉, 인간성을 북돋워서 최고선最高善, summum bonum의 경지에까지 높이는 일이다. 이는 오늘날에도 유효하며 타당하다고 하겠다.

하이데거Martin Heidegger, 1889-1976에 따르면, 예술작품의 근원은 감춰져 있는 것이 스스로 드러나는 진리, 곧 은폐隱蔽로부터 탈은폐脫隱蔽에로의 이행이다. 예술작품의 진리는 곧 존재의 진리이다. 마땅히 있어야 할 것의 실존적 드러남이다. 이는 총체적인 삶으로 진행되는 것이 아니라 구체적으로 개별 삶에서 형상화된다. 그러나 이러한 구체성은 총체성과 연관될 때에만 역사적 의미를 지닌다. 우리가 예술작품을 바라보며 작품의 이미지

와 형식에 깊이 새겨져 있는 삶의 차원을 마음에 그려볼 때, 예술가를 작품 앞에 현존하는 존재로서 뿐 아니라 구체적 개인으로 생각할 때, 예술현상을 분명히 드러난 살아 있는 성질로서 그리고 작품을 제작함에 있어 인간성, 단일성, 정체성을 펼치는 것으로서 깨달을 때, 우리는 얼굴을 서로 맞대고 있는 실존을 드러내 보이게 하는 의식의 순간으로 진입하게 된다. 이러한 실존적 의식은 작가, 작가의 시대 및 삶, 그리고 작품의 삼면관계에 깊이 스며들어 유기적으로 연관을 맺게 한다.[1]

이 점을 염두에 두고, 본 서에서 소개한 몇몇 작가들의 작품세계를 들여다보기로 한다. 먼저 김보현의 작품에 나타난 사실주의를 통해 우리는 존재에 대한 관조의 의미를 깨닫게 된다. 단지 사물에 대한 극사실적 묘사를 넘어서 사물의 본질을 직관하게 하는 선적禪的 분위기에로 이끈다. 존재에 대한 관조는 존재의 진리와 만나는 길이기도 하다. 다음으로 오세영이 추구하는 심성의 기호에서 내적인 것의 외화外化를 본다. 감춰진 내면세계를 내적 필연성의 계기에 의해 밖으로, 기호를 빌어 드러내는 것이다. 동양적 자연관을 압축해서 표현한 괘卦의 모양을 재구성하고 해체하여 의미를 다양하게 제시한다. 기호는 의미의 담지체이다. 장두건의 예술세계에서 기법보다는 감성을 중요하게 여기는 작가적 자세, 자연과 현실의 적절한 조응照應, 우연을 배제한 필연적인 접근, 작품을 고치고 또 고치며 완성에 기울이는 성실성과 헌신, 자신을 찾기 위한 고독한 여정旅程을 목도한

1) Gabriele Guercio, *Art as Existence-The Artist's Monograph and Its Project*, The MIT Press, 2006, 2쪽.

다. 또한 김용철이 모색하는 민화적 전통에 대한 현대적 해석에서는 자기 소외를 넘어 자기정체성에 대한 탐구를 하게 된다. 전통의 단순한 재현이 아니라 민화의 도상을 차용하되 금속성 안료나 형광발색의 색채를 이용하여 현대적 감각과 정서에 맞게 재구성한 것이다. 이러한 재구성은 전통의 영향사적 전승이라 할 것이다. 사진예술가 명이식은 도시공간의 건축물이 만들어내는 수직과 수평의 만남에 주목하며 건물자체가 지니고 있는 표현성을 표현하고자 한다. 또한 시간의 변화, 계절의 바뀜에 다른 건축모습의 변모에 착안한 그의 사진예술은 우리에게 다차원의 시공간 해석을 가능하게 한다. 생태계의 위기에 처한 현실에서 우리는 배문희의 나뭇잎 이미지에서 자연생명의 순환을 엿볼 수 있다. 필자는 배문희의 작품을 접하면서 거시적인 자연의 순환론과 더불어 작가가 일상의 삶 속에서 관찰하며 표현하는 대상에 대한 미시적 안목에 주목하고자 한다. 작가에 특유한 미시적 관찰이 바탕이 되어 곧 거시적 자연의 생명 순환으로 이어지기 때문이다. 이는 자연 현상에 감춰진 질서에 다름 아니다.

요즈음 문화 감성이 시대의 유행이 되고 있지만, 지나치게 제품생산이나 소비풍조와 연관된 마케팅 전략의 차원에 머무르고 있지 않나 우려된다. 문화 감성은 근본적으로 합리적 이성과 함께 인간 심성의 중요한 두 축 가운데 한 부분으로서 삶의 바탕무늬요, 결이다. 문화 감성이 적나라하게 드러난 현장이 바로 예술이다. 예술에 대한 미적 모색은 예술을 바라보는 우리의 안목을 한 차원 높여 주고, 건조한 우리 삶을 질적으로 풍요롭게 하고자 함에서 비롯된다. 어떤 삶을 택할 것인가는 전적으로 우리 자신에 달려있다. 물론 우리 자신에 달려 있다고는 하나, 외부 여건이나 환경이 녹록

치 않음은 사실이다. 하지만 작용과 반작용, 도전과 응전은 어디까지나 상대적이다. 예술 의지의 확장으로서, 그리고 미적 상상력의 극대화를 통한 모색에서 현실을 더 나은 이상적인 모습으로 가꾸어 진정으로 살만한 세상을 만들어가야 할 것이다.

이 자리를 빌어 필자의 미적 모색에의 여정에 동참한 작가 선생님들, 작품을 통해 깊이를 더해주신 후의에 깊이 감사드린다.[2] 특별히 학연문화사와의 소중한 인연으로 『예술에 대한 사색』2006, 『인간에 대한 이해, 예술에 대한 이해』2008, 『인간의 삶과 예술』2010에 뒤이어 이제 그간의 연구를 정리하여 이 책을 내게 되니 필자로서는 각별한 생각이 든다. 여전히 여의치 않은 인문학 서적의 국내 출판여건에도 불구하고 훌륭한 책으로 꾸며 빛을 보게 한 권혁재 사장님께 진심으로 감사한 마음을 전하고 싶다. 또한 독자의 입장에서 원고를 꼼꼼히 챙겨 읽고 글의 흐름에 맞게 적절한 곳에 작품을 넣어 돋보이게 한, 편집부의 박현주 과장님을 비롯한 여러 선생님들께 감사의 인사를 드린다.

2014년 정월 상도동 연구실에서 김 광 명

2) 김보현 선생님에 관한 글을 다듬는 동안에 뉴욕의 소호에서 작업을 하시던 중, 선생님께서 노환으로 별세하셨다는 뜻밖의 소식을 접했습니다. 필자가 풀브라이트 펠로우로 버지니아 대학에 머무를 때 틈을 내어 선생님 미술관(Sylvia Wald and Po Kim Art Gallery)을 방문하여 담소를 나누었던 기억이 새롭습니다. 나름대로 건강 관리하시며 백수 기념전을 꼭 고국에서 갖고 싶다는 소망을 말씀하셨었는데……. 너무나 허망한 생각이 듭니다. 삼가 고인의 명복을 빌며 지상의 수고로움을 덜어 놓으시고 부디 영면하시길 빕니다.

차 례

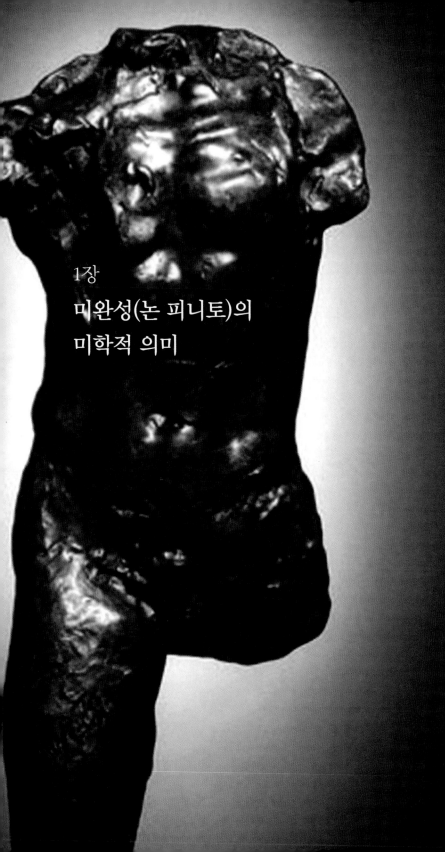

1장

미완성(논 피니토)의
미학적 의미

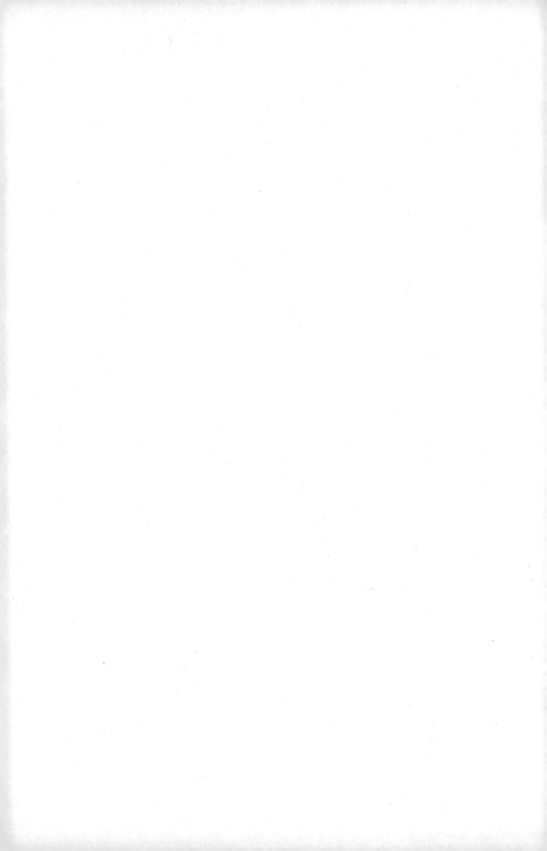

1. 들어가는 말

　일반적으로 거의 모든 예술은 그 중심 소재가 되는 최초의 질료로부터 출발하여 예술가의 다양한 정련 과정을 거쳐 마침내 예술 작품으로 완성된다. 이런 과정을 아리스토텔레스의 용어를 빌리면, 질료인質料因으로부터 운동인運動因을 거쳐 형상인形相因 혹은 목적인目的因으로 실현된다고 하겠다.[1] 그런데 최종적인 형상인 또는 목적인으로 실현되기 이전까지의 과

[1] 아리스토텔레스에 있어 변화란 가능태(dynamis)로서의 가능성을 현실로 옮겨놓는 일련의 과정이다. 현실적으로 변화를 가능케 하는 운동은 가능태 그 자체로서 현실화이며, 현실태(energeia)는 운동을 통하여 끊임없이 변화를 모색한 결과, 결국엔 이상적인 모습으로 실현되어 실현태(entelechie)가 된다. Eduard Zeller, *Grundriss der Geschichte der griechischen Philosophie, Aalen:Scientia*, 1971, 이창

정은 아직 완성되지 않은, 또는 완성을 향해 가고 있는 미완 또는 미완성_논피니토, non-finito의 단계에 있다고 하겠다. 이러한 미완의 단계에서 선형상과 형상의 관계, 토르소 및 논 피니토 작품이 지닌 미학적 의의가 무엇인가를 논의하는 것이 이 글의 목적이다. 장르의 혼합과 해체를 거듭하고 있는 오늘날의 예술양상을 보면 완성과 미완성을 굳이 구분하는 자체가 무의미하다. 왜냐하면 그 경계가 모호하기 때문이다. 우리는 물론 완성된 것을 의도적으로 파편화하거나 처음부터 단편화를 시도하는 현장을 목격한다. 이 과정은 열려 있으며 무엇이 작품인가의 의미를 부여하는 일은 결국엔 해석의 문제가 된다. 오히려 이벤트나 해프닝과 같이 시작과 끝이 명료하지 않고 작품의 생성과정에 의미를 두기도 하는 예술의 현장에서 미완성에 대해 적극적인 미적 가치를 따져보는 일은 나름대로 의의가 있다고 하겠다. 특히 현대 추상예술에서 선형상Präfiguration 혹은 선형태Vorgestalt에로 회귀와 연관하여 그 본래적 의미를 아울러 살펴볼 수 있다.[2]

논 피니토를 선형상 개념과 연관하여 학문적으로 논의한 최초의 인물은 스위스의 미술사학자인 간트너이다. 그는 미술 창작에서 작품으로 완성되기 이전 곧, 형상화 이전의 단계로서, 선형상의 창조적 의미를 밝히고 미완성이 지닌 역동적力動的인 아름다움을 적극적으로 평가하여 의미를 부여했다. 간트너는 미완의 것, 즉 논 피니토를 예술 형식으로 받아들이면서

. 대 역, 『희랍철학사』, 이론과 실천, 1991, 249쪽.
2) Joseph Gantner, *Das Bild des Herzens-Über Vollendung und Unvollendung in der Kunst*, Berlin:Gebr.Mann Verlag, 1979, 118쪽.

동아시아 예술과도 내적 연관이 있다고 지적한다.[3] 동아시아 예술에 있어서는 의미에 대한 집중이 상대적으로 형식을 소홀히 하거나 경시하는 데로 이끌기 때문일 것이다. 형식의 완성보다는 의미의 충실이 중요하다는 말이다.[4] 본질의 통일에 대한 표상 안에서 이는 탈형상으로 특징지워질 수도 있다. 선형상적인 것은 최종적으로 도달할 수 있든 그렇지 않든간에 형상적인 것을 목표로 삼는다.[5]

 선형상과 형상의 관계에서 보면, 탈형상은 이도 저도 아닌 제 삼의 길이긴 하나, 최종적인 형상보다는 본질이나 의미를 우선시하여 형상을 벗어나는 것이다. 앞서 언급한 바와 같이, 작품의 완성과 미완성을 전통적 기준으로만 판단하기에는 어려움이 따른다. 왜냐하면, 요즈음 예술의 내용과 형식이 너무나 다양하고, 또한 그 흐름에 많은 변화가 있기 때문이다. 근대 이후 논 피니토를 더 이상 불완전한 형식이라는 맥락에서 논하기에는 부적절한 면이 있다. 따라서 미완성과 완성의 문제는 선형상과 형상, 부분과 전체, 심心과 수手, 정신과 물질 등의 관계를 복합적으로 고려하여 보다 적극적인 미학적 의미를 검토할 필요가 있다.

3) 1956년 5월 독일의 자르브뤼켄 대학에서 "예술형식으로서의 미완의 것"이라는 주제의 심포지움이 열렸다.
4) 이는 마치 회사후소(繪事後素)의 원리와도 같다. 해석이 다소 다를 수도 있으나, 그림 그리는 일은 흰 바탕을 마련한 후에 가능한 만큼, 인간으로서의 바탕인 예(禮)를 마련한 뒤에 무엇이든 행함이 가능하다는 말이다. 이는 예술에서도 같은 이치로 적용된다.
5) Joseph Gantner, 앞의 책, 147쪽.

2. 선형상과 형상 사이에서의 논 피니토

간트너 미술사관의 중심 개념은 선형상이다. 이는 예술 작품이 완성되어 최종적으로 어떤 형상을 담기 이전의 예비 단계이다. 물질적인 형성 도중에 있는 것뿐만 아니라 예술가의 모든 창조 활동의 전 영역을 포함한다. 말하자면 완성으로서의 형상에 이르는 모든 과정이 선형상인 셈이다. 간트너는 그의 『인간상의 운명』*Schicksale des Menschenbildes, 1958*에서 "예술 형식으로서의 미완성"을 다루고 있다. 즉, 미완성이 나름 지니고 있는 예술적 형식에 적극적 의미를 부여하고 있다. 때때로 선형상은 완성을 위한 전 단계로서의 데생, 스케치, 밑그림 또는 밑구조물 등 예비적 과정으로서 우리에게 나타난다. 미완성은 문자 그대로 불충분한 것일 수도 있으나 완성에 이르는 필연적인 과정으로서 예술 창조의 근원적인 근거를 우리에게 진솔

하게 드러낸다는 점에서 큰 의의가 있다.[6] 간트너의 노력은 완성된 작품에 가려져 깊은 내막을 알 수 없었던 여러 관점들을 미완성을 통해 소상하게 밝혀주었다는 데에 큰 의미가 있다. 예술적 장場의 근간이 되는 인간의 삶 자체가 과정이요, 미완이기 때문이다.[7] 초인의 철학자 니체Friedrich Wilhelm Nietzsche, 1844-1900가 인간을 가리켜 '아직 확정되지 않은 동물'이라고 정의하거나 또는 철학적 인간학자 겔렌Arnold Gehlen, 1904-1976이 인간 존재를 '결핍존재'라 불렀던 맥락과도 일맥상통한다. 완성이 완료형이라면 미완은 항상 진행의 도중에 있기 때문이다. 해석이 분분하겠지만 예술의 장場인 삶의 건너편에 있는 죽음은 삶의 완성이라기보다는 삶의 단절이요, 미완이다. 미완을 통해 완성을 미루어 짐작하고 들여다보는 것이다.

예술가가 처음 의도한 형상, 즉 선형상이 완성으로 마무리되기 위해서는 선형상과 형상의 완전한 일치가 전제되어야 할 것이다. 기독교 예술가들은 미적 상상력에 의존해서가 아니라 신의 이미지를 본받으려는 생각을 가지고 작품을 완성하고자 했다. 창조주인 신은 인간을 자신과 닮게 만들었고, 인간은 작품을 통해 신과 닮은 모상模像, Imago Dei을 창작해냈다. 예술에 나타나는 인간 형상은 지상의 인간이 아니고 예술가에게 비춰진 신의 대리자이고 신의 영상인 셈이다. 이렇게 완성된 예술 작품만이 신의 원래 이미지와 같게 된다. 이는 지상의 인간이 신의 세계와 그 질서에 따르는 일

6) 다카시나 슈지,『미의 사색가들』, 김영순 역, 학고재, 2005, 182-183쪽.
7) 김광명,『삶의 해석과 미학』, 문화사랑, 1996. 김광명,『인간의 삶과 예술』, 학연문화사, 2010.

이다.

　르네상스 이후에 예술은 비가시적인 내부의 것을 표현하게 되었으며, 형상 없는 것에 형상을 부여하게 되었고, 부분이 전체를 상징하게 되면서 비로소 논 피니토 형식이 성립할 수 있는 토양이 마련되었다. 4세기에서 15세기에 걸친 비잔틴 예술이 작품을 완성된 형태로 시각화한 반면에, 르네상스 이후의 예술 작품은 예술가의 눈에 보이지 않는 것을 상징성을 담아 가시적으로 표현하게 되었다. 예술가의 마음속에 원상原像이 아니라 현실에서 도출된 다양한 형태가 표현되기 시작했으며, 다양한 부분들이 전체를 상징하게 되었다. 부분과 전체와의 관계에서 보면 고전 양식의 예술 작품에서 보이는 부분적인 형태들은 독립된 의미나 통일성이 없고 산만하거나 불명료하게 드러난다. 르네상스 이후 17세기에서 18세기에 걸쳐 나타난 바로크 양식에서도 부분들은 전체에 귀속되고 독립된 의미를 얻지 못했으며 형태의 불완전성을 드러낸다. 이 불완전성은 의도적으로 형태와 형태 사이를 구분하지 않는 불명료한 형태로 나타난다. 물론 논 피니토는 부분의 형태가 불명료하고 불완전하며 단편적이다. 하지만 더 이상 미완성의 영역에 머무르지 않고 전체와 연관해서 완성의 의미를 지니게 되었다.[8]

　14세기 이래 논 피니토는 회화 예술의 전 단계에까지 소급되거니와, "최초의 스케치는 이전의 시기에 벽화나 천정화 등의 초벽 속에서 보이

8) 조순길, 「예술 형식으로서의 논 피니토를 통해 본 신체 이미지 연구」, 단국대학교 대학원 박사학위 논문, 2011, 9-10쪽.

고 있지만, 본격적인 그림의 형태를 갖춘 스케치는 중세 말경이며 임시 형태, 스케치, 단편적인 것, 완성될 수 없는 것, 미완성의 것, 토르소, 미종료 등의 개념"[9]으로 쓰였다. 20세기 중반 간트너에 의해 독특한 의미를 부여받게 되고, 예술 형식의 하나로 받아들여진 논 피니토는 그의 스승인 뵐플린Heinrich Wölfflin, 1864-1945에 있어 선형상의 근거를 알 수 있는 장소가 되었다.[10] 이는 원래 부르크하르트Jacob Burckhardt, 1818-1897와 더불어 시작되고 뵐플린으로 이어져 완성되고 풍부해진 것이다.[11] 특히 건축에서 건축가가 건물을 짓기 전에 스케치나 설계도를 구상하는데, 형상에 앞선 선형상은 작품의 밑바탕으로서 완성될 작품에 대한 온전한 인식을 가능케 한다. 선형상이라는 개념은 처음부터 뵐플린의 표상형식 및 미완의 작업을 포함하여 예술적 전前작업의 전체적인 모습을 포괄한다.[12] 전前작업이긴 하지만 이는 작업으로 이어져 완성될 전체 모습을 이미 잉태하고 있다. 뵐플린의 전前작업이 간트너의 선先형상으로 이어진 셈이다.

예술가가 지닌 내면적 창조 충동이나 의지가 그대로 완성되어 작품에 나타나는 것은 아니다. 따라서 보이는 외양을 통해 보이지 않는 내면적 창조 충동이나 의지를 해독하는 일이 중요하다. 보이는 것을 완성된 존재 형

9) 알로이즈 리이글, 『예술미학론-예술의 미완성』, 김정항 역, 문명사, 1976, 72-73쪽.

10) J. Gantner, *Leonardos Visionen von der Sintflut und vom Untergang der Welt*. Bern: Francke Verlag, 1958, 29쪽.

11) Mosche Barasch, "Gantner's Theory of Prefiguration", *British Journal of Aesthetics*, 1963, Vol.3, No.2, 148쪽.

12) Joseph Gantner, *Das Bild des Herzens-Über Vollendung und Unvollendung in der Kunst*, Berlin:Gebr.Mann Verlag, 1979, 126쪽.

식이라 한다면, 미완의 것은 '선존재적 기초형식präexistente Grundformen'[13]이라고 할 수 있을 것이다. 간트너의 이 말은 형상으로 자리잡기 이전의 선형상과 같다. 예술사적으로 볼 때 고전 예술에서의 완성이나 완결은 작품 평가의 중요한 판단 기준이 된다. 현대 예술에 있어서 완성이란 개념의 기준은 모호하다. 간트너는 서양 미술사를 움직여 온 두 축을 형상과 선형상으로 양분한다. 그에 따르면 이 두 축 가운데 형상은 상징적인 것, 폐쇄된 형식, 완전히 조형되고 영속하는 형식에게로 향하며, 선형상은 개방된 형식, 자기 충족이 아닌 단편적인 형식에게로 향한다.[14] 그의 이러한 의도는 결정적으로 일반화된 기존의 예술사적 형식 분류를 비판하려는 것이었다.

간트너가 현대 미술을 분류하는 방식은 예술가들의 태도, 창조 과정의 분석 및 그 과정에서 나타나는 선형상 단계들에 대한 분석이다. 새로운 형성은 선존재 형식으로부터 구성되며, 전통의 틀에서 실현된다. 간트너는 선형상의 개념을 보다 명확하게 해석한다. 그는 선형상이 전통의 내용을 뜻할 뿐 아니라 작품 실현에 대한 작가의 태도를 뜻한다고 본다. 그것은 의식적이든 무의식적이든 완성된 작품을 위한 예비요, 준비다. 예술사와 관련하여 볼 때, 선형상은 낭만주의 시대에 흔히 그러하듯 주관적 상상의 선존재 형식이나 문화사에서와 같이 전통을 경유한 선형성先形成을 가리키는 것만으로는 충분치 않다. 선형상은 우리가 그것이 지향하고 있는 목표를 고려할 때 특별한 예술적 문제가 된다. 완성이라든가 끝마무리는 예술

13) Joseph Gantner, 앞의 책, 같은 곳.
14) 알로이즈 리이글, 앞의 책, 161쪽.

에 대한 고전적 개념에서 기준으로 간주된다. 끝나지 않은 것은 무가치한 것, 혹은 실패한 것으로 평가된다. 그러나 간트너에게 있어 완성이란 가치의 기준이 아니라 기술記述이나 분석의 범주일 뿐이다. 만약 완성이 형성 과정의 객관적이고 최종적인 목표로서 고려된다면, 그 과정에서의 다양한 국면은 분명하고 명확한 외관을 떠맡는다.[15] 미완성 예술 작품에 나타나는 여러 가지 문제들은 예술 작품 안팎의 원인이나 의미, 효과 및 작가의 의지 등에 의해 표출되기도 한다.[16] 선형상 개념을 토대로 전개되어가는 작품의 생성 과정에서 보이는 완성과 미완성의 경계는 다양하다. 작품을 구상하는 그 순간부터 선형상은 변형되고, 이러한 과정에서 완성은 처음 그대로 실현되는 것은 아니다. 베네데토 크로체Benedetto Croce, 1866-1952에 따르면 모든 예술 작품은 표현된 직관, 즉 내용과 형식이 처음부터 융합하여 동일하게 되는 형성체이다. 직관의 표현으로서의 예술은 창조의 순간에 완결된다. 예술 작품은 그 자체로 완전하기 때문에 처음 창조하는 순간부터 현존

15) Moshe Barasch, 앞의 글, 151쪽.
16) 조순길, 「예술 형식으로서의 논 피니토를 통해 본 신체 이미지 연구」, 단국대학교 대학원 박사학위논문, 2011, 6쪽. 조순길은 논 피니토와 신체 이미지에 대한 작품 분석의 표본 작가로 에바 헤세(Eva Hesse, 1936-1970)를 정하고, 그녀의 작품을 시기상 크게 두 부분으로 구분하여 정리한다. 전반기에는 미완성으로 보여 지는 결핍과 완성으로 나타나는 충만의 이미지를 고찰한다. 후반기에서의 작품은 미완성으로서의 고통과 완성으로서의 치유의 이미지를 다룬다. 헤세의 파편화된 신체 이미지는 병약한 자신의 몸을 반영한 것이다. 즉 절단되거나 찌그러진 혹은 벗겨진 형태로 자신의 고통을 미완성된 몸으로 표현하고 있으며 상처를 보듬어 치유하여 완성된 몸의 이미지로 나타난다. 결핍과 충만, 고통과 치유를 미완성과 완성의 문제와 연관지어 살피는 일은 매우 의미있는 고찰로 여겨진다.

에 이르기까지 최초의 창조적 단계와 그 과정을 진행해 오는 최종적인 결과 사이에 아무런 차이가 없게 된다. 그런데 아무런 차이 없이 일치하게 된 경우는 물론 이상적인 결과일 것이다.

간트너에게 있어 최초의 창조적 단계와 과정 사이에는 아직 완결되지 않고 여전히 변화할 수 있는 선형상이라는 영역이 있다. 간트너에 의하면, 작품 창작은 두 종류의 선형상을 드러내는 바, 비가시적인 혹은 비물질적인 선형상과 가시적인 혹은 물질적인 선형상이다.[17] 선형상은 작품의 완성이라는 목적을 향해 가는 출발선상에 있으며, 그 과정에서 동반되는 예술가의 사고, 태도, 의지에 의해 자연스럽게 완성과 미완성이라는 갈등을 초래할 수 있다. 이 때 중요한 것은 유동적인 예술가의 의지와 미적 태도이다. 즉 예술가가 의식적으로 의도했던지, 아니면 무의식적으로 출발했던지 간에 이미 어떤 하나의 형태를 갖기 전부터 눈에 보이지 않는 작품의 또 다른 공간 영역에 영향을 주고, 결국 가시적인 것과 비가시적인 것들이 서로 상충하고 보완되는 준비 과정을 거쳐 수많은 변형이 이루어진다. 그 다음 완성이냐, 혹은 미완성이냐를 결정짓게 된다.

예술 형식에서 보면, 중세 예술은 예술 작품의 완성에 대한 절대적인 불변 개념을 제시하고 작품의 미완성 형식이란 불가능하다는 점을 강조한다. 예술가의 주관적 사고에 의한 감정이입 없이 예술 작품은 미리 주어진 표상 형식에 대해 최종 형식과 완성을 목표로 한다. 이 때 상상력에 의한

17) Moshe Barasch, 앞의 글, 152쪽.

제작이나 독창성은 배제되고, 그 진행 과정에서 변형할 수 있는 구상의 의미도 생각할 수 없다. 따라서 이 시기의 예술 작품은 고대의 전통적인 규범에 의해 완전성이라는 개념을 전제로 하고 있으며, 예술가의 눈에 보인 현실 그대로가 아니라 원상에 대한 불가분의 통일성을 추구해야 했다. 중세 시대에 스케치가 없었다는 사실은 물리적인 파괴에 의해서 설명할 수 있을 뿐 아니라 그 시기의 창조 과정의 특성에 의해서도 설명된다. 르네상스는 창조 과정의 유형이 이와 다르다. 즉, 비가시적 선형상과 명확한 형식 사이의 거리가 훨씬 더 컸다. 여기서 간트너는 단테Alighieri Dante, 1265-1321가 이미 예술의 의도를 말했다는 데 주목한다. 이 예술의 의도란 끝난, 혹은 완성된 예술과는 동일하지 않으며 거리가 있다.[18] 이러한 거리에도 불구하고 예술적 진리가 신앙의 진리에 따르는 것이 중세를 지배한 중심적 견해였다.[19] 이를테면 신 중심의 중세 예술에서 작품에는 완성만이 존재하였고 예술가의 주관적인 사고나 상상력에 의한 독창적인 제작은 철저히 배제되었기 때문이다. 이에 반해 르네상스에 이르러 형상이 없는 것에 형상을, 예술가의 눈에 보이지 않는 것을 상징으로 표현하며, 부분이 전체를 상징하는 형태로 변화되었다.

유럽에서 출발한 두 개의 상이한 축인 형상과 선형상, 완성과 미완성은 고유한 역사를 지니고 유지되어 왔다. 근대 미술의 주관적 의식은 역사적 전개와 더불어 새로운 예술적 범주로 논 피니토를 이끌게 되었고 그 바탕

18) Moshe Barasch, 앞의 글, 154쪽.
19) W. 타타르키비츠, 『중세미학』 손효주 역, 미술문화, 2006, 289쪽.

에는 레오나르도 다 빈치Leonardo da Vinci, 1452-1519와 미켈란젤로가 있다. 선형상은 단편이나 동기, 암시적 언어나 이미지를 담고 있다. 레오나르도에게 회화는 과학에 앞선 지知로서 사물에 대한 가능한 지知이다. 앞으로 일어나는 가능한 사물에 대한 지知는 예지豫知이다. 레오나르도는 지知와 예지豫知를 형상과 선형상으로 대입시켜 구별하고 있는 바,[20] 가능성과 확장의 의미에서 의의가 있다고 하겠다. 신의 이미지에 대한 모방을 강조한 중세엔 진정한 선형상이 존재한 시대라고 말할 수 없으며, 르네상스엔 선형상과 형상 사이에 빚어진 인간적 모순과 갈등이 노정된 시대라 할 수 있고, 바로크는 이 양자가 서로 협력하여 잘 어울린 시대라 할 것이다.[21] 선형상과 형상 사이의 관계를 모순과 갈등으로 보는가, 아니면 협력과 조화로 보는가는 시대 이념에 따라 다르다고 하겠다.

20) Joseph Gantner, *Das Schicksal des Menschenbildes*. Berrn: Francke Verlag, 1958, 112쪽.
21) 다카시나 슈지, 앞의 책, 186쪽.

3. 미완성과 완성 사이에서의 논 피니토

　이 소주제가 가리키는 바는 논 피니토의 원래 뜻이 미완성이지만, 동시에 완성을 지향하고 있기에 그 관계적 맥락을 고찰하고자 하는 것이다.[22] 논 피니토에 대한 주된 근거는 내적이며, 그 자신의 창조적 정신으로부터 온다. 르네상스 시기에 이태리를 비롯한 유럽 전역에 퍼졌던 인문주의와 신플라톤주의 사상은 창작과 예술 작품의 수행 사이에 새로운 긴장감을

22) 논 피니토가 원래 이 말이 뜻하는 바와 같이 미완성을 가리키지만, 혹여 완성과 미완성의 중간 단계에 있는 것처럼 보이는 것은 오해이다. 왜냐하면 논 피니토는 미완성과 완성 사이에 놓인 물리적 중간 단계가 아닌 그 자체로서 미완성의 완성이기 때문이다.

낳았다. 중세의 작품들은 주로 외적인 이유로 인해 미완이었지만, 르네상스 시대 예술가들은 자신의 내적인 스트레스로 인한 미완성작을 남겨 두었다. 음악의 경우처럼, 슈베르트Franz Schubert, 1797-1828의 「미완성 교향곡」이나 푸치니Giacomo Puccini, 1858-1924의 「투란도트Turandot」는 작가가 죽거나 다른 상황이 개입된 미완이었다.[23] 또한 손手만으로는 지성이나 창조적 이념을 온전히 표현할 수 없다. 따라서 마음心과 손手의 불일치에도 일정 부분 '미완'의 귀책사유가 있어 보인다. 이와 달리 초현실주의에서는 고정관념이나 기법을 벗어나 우리의 무의식 속에 떠오르는 생각이나 이미지를 손이 움직이는 대로 옮겨놓은 자동기술법을 통해 이를 해결한다. 자동기술법으로 마음心과 손手의 일치를 꾀한다는 말이다. 그럼에도 이것이 진정한 일치인가에 대한 물음은 여전히 남는다.

리이글Alois Riegl, 1858-1905은 논 피니토를 문자 그대로의 미완성이 아니라 미완성 나름의 완성 개념으로 정의한다. 작품의 완성 여부는 생물학

23) Creighton E. Gilbert, "What is Expressed in Michelangelo's Non-Finito", *Aritibus et Historiae*, Vol.24, No.48(2003), 57쪽. 슈베르트의 교향곡 8번인 「미완성 교향곡」은 1822년에 시작했지만 외관상 포기한 것으로 보인다. 첫 두 악장만 온전하게 존재하고, 3악장은 일부만 남아 있고 마지막인 4악장은 없기 때문이다. 그럼에도 후세인들은 이 작품을 비록 미완성 상태이긴 하나 그대로 완성의 의미를 지닌 걸작으로 받아들인다. 푸치니는 자신의 최종작이라 할 「투란도트」 완성 직전에 인후암으로 병상에 눕게 되었고, 결국 심장마비로 인해 72세로 브뤼셀에서 급서했다. 「투란도트」는 전3막으로 구성되어 있으나 푸치니는 제3막의 결말을 미처 완성하지 못하고 사망하였기에, 당시 그의 제자이자 토리노 음악원장이며 작곡가인 프랑코 알파노가 나머지 부분을 완성하여 1926년 4월 밀라노의 스칼라극장에서 토스카니니의 지휘로 초연되었다.

적 관점에서 접근해볼 수 있다. 간트너는 생물학적 통일의 관점에서 예술이 삶으로부터 성장하고, 예술 작품의 확장이 읽힌다고 본다. 생물학적 관점이란 관람자가 작품을 보고 오감에 의해 직관의 순간에 판단하는 것이다.[24] 작품을 하나의 충만한 표현의 형성체로 보면 더 이상 미완성과 완성의 구분은 별 의미가 없다. 리이글은 "어떠한 스케치도, 어떠한 임시 형태도, 어떠한 단편 혹은 어떠한 토르소도 모두 하나의 미완성의 예술 작품은 아니기 때문에, 예술 작품의 완성 상태를 판단하기에 앞서 관람자에게 정교하고 치밀한 인식의 기관을 양성할 것"[25]을 요구한다. 크로체는 "예술은 불완전으로부터 완전을 향해 나아간다"[26]고 말한다. 대체로 불완전 혹은 미완성에서 완전 혹은 완성으로 나아가는 것이 작품 제작의 일반적인 경향일 것이다. 그러나 여기에는 해석의 문제가 개입된다.

　작가에게 작품의 시작과 끝은 있는 것인가, 그리고 언제 완성되었는가, 또는 작품이 끝난 것은 언제인가를 우리는 물을 수 있다. 만약 작품이 시작과 끝의 과정에 있다면, 그리하여 아직 끝나지 않았다면 그것은 미완이기 때문이다. 조각의 경우 돌이나 대리석 덩어리 안에 감춰진 형태를 드러내기 위해 조각들을 쪼아내어 다듬는 일은 조각가에게 있어 예술 제작의 창조적 과정에서 보여주는 지속적인 이미지 가운데 하나이다. 예술 작품의

24) Joseph Gantner, *Das Bild des Herzens-Über Vollendung und Unvollendung in der Kunst*, Berlin:Gebr.Mann Verlag, 1979, 150쪽.
25) 앞의 책, 60쪽.
26) 알로이즈 리이글, 앞의 책, 59쪽.

미완성(논 피니토)의 미학적 의미　31

완성 문제에 대한 논의는 먼로 비어즐리Monroe Beardsley, 1915-1985나 페이슬리 리빙스턴Paisley Livingston에게서 언급되고 있다. 예술가가 어떤 특정한 목표를 향해 또는 특정한 영감을 얻어 작업하는 동안에 예술가는 늘 자신의 계획을 자유로이 재평가할 수 있다. 이런 의미에서 창조적 과정은 느슨하게 말해 목적론적이라 하겠다.

예술가는 창작하는 단계 혹은 과정에서 작품이 지향할 최종적인 목표에 의존하기보다는 작품의 상태에 의존하여 완성 여부를 판단하기도 한다. 비어즐리에 따르면 "예술가는 자신이 작품을 끝냈는지 아닌지의 여부를 잘 안다. 하지만 이 말이 작품을 완성했음을 뜻하는 것은 아니다. 왜냐하면 작가가 자신이 할 수 있는 모든 일을 끝냈을 때에도 미적 향수의 대상으로서 작품이 그럴만한 가치가 충분히 있는지의 여부가 의문으로 남기 때문이다. 만약 그가 그렇다고 판단한다면 예술가는 끝났다고 말할 것이다. 만약 그렇지 않다고 판단한다면 예술가는 그것이 끝나지 않았다고 말할 것이다. 물론 예술가에 따라서 만족의 역閾은 매우 다르다."[27] 물리적으로 끝났다는 것과 심정적으로 만족하여 완성했다는 것은 다르다. 더구나 예술가 스스로 만족할만한 수준의 완성도를 객관적으로 밝히기는 매우 어려울 것이다. 많은 부분 그것은 감상자의 몫이기도 하기 때문이다.

작품 완성의 기준과 연관하여 예술가는 두 가지 행동을 취할 수 있다. 첫째는 작품에 관한 미적 판단이고, 다른 하나는 작품이 완성되었다고 선

27) Monroe C. Beardsley, "On the Creation of Art," *The Journal of Aesthetics and Art Criticism* 23(1965), 299쪽.

언하는 일이다. 선언이란 작품이 완성되었기 때문에 끝났다고 말하는 것이다. 작품이 제시하는 임무를 작가가 인지할 수 없을 때는 더 이상 예술가가 할 일이 없게 된다. 작품을 이루는 파편은 보다 커다란 작품의 일부분으로 나타나는 어떤 항목이다. 파편은 작품의 창작이 외적으로 방해받을 때, 또는 작품의 나머지를 잃게 되거나 파괴되는 경우, 작가가 끝마치지 않고 작업을 포기한 경우의 결과물이기도 하다. 리빙스턴은 작품이 미적으로 완성되었다는 것과 발생론적으로 완성되었다는 점을 구분한다. 따라서 미적으로 완성되었다 하더라도 발생론적으로는 미완일 수 있으며, 역으로 미적으로 미완이지만 발생론적으로는 완성으로 보일 수 있다. 특히 의도론자의 입장에서 보면, 작품을 지각함으로써만 미완이냐 완성이냐의 여부를 말하는 것은 불가능하다.[28] 왜냐하면, 물리적 지각에 앞서 작가의 의도가 개입되기 때문이다. 이러한 의도는 매우 주관적이다.

폴 발레리Paul Valéry, 1871-1945는 완성을 결정짓는 작가의 태도에 대해 언급하면서 에드가 드가Edgar Degas, 1834-1917를 예로 제시한다. 드가는 완성을 위해 남달리 공들여 수정하고, 이를 위한 자신의 욕망과 의지를 잘 보여주었기 때문이다.[29] 특히 드가는 만년에 지병인 눈병에도 불구하고 작품의 완성도를 높이기 위해 끊임없이 색을 덧칠했으며 이미 친지에게 건네준 작품을 되돌려받아 고친 일화도 있다. 발레리는 드가의 창작 태도를 보

28) Darren Hudson Dick, "When Is a Work of Art Finished?" *The Journal of Aesthetics and Art Criticism* 66:1 Winter 2008, 68쪽.
29) 알로이즈 리이글. 위의 책, 10-11쪽.

며, 수정에 수정을 더하는 그의 끝없는 의지를 통해 완성이라는 것이 실로 얼마나 어려운 일인가를 알게 된다. 예술가는 항상 고도의 완벽함을 추구하나,[30] 하나의 작품은 필연적으로 종료되는 것이 아니라 열려 있으며 끊임없이 수정되고 때로는 개량되는 과정에 놓여 있다. 또한 발레리는 "시란 결코 완결되는 것이 아니라 다만 포기되는 것"[31]이라고 말한다. 아마도 시뿐만이 아니라 거의 모든 예술이 그러할 것이다. 포기란 '하려던 일을 도중에 그만두는 것'으로서 완성을 향해 가는 중도에 일어난다. 즉, 포기라는 이름 아래 미완의 산물이 결과로 나타난다. 일단 작품이 완성되었다면, 뒤이어 작품에 어떤 변화를 가한다 하더라도, 결과적으로 이전 작품과 같지 않다. 다시 말하자면, 동일한 연장선 위에 있는 동일한 작품이 아니라, 새로운 작품이 되는 것이다. 작품이 완성되었다면, 작품의 형식적인 성질은 아무 것도 바뀌지 않을 것이다.

미완과 완성 사이에서 작품이 완성되기 위한 조건은 무엇인가? 리빙스턴의 이야기를 들어보면 "작품의 발생론적 완성에 관한 결정은 예술가가 의도적으로 어떤 인공물을 보여주거나 공표하는 일과 같지는 않다. 때때로 예술가는 자신의 작업장에 완성된 작품을 지니기도 하고 나머지는 초안의 형태나 시도의 상태, 또는 개략적인 모습으로 놓아 둔다. 하나의 작품으로 공표하거나 전시하는 결정은 물론 예술가가 무엇인가 완성되었다고 생각하는 것을 증명할 수 있어야 한다. 하지만 그러한 증명이 항상 작품의

30) 앞의 책. 13쪽.
31) Darren Hudson Dick, 앞의 글, 71쪽.

실제적인 발생론적 완성을 가리키는 것은 아니다."[32] 작품을 공표하는 일은 작품이 완성되었다는 점, 즉 작품을 끝냈다는 사실을 밝히는 데 있어 하나의 충분조건이다. 저널이나 갤러리, 영화 또는 그 밖의 다른 방법을 통한 발표 행위는 되돌릴 수 없다. 이를테면 공표된 상태를 다시금 무효화하거나 파기할 수 없다는 말이다.[33] 어떻든 우리는 이른바 작품의 완성을 위한 필요조건이 아니라 충분조건을 찾고 있다. "어떤 작품이 끝난 것으로 공언하는 일은 그 작품이 완성되었음을 알리는 충분조건이다."[34] 충분조건에 대한 장애 요인은 작가가 그렇다고 동의하지 않는 것이다. 따라서 "작가의 동의를 얻어 작품이 끝났다고 공언하는 것은 작품이 완성되었다는 충분조건이다."[35] 이를 우리가 충분조건이라 인정한다면, 그리고 뒤이어 다른 변화가 작품에 가해진다면 이는 이전과는 다른 새로운 작품이 되는 것이다. "작가에 의한 명시적인 선언이 없다면, 작가의 동의를 얻은 작품의 공표는 작품이 완성되었다는 데에 대한 충분조건이다."[36]

우리는 미완성이라고 명시적으로 선언하는 일과 완성이라는 동의 사이에 어떤 차이가 있는가를 물을 수 있다. 명시적인 선언이란 다른 말로 하면 공언이요, 공표인 것이다. 또한 동의는 의사나 의견을 같이 하여 다른

32) Paisley Livingston, *Art and Intention: A Philosophical Study*, Oxford University Press, 2005, 58쪽.
33) Darren Hudson Dick, "When Is a Work of Art Finished?" *The Journal of Aesthetics and Art Criticism* 66:1 Winter 2008, 72쪽.
34) 앞의 글. 같은 쪽.
35) 앞의 글, 73쪽.
36) 앞의 글, 74쪽.

사람의 행위를 승인하거나 시인하는 것이다. 그런데 작가가 미완성이라는 명시적 선언을 했음에도 불구하고 제삼자인 감상자가 완성이라고 동의할 수 있는가? 또한 동의의 근거는 무엇인가? 칸트 미학의 용어를 빌리면, 동의는 보편적인 요청이요, 찬동이다. 이는 서로 공유하는 감정으로서의 공통감에 기반을 두고 있다. 미적 판단으로서의 "취미 판단에 있어 사유되는 보편적 동의의 필연성은 주관적이지만 공통감의 전제를 통해 객관적으로 바뀌게 된다."[37] 도나텔로Donatello, 1386-1466의 논 피니토 조각에서처럼, 미완의 작품의 특징들을 보여주는 모형이나 스케치를 실제로 미완의 증거들로 받아들여서는 안 된다.[38] 작품이 끝났다고 공표한다면, 공표하기 전에 이미 끝났어야 한다. 즉, 완성의 상태에 놓여 있어야 한다. 중요한 것은 공표하길 결정하는 것이 아니라 공표 그 자체를 통해 작품이 예술가에 의해서 공공의 눈에 그렇게 놓이게 된다는 것이다.[39] 이제 미켈란젤로의 경우를 보기로 하자.

37) I.Kant, *Kritik der Urteilskraft*, Hamburg: Felix Meiner, 1974, 22절.
38) Darren Hudson Dick, 앞의 글, 같은 쪽.
39) 앞의 글, 75쪽.

4. 미켈란젤로의 논 피니토

　예술 창작 과정에서의 논 피니토의 탁월한 예는 단연코 미켈란젤로이다. 원래 그는 르네상스 시대에 걸맞게 작품의 완성을 추구했거니와 자신의 마음 속에 새긴 이미지를 완전하게 실현하고자 했다. 그런데 미켈란젤로가 애초에 마음 속에 담고 있던 의도나 이미지는, 간트너의 말을 빌리면 선형상일 것이다. 현실의 물질적 조형 수단을 빌어 마음 속 의도나 이미지를 조형화해가는 과정에서 생기는 갈등과 긴장이 작업의 밀도를 말해 준다. 미켈란젤로에게서 소재로서의 돌덩어리는 예술 작품의 모든 열린 가능성을 담고 있다. 르네상스와 더불어 과학적 탐구, 인문주의, 신플라톤주의의 등장은 우주 안에서의 인간의 위치가 중심 문제가 되었다. 신체와 영혼이 분리되어 있다는 신플라톤주의 사상은 미켈란젤로의 작품에서 양자

의 통일 및 신적인 것과의 통일을 찾기 위한 노력으로 이어진다. 미켈란젤로 이전의 조각가들은 단지 덩어리나 직선의 고체물에 갇혀 있었으나 그의 등장 이후에 덩어리 밖의 것에 대해 비로소 자유로이 생각하기 시작했다. 제르맹 바쟁Germain Bazin은 미켈란젤로가 도나텔로에 의해 고안된 논피니토 테크닉에 따라 많은 작품들을 미완으로 남겨두었다고 언급한다.[40] 왜 미켈란젤로는 그 많은 작품을 미완인 채로 놔두었는가? 도나텔로는 불만족과 좌절에 따른 이유로 자신의 파두아 시절 브론즈 조각품들을 주로 미완으로 남겨 두었다. 우리로서는 당시에 무엇이 그로 하여금 불만족과 좌절을 겪게 했는지 구체적인 내용을 알 수는 없지만, 아마도 현실과 이념의 틈 사이에서 비롯된 내적 갈등일 것으로 짐작된다. 바사리Giorgio Vasari, 1511-1574에 따르면 레오나르도 다 빈치도 많은 기획을 하였으나 거의 미완인 채로 두었으며, 자신이 생각했던 만큼 그의 손은 예술적 완성에 미치지 못했다고 언급한다.[41] 미켈란젤로가 마음에 품었던 작품들 또한 그러했다. 장엄하고 훌륭한 이념들을 손으로 온전히 표현하는 일이 거의 불가능했기에 종종 포기도 했거니와 때로는 그들 가운데 많은 것을 망가뜨리기까지 했다.[42]

미켈란젤로의 후기 작품에서는 정신과 신체 사이에 놓인 창조적 긴장을 엿볼 수 있다. 작품들은 예술적 투쟁의 물리적 연출로 나타나며, 창조

40) Germain Bazin, *The History of World Sculpture*. Lamplight Publishing, 1968, 71쪽.
41) Giorgio Vasari, *The Lives of the Artists*. Oxford University Press, 1992, 287쪽.
42) 앞의 글, 472쪽.

적 과정은 영구히 돌에 간직되어 있다. "19세기에도 미켈란젤로의 환영은 예술학교의 모델로 자리를 잡고 있다. 유사 사실주의자들로 하여금 자신의 고통스런 정서를 표현하기 위해 고안된 형태의 체계를 보도록 강요한다."[43] 미켈란젤로는 그가 시작한 작업들을 확실하게 끝내고자 했으나 불행하게도 때로는 재정 문제로, 때로는 재료의 공급이 원활하지 못하거나 그 밖의 다른 이유로 인해 작품을 완성하지 못했다. 베네데토 바르키 Benedetto Varchi는 1564년 미켈란젤로의 장례식에서 추도사를 하면서 미켈란젤로 작품의 심오함 및 그의 솜씨가 대단하여 다른 작가들의 완성작에서보다도 미완성작에서 오히려 완성도를 더 보여주었다고 말했다.[44] 그 무렵의 이런 언급을 보면 미적 가치의 중요한 척도인 심오함이나 솜씨가 완성도를 결정지었으며, 외관만으로 완성이냐 미완성이냐를 섣불리 평가하지 않았음을 말해 준다. 비록 작품의 발생론적인 과정에서 보면 완성이라고는 할 수 없으나 미적인 탁월함의 측면에서는 이미 완성인 셈이다.

돌덩어리는 단지 조각의 소재로서만 이해되어서는 안 되거니와, 그것만으로는 상像이 결코 온전히 자유로울 수 없다는 점이 밝혀져야 한다. 이는 상像의 종속적인 특성이 신에 의해 묶여 있다는 사실을 뜻한다. 미켈란젤로는 이 점에 부딪혔을 때 작품을 미완인 채로 놔둘 수밖에 없었다. 조각은 실로 예술가가 처음 의도하고 시작하면서 가졌던 원래 계획이 시대적 요청과 거리가 있다는 사실을 인식시켜 준다. 따라서 이 거리를 메우기

43) Kenneth Clark, *The Nude*. Doubleday, 1956, 277쪽.
44) 앞의 글, 59쪽.

위해서는 작가가 동의하고 순응할 수 있는 정신적인 요구들이 요청된다.[45] 무기물인 돌에 유기적 생명을 부여하는 기술은 전적으로 작가의 손手에 달려 있으나 손手은 이념이 추구하는 바와 항상 일치하는 것은 아니다. 손手은 이념에 못 미치기 때문이다. 미켈란젤로의 작품 가운데 거의 절반은 논피니토로 남아 있다. 특히 그의 <마태>는 그가 1504년에 주문을 받았던 12사도 군상 중 하나로, 이 경우에는 외적인 요인, 즉 시기적으로 어렵다거나 빠듯한 여행 일정 등에 의해 미완성에 머물고 말았다. 제작 중이던 대리석의 결함이나 주문자의 변경 요청, 자금 문제, 새로운 주문 등으로 인해 제작이 중지될 수 있지만 외적인 원인에 의해서만 미완성 작품으로 남지는 않으며, 작가의 마음이나 의지의 변화 등 내적 요인이 개입되어 미완성이 되기도 한다. 리이글의 솔직한 언급처럼 <마태>의 얼굴 모습에서 보인 "불쌍한 쇠약 상태, 메디치 묘의 <저녁>의 침잠된 졸음, …… 피렌체의 <두오모의 피에타> 중의 선의에 찬 노인 니코뎀스(이것은 미켈란젤로 자신의 만년 모습이기도 하다)의 무한히 조용한 슬픔, …… 등은 미켈란젤로가 다시 한 번 끌을 가했다고 한다면 완성될 수 있었을 것인가, 이들 작품은 미완성인 그대로라고는 하나 어느 의미에 있어서 완성되어 있는 것은 아닌가."[46] 이런 고민을 보면, 미완성과 완성의 경계는 물리적인 것이 아니라 의미의 문제이기도 한 것이다.

45) Creighton E. Gilbert, "What is Expressed in Michelangelo's Non-Finito", *Aritibus et Historiae*, Vol.24, No.48(2003), 61쪽.
46) 알로이즈 리이글, 앞의 책, 125쪽.

미켈란젤로의 조수이자 최초의 전기 작가인 콘디비Ascanio Condivi, 1520-1574경, 그리고 비슷한 시대의 화가이자 건축가였던 바사리는 미켈란젤로의 작품 경향에 대해 상세히 설명하고 있다.[47] 콘디비는 미켈란젤로의 작품에서 "마음 안에서 길러낸 이념과 그 이념을 석재 속에 완전히 가시적으로 할 수 없는 손手에 의한 마무리 사이의 분열"[48]로 본다. 미켈란젤로는 작품의 내적 완성에 관심을 기울였으나 그의 천재성에도 불구하고 작품 완성의 가능성에 대해서는 회의적이었다. 석재에 재료상의 문제가 생기면 그것을 놔두고 다른 대리석에 매달려 일했다. 그가 완성을 추구했으나 이루지 못했음을 말년에 작품을 태우고 깨부순 사실에서도 짐작할 수 있다.[49] 또한 바사리는 미켈란젤로가 제작한 메디치묘의 <성모자>상이 모든 부분에서 완성을 보이지는 않는다고 말한다. 그러나 비록 미완임에도 작품에서 완전한 초월이 확인된다고 보며, 외적 완성, 즉 제작의 완료에 대해 설명한다.[50] 완성이란 손에 의한 마무리로 끝나는 것이 아니라 이념에서 구해야 할 문제이다. 완성은 물질을 넘어선 이념의 추구에서 발견된다. 이는 곧 헤겔 미학의 관념론적 전통으로 그대로 이어진다.

헤겔에 의하면 "일반적으로 조각은 정신이 전적으로 질료 안으로 들어

47) 바사리의 저술인 *Lives of the Most Eminent Painters, Sculptors & Architects*(『예술가열전』, 1550)의 마지막 장에서 미켈란젤로의 작품은 예술의 최고봉으로 평가되었으나, 이런 찬사에도 만족하지 못한 미켈란젤로는 그의 조수인 콘디비로 하여금 자신에 관한 별도의 짧막한 전기(1553)를 쓰게 했다.
48) 앞의 책. 128쪽.
49) 조순길, 앞의 글, 15쪽.
50) 알로이즈 리이글, 앞의 책, 130쪽.

가 이 외적인 것을 형상화하여 그 안에서 정신 스스로가 현재화되며, 또 자신의 내면성에 맞는 형상을 인식할 수 있는 일을 수행한다. 조각에서 정신적인 내면은 오직 육체를 띤 존재 안에서만 표현되기 때문에 영혼과 육체의 미적인 통일이 중요하다."[51] 따라서 이 양자간의 통일이 이루어지지 않은 경우, 작품은 늘 미완인 채로 있을 수밖에 없다. 그런데 근원적으로 통일을 이루기는 어려운 일이므로 그 틈을 메우기 위한 작가의 부단한 노력이 요구된다. 그리고 이 노력은 미켈란젤로에게도 그러하듯, 여러 여건에 의해 좌절되기도 한다. 특히 조각은 어떤 개별적인 형상을 다루더라도 항상 실체적인 것이 조각이 지향하는 본질이자 기본이 된다.

미켈란젤로에 있어서도 조각에 새겨진 인간 형상은 정신이 체현된 모습이다. "조각에서 기본 유형으로서의 형상은 인간 형상이다. 인간 형상은 조각에게 이미 주어진 것이지 인간 자신이 고안해 낸 것이 아니다."[52] 정신적 내면이 이미 재료적 형상에 반영되어 있다는 말이다. 그런데 정신적 내면과 재료적 형상 사이엔 늘 틈이 있기 마련이다. "인간의 형상은 동물 형상과는 달리 단지 영혼이 육체성을 띠는 것이 아니라 정신이 구체화된 것이다. 정신과 영혼은 본질적으로 구분해야 한다. 영혼이 깃든 육체는 육체로서 단순히 이념적인 대자성對自性이지만, 정신과 자신을 의식하는 생명이

51) 게오르그 W. 프리드리히 헤겔, 『헤겔미학 III-개별예술들의 변증법적 발전』, 두행숙 역, 나남출판, 1998, 139쪽.
52) 앞의 책, 143쪽.

이 의식으로서 모든 감정과 표상, 목적을 지니는 대자성이다."[53] 조각을 통해 정신적인 내면이 형상으로 외화外化되어 정신을 구체적으로 보이게 한다. "조각의 형상이 갖는 과제는 정신과 일치하는 보편적 지속성만을 육체 형상에 나타나게 하는 것이다. 내면과 외면이 완전히 조화를 이루도록 형상화한다."[54] 그런데 내면과 외면이 완전한 조화를 이루는 것은 어려운 일이다. 그럼에도 만약 자유로운 생동성이 이 양자를 매개한다면 가능한 일이다. "위대하고 숭고한 이상을 이룩했던 고대 그리스 조각 …… 가장 경탄할만한 것은 자연성과 질료성을 완전히 관통하여 달성된 자유로운 생동성이었다. …… 작품들이 지닌 생동성은 예술가의 정신에 의해 자유로이 창조되었을 때 드러난다."[55] 질료성을 관통하는 일은 자유로운 창조 정신에서 가능하다. 그러지 않고 한갓 재료 안에 갇혀 있다면, 정신이 배제된 물리적 존재일 뿐이다.

자유로운 창조 정신은 어디에서 오는가? "조각에서 정신적인 표현은 전체적인 육체 현상, 특히 얼굴 형상에 집약되어 나타난다. 그 밖의 신체 부위들은 그 자세가 자유로운 정신에서 나왔을 때, 거기에서 정신적인 것을 반영한다. 자유로운 생동성은 자유로운 정신에서 나온다."[56] 자유로운 생동성 혹은 자유로운 정신의 핵심은 자유이다. 자유는 인간에 대한 물음

53) 앞의 책, 144쪽.
54) 앞의 책, 148쪽.
55) 앞의 책, 155쪽.
56) 앞의 책, 158쪽.

이며, 인간 본질의 근본 명제에 다름 아니다. 인간의 존재는 자유로서 나타난다. 자유의 본질은 바로 존재자와의 관계를 정립하는 데 있고, 그것을 드러난 것으로 근거짓는 데 있다.[57] 인간은 자유로 인해 스스로 정립하는 존재가 된다. 스스로를 근거지우는 것은 자유이다. 자유는 외적 강제나 개입 없이 제일차적으로 스스로 열림과 스스로 결정한다는 특성을 지니고 있다. "자유의 특징은 궁극적으로 규정성을 피하는 것이 아닌 규정성을 근거짓는 데 있다."[58] 자유와 규정성은 변증법적 관계에 놓인다. 자유로운 자기 활동이란 모든 것에 관한 근원이며, 이를 토대로 모든 것을 행할 수 있다.

미켈란젤로에 있어 내적인 이념을 현실화하는 문제는 플로티노스 Plotinos, 204-270의 사상에 따르면, 이념에 형상을 부여하는 일이다. 미완성은 이념과 형상의 불일치에 기인한다. 신플라톤주의에 따르면 형상이란 질료와 동떨어져 존재하는 것이 아니라 이미 질료 속에 함께 들어 있다. 질료를 통해 새로운 형상을 빚어내는 예술가의 의지는 언제나 완료형이 아니라 진행형이다. 질료 속에서 찾으려는 이데아는 미완인 채로 있을 수밖에 없다. 현실과 이데아 사이에 놓인 틈은 영원히 일치할 수 없는 본질적인 모순에 다름 아니기 때문이다. 삼차원적 입체인 조각을 우리는 여러 방향에서 볼 수 있는데, 가장 바람직한 방향에서의 결정적인 시각과 어느 방향에서나 볼 수 있는 가능한 시각 사이에서 빚어진 모순이 작품을 미완성인 채로

57) 헤르만 크링스, 『자유의 철학- 철학적 인간학의 근본문제』, 김광명/진교훈 역, 경문사, 1987, 110쪽.
58) 앞의 책, 94쪽.

두기도 한다. 덜 다듬어지고 끌 자국이 그대로 남아 있는 것이다. 결정적인 시각이 완성이라면 가능한 시각은 미완성의 열린 방향일 것이다. 어떤 의미에선 가능한 시각이란 열린 시각이요, 감상자의 몫이다. 미켈란젤로에 있어 돌덩어리는 인간 조건을 완성하기 위한 메타포로서의 의미를 담고 있다. 신체로서의 몸이라거나 물질로서의 돌덩어리는 영혼을 담기 위한 그릇이다.

"작가의 개인적 감성이 드러나게 되고 스케치의 질은 노동에 의해 덮어씌우게 되고 압도된다."[59] 또한 조각의 이미지를 표현할 때에 충족시켜야 할 그리스적인 성향과는 달리, 회화를 본질적인 표현수단으로 삼는 기독교적 신앙 사이에서 드러난 갈등이 미켈란젤로의 작품을 완성으로 이끌지 못했다고 독일 역사학자인 토데H. Thode는 해석한다. 헤겔적인 전통에서 미켈란젤로를 탁월하게 해석한 예술사가로서 그는 좀 덜 정신적인 내용을 지닌 조각에 대한 불편함을 지니고서 미켈란젤로로 하여금 그 소재를 미완인 채로 남겨둔 채 작품을 포기하도록 했다. 반면에 회화에서는 그러한 어려움이 없었으므로 작품을 완성했다. 이런 방식으로 헤겔에게서의 예술사의 전개 구조를 보면 조각이 미완이라는 사실에 대한 설명이 가능하게 된다. 우리가 미켈란젤로의 후기 삶을 되돌아보면, 그가 조각을 통해 더욱더 정신적 표현에 관심을 기울였음을 알 수 있다.[60] 정신적 표현에 관심을

59) Kenneth Clark, *The Nude*. Doubleday, 1956, 303쪽.
60) Creighton E. Gilbert, "What is Expressed in Michelangelo's Non-Finito", *Aritibus et Historiae*, Vol.24, No.48(2003), 61쪽.

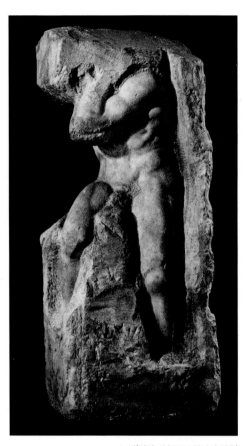

노예(일명 죄수로도 알려져 있음)
미켈란젤로, 플로렌스, 아카데미아

기울일수록 미켈란젤로의 작품에 미완성 작품이 많다는 사실에 대해서는 이미 바사리도 그의 평전에서 언급한 바 있다. 미완성의 문제는 미켈란젤로와 같은 특수한 경우에만 해당되는 것은 아니다.

로마의 성 피에트로 성당Basili-cadi San Pietri in Vincoli에 있는 미켈란젤로의 <모세>와 몇 점의 <노예>1527-1528(대리석, 아카데미아 미술관, 피렌체, 일명 <죄수>로도 알려져 있음)는 대부분 미완성인 채로 남아 있다. 여러 가지 외적인 사정으로 인해 미켈란젤로는 자신의 조각 대부분을 미완성인 채로 두었다. 짐작컨대 작품 제작을 의뢰한 외부의 여건이 미완성이 도록 부추겼을 수도 있겠지만 어떤 경우엔 작가 스스로 제작을 그만 둔 경우도 있었기 때문에 분분한 해석을 낳은 원인을 제공했다. 미켈란젤로에 대한 방대한 연구서를 간행한 샤를 드 톨네이Charles de Tolnay는 신플라톤주의 사상과의 연관 속에서 미켈란젤로의 미완성 작품에 대한 실마리를 찾

고 있다. 물질 속에서 이데아를 찾으려는 신플라톤주의 사상이 르네상스 시대의 이탈리아에 퍼져 있었는데, 미켈란젤로가 추구한 이데아 세계란 현실에는 존재할 수 없는 이상적인 것이었다.[61]

　미완인 경우에도 생생한 생명력이 충만하다면, 완성의 경지를 충분히 보여 줄 수 있다. 부온탈렌티Bernardo Buontalenti, 1531-1608는 피렌체의 피티 궁전 안에 있는 보볼리 정원Giardino di Boboli에 동굴을 만들면서, 기괴한 식물이나 인간상이 종유석처럼 밀집해 있는 동굴 속에 율리우스 2세 교황[62]의 묘소를 꾸미고 미켈란젤로의 미완의 연작인 <노예> 네 작품을 배치했다.[63] 짐짓 인공적으로 꾸몄으나 자연 그대로의 모습을 보여주는 바위 사이에 미완의 <노예>를 안치한 것은 자연 속에 갇혀있는 인간이 거기로부터 도망쳐 나가려는 투쟁의 순간을 선명하게 하려는 의도로 새겨 놓은 것이다. 인간을 묶고 있는 돌에 저항하며, 그것으로부터 벗어나려고 돌을 깨뜨리는 인간 실존의 모습이다. <노예>는 완결되지 않은, 미완의 작품임에도 돌에 담긴 생명력은 생생하여 마치 대리석 안에서 숨 쉬던 인간이 밖으로 금세 뚫고 나오려는 찰나를 보여준다. 소르본 대학의 앙드레 샤스텔 교수는

61) 다카시나 슈지, 『미의 사색가들』, 김영순 역, 서울: 학고재, 2005, 176-178쪽.
62) 본명은 줄리아노 델라 로베레(Giuliano Della Rovere, 1445-1513)이며, 르네상스 시대의 로마교황(재위1503-13)으로서 정치문화적으로 교황령의 발전에 큰 성과를 올렸으며 예술 보호에도 힘썼다. 브라만테에 명해서 성베드로 대성당 조영계획에 착수하고, 미켈란젤로에게 자신의 묘묘(廟墓)를 제작토록 했으며, 시스티나 예배당 천정화(1508-1512) 제작을 명했고, 라파엘을 기용하여 바티칸궁전 안의 벽화 장식(1508년 이후)을 하도록 했다.
63) 다카시나 슈지, 『미의 사색가들』, 김영순 역, 서울 : 학고재, 2005, 179쪽.

"거친 피부의 인간상은 자신을 동여매고 있는 자연 그대로의 돌에서 어떻게 해서든 벗어나려고 애쓰는 것처럼 보인다. …… 이런 암시는 물질과 영혼의 투쟁이라는 거의 종교적이라 할 수 있는 비전에 잘 어울리는 것이다. 그것은 미완성이 지닌 대담한 표현만이 자아낼 수 있는 특수한 울림, 즉 형이상학적인 울림을 들려주고자 하는 것이다."[64] 아마도 이런 울림의 미학적인 효과는 시적인 조화일 것이다. 미완성의 표현이지만 그 대담성으로 인해 우리는 적극적인 의미인 조화의 경지를 엿볼 수 있는 것이다. 미완으로 남을 수밖에 없는 필연적인 계기가 역설적으로 곧 완성의 의미를 담고 있는 것이다.

64) 다카시나 슈지, 앞의 책, 180쪽.

5. 로댕의 논 피니토 : 토르소

토르소Torso를 논 피니토로 보는 것이 합당한가 라는 질문을 던질 수 있다. 왜냐하면 토르소는 작가에 의해 그 자체로서 완성된 것으로 의도되었기 때문이다. 그런데 표현된 신체의 일부와 신체 전체의 관계는 불완전함 또는 미완성, 완전함 또는 완성의 관계와 연관하여 살펴볼 수 있다. 고중세와는 달리 신체의 일부를 조각해 놓은 토르소는 거의 모든 근대 조각가의 작품들에서 발견된다. 그렇다면 토르소처럼 신체의 일부가 표현하고 있는 미적 의미가 무엇인가? 토르소가 발생론적으로는 미완성이지만, 일부로서 전체를 대변하는 함의를 지니고 있다. 이는 단지 부분이기에 불완전한 작품이 아니라 그 나름 지니고 있는 적극적인 의미를 찾는 일이 중요하다. 적극적인 의미란 선형상을 토대로 형상을 미루어 헤아리는 것이다. 19세기

예술 형식에서 보이는 토르소의 경우를 보면, 레오나르도 다 빈치의 <신체현현>의 경우와 마찬가지로 작품의 형식은 선형상이지만 내용은 이미 형상을 지향하고 있다. 미완성에 대한 미학적 논의는 예술 작품의 형상에 관한 해석과 연관하여 오늘날의 예술에도 유의미하게 적용된다.

　　로댕Auguste Rodin, 1840-1917의 경우 작품을 완성시키지 않은 것이 아니라 완성된 작품을 고의로 파편화하고 단편화한 것을 그의 토르소를 통해 알 수 있다. 그의 토르소는 머리가 없기도 하고, 팔이나 다리의 일부가 잘려 나가기도 하지만, 이는 완성에 이르지 않은 미완의 것이 아니라 그 자체로서의 완성된 부분으로서 존재한다. 비록 부분이긴 하지만 전체가 지향하는 아름다움을 담고 있다는 말이다. 로댕의 작품을 통해 렘브란트Rembrandt, 1606-1669의 그림에서 보이는 바로크 형태들을 떠올려 보는 일은 자연스럽다. 특히 전체적 표현이 아니더라도 부분의 압축된 표현을 통해 고뇌에 찬 움직임의 세계를 완벽하게 보여준다는 점에서 그러하다.[65] 예를 들어, 로댕의 <걸어가는 사람>은 신체의 부분만으로도 걸어가는 동작의 역동성을 충분히 압축해서 잘 표현하고 있다.[66] '걸어감'의 역동성을 표현하는 데 불필요한 요소들을 과감히 제거하고 오직 필요한 부분만을 유일하게 강조할 때, 이는 완성 그 자체라 해도 무방하다. 즉, 걸어감의 의미에서 완성인 셈이다. 이와 비교하여 종소리의 예를 들어볼 수 있다. 독일의 낭만주의 작가인 장 폴 리히터Jean Paul Richter, 1763-1825의 다음과 같은 지적은 파편 속에

65) Josef Gantner, 99쪽.
66) 앞의 책, 185쪽.

도 온전함이 깃들어 있음을 잘 말
해 준다. 즉, "금이 간 종은 둔탁
한 소리를 낸다. 그러나 그 종을
둘로 쪼개면 종은 다시 맑은 소리
를 낸다."[67] 물론 종이 어느 한 곳
흠 없이 온전할 때에 우리는 종소
리의 완전함을 들을 수 있다. 만
약 종에 금이 갔다거나 일부가 깨
졌다면 불완전한 종소리, 즉 깨진
종소리가 날 것이다. 그런데 깨진
종의 파편을 집어 들고 종소리를
내 보면, 깨진 소리가 아니라 놀
랍게도 완전한 종소리를 낸다. 이

걸어가는 사람 로댕, 1877, 석고, 로댕미술관, 파리

는 파편 속에서 온전함을, 즉 미완성논 피니토에서 완성피니토의 경지를 비유
적으로 아주 잘 설명해주는 예가 될 것이다.

고대인은 토르소를 불완전함으로 보았을 뿐, 그 자체로서 가치를 지닌
자율적인 형태로 혹은 온전한 것으로 받아들이지 않았다.[68] 신체의 부분
을 드러낸다거나 습작으로 남는 경우, 또는 모형에 그치거나 스케치로서
만 그친 경우는 모두 미완성의 과정에 있다고 하겠다. 그런데 고대로부터

67) 톨스토이, 『톨스토이와 행복한 하루』, 이항재 역, 에디터, 2012, 73쪽.
68) 알로이즈 리이글, 앞의 책, 209쪽.

오늘날에 이르기까지 토르소는 미완성의 형태를 보여 주지만, 그 담고 있는 의미에서 보면 완성을 지향하고 있음을 알 수 있다. 로댕의 작품에서 토르소는 상징적 모티브를 지니고서 때로는 장식적 목적에 이용하기도 하여 하나의 완전한 작품으로서 형체적으로 완결되고, 완성된 것으로 인식된다.[69] 오늘날의 시각에서 폴란드 조각가인 막달레나 아바카노비치Magdalena Abakanowicz, 1930-의 예를 들어보면 그녀의 토르소는 신체의 일부가 잘려 나가고 극단적으로 변형된 신체 형상을 보여 주는 바, 이는 실로 인간 실존의 적나라한 표현이라 하겠다. 특히 그녀의 작품 <등Backs>1982은 합성수지 모형 틀을 이용해 굵은 마대와 송진을 섞어 인체 형상을 본떴는데, 그 규모와 크기가 관람자를 압도할 정도이다. 구부정한 어깨와 등은 삶의 무게를 짊어진 인간 고뇌의 실존적인 모습을 잘 드러내고 있어 이미 완성의 경지를 보여준다.[70] 신체 일부인 구부정한 어깨와 등의 표현은 인간의 전체 모습을 상징적으로 압축하여 보여주는 데 부족함이 없다.

토르소는 불완전한 형태임에도 불구하고 때로는 그 압축된 상징적 의미로 인해 완전한 형태 못지 않게 미적 정서를 환기시켜 준다. 인간 신체의 전체 형상 가운데 일부만 드러난 토르소의 형상은 선형상에 속한다. 단편적인 것, 미완성적인 것, 토르소 등 논 피니토 형식은 르네상스 이후에 예술 작품의 전체를 해체하거나 부분을 강조하는 형식으로 예술 영역이 확대되면서, 원래는 형상과 선형상을 나누는 두 개의 축이 20세기 추상예술

69) 앞의 책, 215쪽.
70) 조순길, 앞의 글, 69쪽.

등장 이후 오늘에 이르기까지 하나가 되었다. 현대 미술에 있어서 추상 속에 선형상으로 남겨진 토르소가 발생론적으로는 미완성임에도 불구하고 예술의 형식에서 완성의 효과를 잘 보여주고 있다. 미완성과 완성, 선형상과 형상의 경계에 대한 미적 인식의 전환을 통해 미적 가치를 극대화하고 있다.

6. 맺는 말

미완성 즉, 논 피니토는 특히 조각에서 흔히 사용하는 예술 형식으로서 '끝나지 않음 또는 미완'을 뜻한다. 따라서 논 피니토 조각은 문자 그대로 '끝나지 않은 채'로 등장한다. 조각가가 블록의 부분만을 조각하기 때문이다. 조각에 새겨진 모습은 질료의 블록 안에 남겨 있거나 갇혀있을 수도 있다. 본문에서 살펴본 바와 같이 르네상스 시기에 피렌체 출신의 도나텔로가 개척자였으며, 뒤이어 미켈란젤로뿐만 아니라 많은 작가들이 이런 형식을 사용했다. 조각에 있어 정교하게 다듬어진 완성작과는 달리 논 피니토에는 정釘과 망치의 흔적이 그대로 남아 있어 작가의 체취가 마치 살아 있는 듯 느껴진다. 어떤 특정 예술 장르뿐만 아니라 결과보다 과정을 더 중

시하는 오늘날의 예술 맥락에서 보면, 논 피니토의 발상은 포스트모던 예술과도 맞닿아 있다. 그리하여 논 피니토는 과정과 생성의 역동성을 보여주는 탁월한 예가 된다. 인간 삶의 유한성과도 너무나 닮아 있기 때문이다.

바사리는 예술가의 작업이 어떤 영감의 힘에 의해 움직인다 하더라도 작업의 첫 스케치가 아주 중요하다고 언급했다. 영감에 의한 어떤 대담함이나 호방함이 있다 하더라도 결국엔 작업을 완성할 무렵에는 그 대담함은 사라지게 된다는 말이다. 영감에 의한 정신의 대담함에 작업이 미치지 못하게 되기 때문이다. "인간의 육체는 단순한 자연 존재로 머물지 않고 그 형태와 구조상 그 안에 곧 정신이 감각적 자연적인 현존재로서도 나타난다. 인간형상 안에는 정신이 현상한다. 정신이 표현된 인간의 형상은 예술가에게 주어진다. 정신적 내면이 형상 안에 반영된다."[71] 그런데 헤겔에 따르면, 정신적 내면이 물리적 형상 안에 온전히 반영되기는 어려운 일이어서, 어느 정도 틈이 존재한다. 이 틈으로 인해 운명적으로 미완인 채로 남겨지게 된다.

비록 미완이지만 완성의 의미를 담고 있기에 미완의 완성으로서의 논 피니토는 르네상스 이후 예술 작품에 새로운 인식의 전환을 가져왔다. 이러한 인식은 근대에 이르러 새로운 예술의 형식을 제시한다. 논 피니토 형식은 불완전한 채로 남아 있지만, 이를 넘어서서 완성으로의 의지를 담고 있다.[72] 따라서 미완의 표현이지만 그 속에 전체의 의미를 압축해서 내포

71) 게오르그 W. 프리드리히 헤겔, 앞의 책, 145쪽.
72) Moshe Barasch, 앞의 글, 155쪽.

하고 있으며, 부분으로서 전체를 상징적으로 암시하고 있다. 즉 논 피니토를 통해 부분 속에서 전체의 의미를 읽어내야 한다. 오늘날까지도 논 피니토를 새롭게 인식한 간트너의 선형상 이론은 완료된 것이 아니라, 형상과의 관계 속에서 어떤 내용을 담아낼 것인가는 아직도 열려 있는 문제로서 미학적 의미를 함축하고 있다.

2장

공감과 소통으로서의
일상 미학 :
칸트의 공통감과 관련하여

1. 들어가는 말

일찍이 일상의 삶을 통해 사람들에게 전해 내려오는 풍습이나 관행이 예술에 결부되어 나타난 민속예술은 소박한 생활 예술로 자리 잡아 왔거니와, 그와 더불어 아름답게 장식한 일상용품이 등장하게 되었다. 또한 이른바 전위예술 이후, 작품의 소재를 일상적 삶의 구성물에서 찾게 되는 경우가 빈번해졌다. 물론 일상적 삶의 구성물을 이루는 무수히 많은 현상 및 내용들이 있을 것이다. 이를테면 광고, 상품소비, 대중예술, 오락, 여가, 매일 접하는 이미지나 매체 등이다. 우리는 일상이 지닌 부정적인 특성을 반복이나 권태, 피로 등으로 보면서 동시에 일상을 벗어나고자 노력한다. 일상에 살면서 일상을 벗어나려는 이중적 감정이나 태도를 취한다는 말이

다.[73] 어떻든 일상이란 우리에게 낯설지 않은 '익숙함'으로 쉽게 다가온다. 부정적이든 긍정적이든 예술과 일상적 삶의 경계가 없어지고 서로 매우 긴밀하게 연관되어 있는 오늘날의 예술 상황에서 미적 탐색은 전통 미학으로부터 일상의 미학으로의 이행이 필요하다. 따라서 미적인 것에 대한 논의는 일상의 미학의 전개와 궤를 같이 하게 된다. 일상이 예술의 영역에 깊이 들어옴에 따라 그간 첨예하게 대립뇌었던 미학이나 반미학, 나아가 비미학 사이의 경계도 의미를 차츰 잃게 되었다.

미적 관심이나 미적 가치는 일상생활의 한 가운데에 늘 친숙하게 나타나고 있으며, 예술은 모든 삶의 본질적이고 지속적인 부분이 되고 있다. 예술현상이 독립된 대상이나 활동으로 일어날 때에도 그것은 광범위한 일상생활 속에서 제일 먼저 그리고 지속적으로 아주 폭넓게 나타난다. 미적인 것에 대한 관심은 매우 독특한 성격을 지니고 있으나, 다른 관심과 분리되어 있는 것이 아니라 그것들과 더불어 섞여 있다.[74] 미적 관심은 다른 관심들에 부수하여 일어나고 다양한 방법으로 그것들에 관여하며, 전체 생활에서 똑같은 중요성을 지니고 있다. 따라서 우리는 우리의 일상 어디에서

73) 오늘날 일상성에 대해 학자들에 따라 여러 관점이 있을 수 있겠으나, 특히 앙리 르페브르(Henri Lefebvre, 1901-1983)는 현대사회의 일상성을 탐구하며 이를 소비 조작의 관료사회로 명명한 바 있다.

74) 여기서 매우 독특한 성격이란 무관심성을 일컫는다. 흔히 무관심을 관심의 결여나 부주의로 해석하기도 하나 이는 잘못된 것이다. 칸트의 무관심은 아름다움의 온전한 이해를 위한 관심의 집중이요, 조화이다. 이는 불교에서 말하는 무심의 경지와도 견주어 볼 수 있다. 무심(無心)이란 유심(有心)의 반대로서, 유심은 욕망으로 채워진 번뇌의 산물인 반면에 무심은 번뇌를 벗어난 평온과 관조의 산물이다.

나 미적 관심이나 미적 가치를 비롯하여 미적인 판단과 더불어 살아가고 있다.[75] 달리 말하면, 미적 관심이나 미적 성질이 나타날 가능성은 매우 포괄적이고 보편적이어서, 그것은 늘 우리와 함께 있으며 우리의 일상생활 주변 가까이에 있다는 말이다.

일상을 이끌어가는 일상성日常性은 매일, 그리고 자주 일어나는 일상이 지닌 특성이나 상태이다. 미적인 경험은 일상생활의 유형에 뿌리를 두고 있다.[76] 또한 일상생활에서의 예술은 일상적 사건이나 흥미로부터 떨어져 있지 않으며 그 성격상 다른 생활의 영역과도 얽혀 있다. 사람들은 일상 안에서 개인적으로든 집단적으로든, 혹은 생리적으로든 사회적으로든 다양한 기능을 수행한다. 일상생활 속의 기능, 형태나 구조는 미분화된 전체를 이루고 있다.[77] 미분화된 전체 속에서의 미적 관심은 다른 일과 더불어 지속되고 있는 일상사이며, 극소수 개인들의 특수한 관심에 한정되는 것이 아니라 일상인 모두에게 거의 모든 생활에서의 기본적인 충동이 되고 있다. 그렇듯 예술은 인간생활에 널리 스며들어 있으며, 미적인 것은 우리가 어디에서나 보는 인간 본성에 자리 잡고 있는 깊은 관심들 가운데 하나이고,[78] 우리를 끈끈하게 이어주는 살아있는 끈이다. 이렇게 이어주는 끈은

75) M.레이더/B.제섭, 『예술과 인간가치』, 김광명 역, 까치출판사, 2001, 149쪽

76) Kwang Myung Kim, "The Aesthetic Turn in Everyday Life in Korea", *Open Journal of Philosophy*, 2013, Vo.3, No.2, 360쪽.

77) Henri Lefebvre/Christine Levich, "The Everyday and Everydayness", *Yale French Studies*, No.73, 1987, 7쪽.

78) M.레이더/B.제섭, 앞의 책, 180쪽.

공통감common sense, Gemeinsinn, sensus communis으로 연결되어 있다. 이 연결이 곧 개인 간의 전달과 소통을 가능하게 하며, 사회성을 담보해주고 우리로 하여금 사회적 존재임을 확인해준다. 그리하여 공통감은 일상을 지배하는 중심 개념이 된다. 그런데 칸트 미학에서 공통감은 미적 인식의 지평을 넓혀주며 취미 판단의 상호 주관적 타당성의 근거가 된다.[79]

칸트에 있어 공통감은 공동체가 지닌 감각의 이념으로서 판단 능력의 이념이며, 사유 안에서 타자他者의 표상 방식을 반성하도록 한다. 동시에 전체 인간 이성을 판단하도록 한다. 그리하여 객관적으로 유지하기 어려운, 판단에 대한 불리한 영향력을 행사할지도 모를 주관적인 사적 조건의 환영을 막아준다.[80] 나아가 공통감은 전달 가능성 및 소통 가능성과 깊은 연관이 있다. 공통감은 공공의 감각으로서 비판적 능력을 지니고 있으며, 주체와 객체를 연결하고 반성적 판단의 중심 역할을 수행한다. 그리고 반성적 행위에서 모두의 표상 방식을 설명해 준다. 이는 인류의 집단 이성과도 같다. 미적 판단은 공공의 감각이요, 쾌의 감정에 근거한 판단이며, 반성은 서로의 마음에 상호 의존한다. 공통감은 직관이나 개념 없이 반성적이며, 반성 행위를 감각으로 기술함으로써 일반적 감성이 된다. 비판, 계몽, 판단이 갖는 의미를 위해 공통감의 중요성은 이론 및 실천 철학 뿐 아

79) John H. Zammito, The Genesis of Kant's Critique of Judgment, The University of Chicago Press, 1992, 2쪽.

80) Rudolf Eisler, *Kant Lexikon*, Hildesheim·Zürich.·New York: Georg Olms Verlag, 1984, 182쪽.

니라 미와 예술의 철학을 위해 보다 넓은 암시를 던져주고 있다. 칸트의 공
통감은 포스트모더니티의 미적 경험에 적합한 반성적 판단의 새로운 모델
을 정교하게 다듬은 리오타르Jean-François Lyotard, 1924-1998[81] 뿐 아니라 전체주
의 이후의 정치철학에 대한 설명을 설득력있게 전개하려는 아렌트Hannah
Arendt, 1906-1975의 기획에도 적잖은 영향을 주었다.[82] 이제 공감과 소통으로
서의 일상의 미학, 취미 판단의 전제로서의 공통감, 나아가 감정의 소통 가
능성으로서의 공통감을 다루어 보기로 한다.

81) 장-프랑소와 리오타르,『칸트의 숭고미에 대해』, 김광명 역, 현대미학사, 2000 참
　　고. 리오타르의『칸트의 숭고미에 대하여』는 칸트의『판단력 비판』제23절에서 제
　　29절까지 논의된 숭고의 분석론에 대한 리오타르 특유의 포스트모던적 독해를
　　보여준다. 특히 칸트의 맥락에서 감정의 차연을 끌어내면서 이를 아방가르드 정
　　신과 연관짓고 있다.
82) Howard Caygill, *A Kant Dictionary*, Malden, Ma.: Blackwell Publishers Inc, 1997,
　　114-115쪽.

2. 일상 미학의 계기로서의 칸트의 공감과 소통

칸트는 미의 본질에 대한 기존의 해명이 불충분하거나 아예 어렵다고 보고, 미의 본질 해명이 아니라 미의 판정 능력에 대한 탐구를 행하며, 나아가 취미를 위한 규칙들을 수립하여 예술에 있어서의 판단 기준들을 세우는 일을 수행한다.[83] 이는 마치 우리가 음식 맛의 본질이 무엇인가를 묻지 않고서 음식 맛을 일상적으로 판정하며 즐기는 것과 같다. 칸트는 미에 있어 객관주의 입장을 표방하면서도 개별성과 주관성을 늘 중심에 두

83) Hannah Arendt, *Lectures on Kant's Political Philosophy*, ed. and with an Interpretive Essay by Ronald Beiner, The University of Chicago Press, 1982, Fifth Session, P. 32.

고 생각한다. 여기에 그의 독특한 미적 태도가 있으며, 이러한 문제 지평은 공통감과 이의 확장으로서 일상의 사교 현장에까지 이어진다. 미가 지닌 사회적 성격의 근간은 공감과 소통이다. 공감共感은 '다른 사람의 감정이나 의견, 주장에 대하여 자기도 그렇다고 느끼는 것'이며, 소통疏通은 '서로 간에 막히지 아니하고 잘 통하거나 뜻이 서로 통하여 오해가 없음'을 뜻한다. 공감은 서로 간에 공유하는 공통의 감각이요, 감정이다.[84] 우리의 일상이 일탈하지 않고 일상으로 이어지는 까닭은 아마도 공감에 근거한 소통을 공유하기 때문일 것이다. 그리고 여기에서 도출되는 일상 미학의 중요한 계기는 곧 공감과 소통일 것이다. 만약 공감과 소통이 전제되지 않는다면, 미는 사회적 성격을 상실하고 개인적 공간에 갇히고 말 것이다.

미적인 문제는 이성적 힘을 사용하여 철학 이전에 정의된 것에 대한 반성을 통해, 이성적 사유의 영역을 보편적으로 공유할 수 있다.[85] 우리는 우리 삶의 일상적인 순간들에 미적으로 깊이 개입하고 있으며, 거기에서 도덕적 활동을 촉진시키는 미적 만족감을 얻는다. 미적 만족감은 인간심성을 순화하여 도덕적 심성과 만나기 때문이다. 이는 일상의 경험에 미적인 것이 스며들어 있기에 가능하다.[86] "일상생활에 대한 미적 반응을 특징

84) 공통의 감각이란 뜻의 독일어 Gemeinsinn에서의 'gemein'은 '공통의, 공동의, 보통의, 일상의, 평범한, 세속적인' 등의 의미를 담고 있다. 이 말은 우리가 어디에서나 부딪히는 범속한 것(das Vulgare) 혹은 일상적인 것(das Alltägliche)을 가리킨다.

85) Roger Scruton, "In Search of the Aesthetic", *British Journal of Aesthetics*, Vol.47, No 3, 2007, 232쪽.

86) Sherri Irvin, "The Pervasiveness of the Aesthetic in Ordinary Experience", *British*

지을 때 우리는 모든 사람의 동의를 구하는 판단과 주관적인 즐거움을 알리는 판단 사이의 구분 뿐 아니라 모든 사람의 동의를 구하는 판단에 대한 특별한 이론적 관심을 주장하게 된다."[87] 일상생활은 미적 특성으로 가득하고, 어떤 일상의 경험은 미적 경험으로 이어진다. 칸트는 일상에서의 쾌적함과 아름다움을 구분하며, 특히 쾌적함을 상대적으로 경향성과 관련지우며, 아름다움을 무관심적인 쾌의 원천으로 본다. "쾌적한 것에 관해서는 누구나 자기 나름의 고유한 취미를 가지고 있다."[88] 쾌적한 것에 관한 판단은 개인 감정에 기초를 두고 있지만, 이에 반해 아름답다고 판단하는 경우엔 자기 자신으로서의 판단이 아니라 모든 사람을 대신해서 판단을 하는 셈이다. 여기에 공통감이 개입된다. 앞서 언급한 인류의 집단 이성과도 같다. 엄격하게 말하면 집단 이성이라기 보다는 이성의 유추로서 모든 개개인에게 타당하게 적용되는 것이다. 그러므로 출발은 개별적인 단칭 판단이지만, 전칭 판단적으로 모두에게 적용된다고 하겠다.

『판단력 비판』6절에서 말하듯, 미란 개념을 떠나서 보편적 만족의 객체로서 표상된다. 미적 판단의 보편성은 개념으로부터 나오는 것일 수 없다. 여기서 말하는 개념은 이론적이거나 실천적 개념을 가리킨다.[89] 즉, 이

Journal of Aesthetics, Vol.48, No.1. 2008, 44쪽.

87) Christopher Dowling, "The Aesthetics of Daily Life", British Journal of Aesthetics, Vol.50, No.3 2010, 238쪽.

88) I. Kant, Kritik der Urteilkraft(이하 KdU로 표시), Hamburg: Felix Meiner, 1974. 7절 19쪽.

89) 이른바 개념미술에서는 완성된 작품이 아니라 사진이나 도표, 이미지 등을 이용해서 제작 과정의 아이디어나 개념을 보여준다.

66 예술에 대한 미적 모색

론 이성이나 실천 이성에서 전제되는 개념에 근거를 둔 보편성이 아니라, 취미 판단에는 주관적이지만 동시에 보편성에 대한 요구가 결부되어 있다. 취미 판단에 있어서 표상되는 만족의 보편성은 단지 주관적이되, 타자들 간의 공감과 소통을 가능하게 한다. 취미 판단에 있어서 요청되는 바는 개념을 매개로 하지 않은 만족에 관한 보편적 찬동이다. 이는 모든 사람들에 대하여 타당하다고 간주될 수 있는 미적 판단이 가능하다는 사실이다. 취미 판단은 이러한 동의를 규칙의 한 사례로서 모든 사람들에게 요구한다. 이 사례에 관한 확증을 취미 판단은 개념에서 기대하는 것이 아니라 다른 사람들의 동의나 미적 찬동에서 기대한다. 보편적 찬동이란 하나의 이념의 차원에 가깝다.[90] 우리가 일상생활에서 공동체를 유지하며 사는 것은 이러한 보편적 찬동이 전제되어 있기 때문에 가능하다.

　미적인 것과 연관하여 우리는 일상의 실천적 관심과는 거리를 둔 채 어떤 대상이나 활동에 무관심적 태도를 받아들인다.[91] 이는 우리가 일상을 살아가고 있지만 일상에 매몰되지 않고 일상과 거리를 두며 관조하는 미적 태도이다. 칸트는 이런 식의 감상 방식을 '자유미'라 부른다. 일상에선 우리는 미적인 것과 실제적인 혹은 실천적인 것을 완전히 통합하여 체험한다. 어떤 대상을 일정한 개념의 조건 아래에서 아름답다고 말하는 경우엔 취미 판단은 순수하지 못하다. 자유미pulchritudo vaga란 대상이 무엇이어야만 하는가에 관한 개념을 전제하지 않는다. 반면에 부수미 또는 의존

90) I. Kant, *KdU*, 8절, 25-26쪽.

91) Yuriko Saito, *Everyday Aesthetics*, Oxford University Press, 2007, 26쪽.

미pulchritudo adhaerens는 개념을 전제하며, 개념에 따른 대상의 완전성을 전제한다. 일상에선 부수미보다는 자유미가 우리에게 직접적으로 미적 만족을 준다. 일상은 개념의 논리가 아니라 탈개념적이다. 자유미는 개념에 의하여 한정된 것이 아니라 자유로이, 그리고 그 자체로서 만족을 주는 대상이다. 자유미를 판정할 때에 그 취미 판단은 순수한 취미 판단이다. 객체가 무엇이라고 표현해야 하는가에 대해 어떤 목적의 개념이 전제되어 있지 않다.[92] 칸트에 의하면, 어떤 사물을 그것의 가능을 규정하는 내적 목적에 관련시킬 때 그 사물의 다양에 관해서 느끼는 만족은 개념에 근거를 둔 만족이다. 자유미는 감관에 나타나는 것에 따라 판단을 내리고, 부수미는 사고思考 안에 있는 개념에 따라 판단을 내린다. 자유미는 순수하며 직접적인 취미 판단을 내리고, 부수미는 응용된, 간접적인 취미 판단을 내린다고 하겠다.[93]

우리는 일상생활의 현장에서 감성의 활동을 통해 세상을 접하게 되고 인식하게 된다. 특히 문화예술의 영역에서 감성의 활동은 두드러진다. 대상에 대한 미적 인식과 학적 인식을 비교해보면 전자는 혼연하며, 후자는 판명하다. 예술가의 정서와 감정은 작품을 통해 공통감의 전제 위에서 독자에게 전달되며 보편적으로 인식할 수 있다. 미적 판단의 토대로서의 공통감은 일상생활을 영위하는 공동체의 구성원이 공유하는 감각이다. 공동체의 감각은 그로 인해 야기된 감정을 공동체 구성원들이 공유하게 한다.

92) I. Kant, *KdU*, 16절, 49쪽.
93) I. Kant, *KdU*, 16절, 51-52쪽.

인간존재는 감정에 대한 이론적 작업을 감정의 객관화라는 인식의 지평을 스스로 실현하고, 일상의 삶 속에서 구체적인 실천[94]으로 옮겨 놓는다. 실천이란 느낌의 매개에 의해 실제로 일상의 현장에서 이루어진 행위이며, 우리의 감정은 구체적이고 일상적인 실천과 직접 만나게 된다. 따라서 감정을 제대로 파악할 수 있는 장소란 바로 인간의 자기 경험의 장場이요, 일상적 삶의 활동 무대가 된다. 이러한 활동 무대에서 우리는 감정을 공유하며 공동체적 감각을 향유한다.[95]

일상적 삶의 무대에서 우리가 겪는 경험이란 개별적이고 특수한 대상에 대한 구체적 인식인 것이며, 이에 반해 일반적이고 보편적인 인식이란 다만 가설적 구성물에 지나지 않는다. 경험이란 하나의 의식 안에서 여러 현상이 필연적으로 나타나고, 이들의 종합적인 결합에서 생긴다.[96] 칸트에 의하면, 경험은 감관적 지각에 관계되는 대상의 인식이다. 그에게 있어 인식의 대상은 일반적인 규칙, 즉 범주에 의해 지각이 종합되면서 성립되는 것이고 그것은 일반적인 규칙에 따른 종합에서 온 성과라 할 것이다.[97] 일반적 규칙은 그것이 지각에 관계되는 한 하나의 인식을 이끈다. 이 때 지각은 일반적 규칙과 이에 대한 하나의 인식을 이어주는 관계적 위치를 차지

94) Wolfahrt Henckmann, "Gefühl", Artikel, *Handbuch philosophischer Grundbegriff*, Hg.v.H.Krings, München : Kösel 1973, 521쪽에서.

95) 김광명,『칸트의 판단력 비판 읽기』, 세창미디어, 2012, 98쪽.

96) I.Kant, *Prolegomena*, 제22절, Akademie Ausgabe(이하 AA로 표시), IV, 305쪽.

97) A.Schöpf u.a., "Erfahrung", Artikel. *Handbuch philosophischer Grundbegriffe*, München : Kösel 1973, Bd.2, 377쪽 이하.

한다. 경험적 세계에 대한 인식은 시간·공간의 직관 형식에 의하여 받아들여진 다양한 지각의 내용에 통일과 질서를 부여하는 순수오성의 범주에 의해서 구성된다. 이러한 범주 및 이것을 직관적인 지각내용에 적용할 수 있는 바탕이 되는 '순수오성의 원칙'을 구성적 원리라고 하는데, 이 원리는 한편으로는 받아들이는 것으로서의 직관 형식과 다른 한편으로는 한계를 정해주는 통제적 혹은 규제적 원리로서의 이념으로 구별된다.[98] 일상에서의 직관에 방향을 지어주는 기능을 이념이 행하는 것이다.

칸트에 의하면 유기적인 존재자는 기계적 인과관계와는 달리, 자신 속에 형성하는 힘을 소유하고 있다. 또한 인간 유기체의 삶은 동물적인 삶과는 달라서 그 자체가 이미 직접적인 삶이라기보다는 삶에 대한 반성이며, "삶의 유추"[99]이다. 삶을 유추하는 일은 일상을 통해 일상을 넘어서게 하며, 다른 사람의 체험을 자신의 체험으로 받아들이거나 이전의 체험을 다시 체험하는 것처럼 느끼는 삶의 추체험追體驗의 문제와도 연관된다. 삶이란 욕구 능력의 법칙에 근거하여 행위하는 존재의 능력 일반인 것이며, 결국 삶 자체와 삶의 유추와의 구별은 곧 동물적 삶과는 구분되는 인간적 삶의 특수성에 기인한다. 이는 바로 인간과 동물을 구별해 주는 철학적 인간학의 단초端初가 된다. 대상에 의해 촉발되는 감각은 우리 내부의 감정의 내용이 되며, 이것이 미의 판단과 관련될 때에는 곧 간접적이며 반성적이 된다. 주체와 대상 간에 놓여진 관계가 객관적이며 대상 중심적이라는 사

98) 김광명, 앞의 책, 99쪽.
99) I. Kant, *KdU*, 65절, 293쪽.

실은 대상에 대한 제일차적 의식이라 하겠고, 미적 판단은 행위 중심적이고 반성적이어서 제이차적인 의식이다. 이것은 삶에 대한 인식이나 인식 판단이라기보다는 삶에 대한 유추적인 구조인 것이다.[100)

삶에 대한 유추적인 구조를 보편적으로 받아들일 만한 가능적 근거가 미적 판단으로서 취미이다. 일반적인 경험에 이르도록 이끌어주는 판단의 출발이 곧 공통 감각이다. 칸트에 의하면 감각이란 사물을 통한 감성의 정감에 달려 있으며, 이는 의식의 수용성에 대한 주관적 반응인 것이다. 감각을 통해 우리는 우리 밖에 있는 대상을 인식의 차원으로 가져온다. 따라서 감각은 우리 밖에 있는 사물에 대한 우리들의 표상을 주관하고, 그것은 경험적 표상의 고유한 성질을 이루게 한다. 감정은 순수한 주관적 규정이지만 감관 지각은 객관적이고, "대상을 표상하는 질료적 요소"[101)이다. 이 질료적 요소에 의해서 어떤 현존하는 것이 우리에게 주어진다. 칸트의 감각은 "우리가 대상에 의해 촉발되는 방식을 통해 표상을 얻는 능력"[102)이다. 그리하여 우리는 감각을 통해 주어진 시간 안에서 현상과 관계를 맺는다. 감각은 우리로 하여금 대상을 직관할 수 있게 하는 직접적인 소재인 것이며, 공간 속에서 직관되는 것이다. 이는 시간과 공간에 걸쳐있는 실질적이며 실재적인 것이다.[103)

100) 김광명, 앞의 책, 100쪽.

101) I.Kant, *KdU*, Einl, XL XL.

102) Ludwig Landgrebe, "Prinzip der Lehre vom Empfinden", *Zeitschrift für Philosophische Forschung*, 8/1984, 199쪽 이하에서.

103) 김광명, 앞의 책, 101쪽.

감각이란 우리가 시간 및 공간 속에서 현실적인 것으로 그 특징을 드러낼 수 있는 감관의 표상이요, 경험적 직관이다. 이런 까닭에 감각이란 그 본질에 있어 경험적인 실재와 직접적인 관련을 맺고 있다. 감각은 대상이 우리의 감각 기관에 미치는 영향이며, 우리를 둘러싸고 있는 일상의 환경과 직접적으로 접촉한 결과를 기술해준다. 따라서 감각은 일상생활에서 자아와 세계가 일차적으로 소통하고 전달하며 교섭하는 방식이다. 또한 감각은 우리가 경험하는 현상들의 고유한 성질을 결정해 준다. 여기에서 감각의 성질 그 자체는 경험적이며 주관적이다. 감각은 직관의 순수한 다양성과 관계하고 있으며, 현상이 비로소 일어나는 장소와도 관계를 맺고 있다. 감관 대상을 감각함에 있어서 쾌나 불쾌를 고려하여 볼 때, 이러한 현상의 다양함은 더욱 두드러진다.[104] 칸트가 내세운 대전제는 "감각은 보편적으로 전달될 수 있는 만큼만 가치를 지닌다"[105]는 것이다. 쾌 또한 보편적으로 전달될 수 있을 때에 무한히 증대된다. 전달되지 않고 소통되지 않은 감각은 가치를 잃게 된다. 감각의 전달로서의 공감과 소통은 일상의 유대를 강화하고 사회성을 유지시켜 주며, 일상에 대한 미적 탐색을 가능하게 한다.

104) 김광명, 앞의 책, 101-102쪽.
105) I.Kant, *KdU*, 41절, 164쪽.

3. 취미 판단의 근거로서의 공통감

취미란 미를 판정하는 능력으로서, 주어진 표상과 결합되어 있는 감정들의 전달 가능성을 선천적으로 판정하는 능력이다. 하나의 대상을 아름답다고 부르기 위해서는 취미 판단의 분석이 필요하며 여기에 네 가지 계기, 곧 성질, 분량, 관계 및 양상이 미적 판단력의 분석론, 즉 미의 분석론에서 다루어진다. 칸트에 의하면 취미 판단은 무엇이 우리에게 만족 혹은 불만족을 주는가를 개념에 의해서가 아니라 단지 감정에 의해서 규정하는, 그러면서도 보편타당하게 규정하는 하나의 주관적 원리인 공통감을 지니고 있다. 공통감을 전제로 해서만 취미 판단을 내릴 수 있다. 공통감은 어떤 외적 감정이 아니라 오성과 구상력이 자유로이 유희하는 중에 나온

결과이다.[106] 취미 판단이 주장하는 필연성의 조건은 공통감의 이념이다.

인식과 판단은 거기에 수반되는 확신과 더불어 보편적으로 전달할 수 있어야 한다. 이러한 일은 주어진 대상이 감관을 매개로 하되, 구상력을 움직여 직관한 내용의 다양함을 종합하도록 한다. "감정의 보편적 전달 가능성은 하나의 공통감을 전제한다. 이 공통감을 우리는 심리학적 근거에서 상정하는 것이 아니라, 인식의 보편적 전달 가능성의 필연적 조건으로서 상정한다."[107] 따라서 우리는 공통감을 의식이나 욕구, 본능의 문제가 아니라 인식의 관점에서 접근해야 한다. 취미 판단에 있어서 사유되는 보편적 동의의 필연성은 주관적이지만, 공통감을 전제로 해서 객관적인 것으로서 표상된다. 미적 판단의 기초는 개념에 있지 않고 공통의 감정에 있다. 공통감은 일종의 당위를 내포하고 있는 판단의 정당성을 확립한다. 그것은 모든 사람들이 우리의 판단과 일치할 것을 뜻하는 것이 아니라 일치해야만 함을 뜻한다. 여기서 칸트는 "나는 나의 취미 판단을 이 공통감에 의한 판단의 한 실례로 제시하고, 그런 까닭에 나는 이 취미 판단에 대해 범례적 타당성을 부여한다"[108]고 말한다. 우리는 일상에서 많은 실례를 보며 생활한다. 그런데 이 구체적인 실례는 타인에게도 범례範例가 되어 보편성을 부여받게 된다. 이상적인 규범으로서의 공통감을 전제하여 우리는 그 규범에 합치되는 판단 및 그 판단에 표현되는 만족을 모든 사람들에 대한 규칙

106) I. Kant, *KdU*, 20절, 64-65쪽.
107) I. Kant, *KdU*, 20절, 66쪽.
108) I. Kant, *KdU*, 20절, 67쪽.

으로 삼을 수 있는 권리를 갖는다.

　논리적 인식이 지닌 판명함에 비해 감성적 인식은 혼연함을 드러내게 되는데, 공통감은 감성계의 고유한 인식론적 위상과 그것의 인식적 판명함의 관계에서 인식의 지평을 넓힐 수 있는 계기가 된다. 이는 미학이라는 학명을 부여한 바움가르텐Alexander Gottlieb Baumgarten, 1714-1762이 말하는 이성의 유비 혹은 유추로서 감성적 인식을 확장하여 해석하는 것과 연관된다. 감성적인 진리는 가상적인 방식으로 존재하는 진리이다. 여기서 허용된 가상은 거짓이 아니라 비진실 또는 비진리이다. 이를테면 시적 진리는 개별자에 대한 진실한 제시이고, 개연성 혹은 가상의 진리이다. 시의 내용은 항상 어느 정도 지각적 내용을 담고 있으며 개념을 통해서만 표현할 수 있는 것은 아니다. 미적인 것은 미의 평가에 있어 감관적 측면을 내포하며 개념으로부터 자유롭다.[109] 또한 감성적 가상을 인식하는 관찰자가 대상에 대해 무관심한 방식으로 만난다고 했을 때에 가상과 무관심의 관계는 실제적, 이론적인 것과의 분명한 거리를 뜻한다. 이 때, 가상 개념은 무관심성을 전제한다. 감성적 진리가 즐거움을 동반하며, 통일성을 지각하고 완전성 개념의 내적 구조에 의존한다고 볼 때, 이는 감성적 이미지들이 이루는 독특한 질서 원리의 결과로 보인다. 감성적 이미지들은 공통감의 원리에 근거한 사교성의 문제를 담고 있다.

　공통감은 모호하지만 실제로 우리가 취미라는 이름 아래 판단을 내릴

109) Roger Scruton, 앞의 글, 233쪽.

때 일상생활에서 이를 전제하고 있는 바이다. 칸트는 이와 연관하여 다음과 같이 몇 가지 문제를 제기한다. 공통감이 경험을 가능케 하는 구성적 원리로서 사실상 존재하는가, 아니면 이성의 원리가 더 높은 목적을 위해 미리 우리 안에 공통감을 만들어 놓고자 하여 우리를 규제하는 원리로 삼은 것인가. 따라서 취미란 근원적 자연적 능력인가, 아니면 단지 습득되어야 할 인위적 능력의 이념에 불과한 것인가. 그리하여 취미 판단은 보편적 동의를 요구하면서도 사실은 감각 방식의 그와 같은 일치를 낳는 이성의 요구인가. 나아가 모든 사람들의 감정이 다른 모든 사람들의 특수한 감정과 융합한다고 하는 객관적 필연성은 곧 그러한 감정에 있어서 합치에 도달할 가능성을 뜻하는가. 더욱이 취미 판단은 이 원리가 적용된 하나의 실례를 드는 것에 불과한가.[110] 칸트는 이런 여러 문제들을 제기하면서도 이에 대한 해답을 명확하게 밝히려고 하지 않거니와 또한 밝힐 수도 없다고 말한다. 중요한 것은 공통감의 이념으로 이들 상호간의 문제를 통합하여 살피는 일이다.

보통의 인간 오성, 즉 상식은 사람들이 보통 알고 있거나 알아야 하는 이해력, 판단력, 사려분별 등으로서 우리가 인간으로서 언제나 기대할 수 있는 최소한의 것이다. 우리는 공통감을 공통적 감각이 지향하는 이념으로 이해해야 한다.[111] 칸트는 공통감을 취미 판단의 능력과 동일하게 본다. 칸트에 의하면, "취미를 감성적 혹은 미적 공통감sensus communis aestheticus

110) I. Kant, *KdU*, 20절, 68쪽.
111) I. Kant, *KdU*, 40절, 156-157쪽.

이라고 부르고, 보통의 인간 오성, 즉 상식을 논리적 공통감sensus communis logicus이라고 부른다. 취미란 주어진 표상에 관하여 우리가 느끼는 감정을 개념의 매개 없이 보편적으로 전달할 수 있도록 하는 것을 판정하는 능력이다."112) 취미는 주어진 표상과 개념의 매개없이 결합되어 있는 감정들의 전달 가능성을 선천적으로 판정하는 능력이다. 칸트가 제기한 공통감은 인간 감정의 보편성 및 취미 판단의 합의와 연관하여 매우 중요한 개념이다. 칸트의 공통감은 아리스토텔레스Aristoteles, 384-322 B.C.에 있어 통일된 감각 능력과도 유사하다. 아리스토텔레스는 공통감을 지각의 중심 능력으로 본다. 이는 대상을 반성하게 하고 다양한 감각의 활동을 가능하도록 허용한다. 그리하여 공통감은 상호 주관적 통일성, 사회성, 사교성과도 연결된다.113)

칸트에 있어 아름다움에 대한 미적 판단에서 논의되는 필연성은 범례적인 필연성이다. 이 필연성은 우리가 명시할 수 없는 어떤 보편적 규칙에서 하나의 실례처럼 여겨지는 판단에 대하여 모든 사람이 동의하는 데서 온다.114) 물론 범례의 적용 현장은 일상생활이다. 그런데 보편적 규칙이 구체적인 실제의 보기로서 적용되며, 범례로서 간주된다. 객관적 판단이나 감관적 판단과는 달리 취미 판단은 개념에 의해서가 아니라 감정에 의해

112) I. Kant, *KdU*, 40절, 160쪽.

113) Jennifer Kirchmeyer Dobe, "Kant's Common Sense and the Strategy for a Deduction", *The Journal of Aesthetics and Art Criticism*, 68:1 Winter 2010, 47-48쪽.

114) I. Kant, *KdU*, 18절, 62-63쪽.

서만 쾌적하게 하거나 불쾌하게 하는 것을 결정하는 주관적 원리를 요구하며, 보편타당성을 지닌다. 능력으로서의 공통감은 반성적 판단력이다. 취미 판단에 있어서의 감정은 마치 그것이 의무인 것처럼 모두에게 기대된다. 공통감은 인식의 보편적 전달가능성을 위한 필요조건이다. 달리 말하면 이는 경험을 공유할 필요 조건이기도 하다. 공통감은 인식의 보편적 전달 가능성의 필요 조건으로 전제되며, 공통감은 취미 판단에 의해 전제된다. 우리가 머뭇거리지 않고 이에 근거하여 취미 판단을 내린다는 사실이 이를 입증한다.[115]

칸트는 미적 판단의 연역에 대한 시도를 미의 분석의 제4계기에서 행하고 있으며, 미적 판단에서의 필연성의 조건을 공통감의 이념으로 본다. 쾌적하냐 그렇지 않느냐를 결정하도록 허용하는 것은 주관적 원리인데 이는 개념에 의하지 않고 감정을 통해 이루어진다. 미적 판단의 연역은 우리가 공통감을 전제하는 이유에 대한 증명에 의해 제공된다. 이 때 공통감은 원리로서보다는 오히려 감정으로서 언급된다. 공통감은 쾌의 감정을 공유하고, 그러한 감정이 공유되도록 판정하는 능력이다. 만약 공통감이 보편타당성이 요청하는 바에 따른 단지 반성의 영향이나 쾌의 감정의 결과라면 우리는 상호주관적 타당성에 대한 선천적 요구에 대한 원리를 제공해야 한다. 만약 공통감이 감정도 아니고 원리도 아니며 단지 취미 자체의 능력이라면, 우리 자신의 쾌를 다른 사람에게 넘기도록 하는 원리를 소유하

115) I. Kant, *KdU*, 22절, 67쪽.

고 있다는 것을 증명한다. 어떤 의미를 받아들이든 우리는 공통감으로 인해 우리 자신의 미적 반응을 다른 사람에게 정당하게 넘길 수 있는 것이다.[116] 따라서 공통감은 감정이자 원리인 취미 자체의 능력인 셈이다.

취미 판단의 타당성에 대한 근거를 밝히기 위한 공통감의 연역은 상호 주관적 타당성이다. 취미란 개인적 욕망이나 욕구와는 달리 사회 안에서만 문제가 된다. 따라서 취미와 연관된 반성과 판단을 요구하게 된다.[117] 취미 판단의 주체는 그의 판단이 단지 사적이지만 '보편적인 목소리'로 말하고 공통감을 표현한다. 이는 보편성과 필연성을 요청하는 근거가 된다. 아름다움을 통해 이성 안에 감정의 근거를 놓는 인간에 고유한 내적 성향이 공통감인 것이다.[118] 일상의 모든 사람이 거의 예외없이 미적인 것에 대해 느끼고 판단하는 것을 표현하는 바, 우리는 이를 공통감을 통해 공유한다. 공통감의 무규정적 규범은 실제로 우리에게 전제된다.

116) Paul Guyer, *Kant and the Claims of Taste*, Harvard University Press, 1979, 280-282쪽.
117) John H. Zammito, 앞의 책, 31쪽.
118) John H. Zammito, 앞의 책, 94-95쪽.

4. 감정의 소통 가능성으로서의 공통감

어떤 일상인가는 그 일상을 살아가는 사람에 따라 구체적으로 매우 다양할 것이다. 그럼에도 우리에게 일상이라 함은 상식 수준에서 지레 짐작되는, 항상 있는 날이다. 비일상이나 탈일상은 소통의 단절이요, 사회성의 상실로 이어진다. 칸트는 인간이 서로 소통해야 할 필요성을 뜻하는 소통 가능성을 공통감과 연관하여 제시했다. 감정의 소통 가능성이란 곧 전달 가능성이다. 칸트는 『판단력 비판』의 39절에서 감각의 전달 가능성에 대해 논의한다. 실제로 동일한 감관 대상을 감각할 때에도 느끼게 되는 쾌적함

또는 불쾌적함은 사람들에 따라 매우 다르다.[119] 그런데 취미에 대해 판단을 내리는 사람은 객체에 관한 자기의 만족을 다른 모든 사람들에게 요구하고, 개념의 매개 없이 자신의 감정을 무리없이 전달할 수 있다. 미적 판단에 대한 보편적 동의나 요청의 근간으로서의 공통감은 사교성에도 연결되는 바, 이는 칸트 미학을 사회정치적 영역으로까지 확장할 수 있는 계기가 된다. 이를테면, 아렌트는 정치적 활동 영역의 문제를 칸트의 실천 이성의 원리가 아니라 판단 이론, 특히 반성적 판단을 토대로 하여 전개한다. 칸트의 미적 판단력은 개별 사례가 범례적으로 타당하게 된 근거를 찾아 상호 주관적인 성격을 마련하여 보편적 원리를 부여한다. 칸트에게서 판단은 특수자와 보편자에 대한 독특한 접근 방식이다. 사유하는 자아가 일반자 사이에서 움직이다가 특정 현상들의 세계로 돌아갈 때, 정신은 그 특정 현상들을 다룰 새로운 능력을 필요로 한다. 이 새로운 능력인 판단력을 돕는 것은 규제적 이념들을 가진 이성이다.[120] 칸트에서의 판단력은 구체적 특수를 보편적 일반 아래에 포함된 것으로 사유하는 능력이다.

세계 안의 존재로서의 인간 현존재는 최고의 목적 그 자체를 자신 속에 가지고 있는, 이른바 그 스스로 목적이 된다.[121] 다수의 인간은 공동체 안에서 공통감, 곧 공동체적 감각을 지니며 살고 있다. 또한 "계몽의 시대

119) I. Kant, *KdU*, 39절, 153쪽.
120) Hannah Arendt, *The Life of the Mind*, New York: A Harvest Book, 1978, One/ Thinking, Postscriptum.
121) I. Kant, *KdU*, 84절, 398쪽.

는 이성을 공적公的으로 사용하는 시대이다."[122] 따라서 자신의 이성을 모든 면에서 공적으로 사용하도록 만드는 일이 아마도 계몽주의 시대를 살았던 칸트에게도 필요했을 것이다. 공통감은 계몽주의 시대에 생활을 영위한 세계시민이 지닌 사유방식의 밑바탕이기도 하다[123]. 철학적 타당성이 반드시 가져야 하는 것은 칸트가 취미 판단에 요구했던 바, 일반적 소통 가능성이거니와, 인간 자체와 관련된 모든 문제에 대하여 자신의 생각을 말하는 것은 인류의 자연스런 소명인 까닭이다.[124]

칸트에 있어 소통 및 전달 가능성을 이끄는 능력이 미적 판정 능력으로서의 취미이다. 미적 대상을 누구나 경험하기 위한 필수 조건은 소통 및 전달 가능성이다. 미적 대상에 대한 판단이 이루어진 공간은 공적 영역으로서 행위자나 제작자 뿐 아니라 비평가와 관찰자가 함께 공유하는 공간이다. 공적인 영역이란 소통이 가능한, 열린 공간이다. 미는 공적 영역인 사회 안에 있을 때에만 우리의 관심을 끈다. 칸트의 예를 들어보면, "무인도에 버려진 사람은 자기 혼자라면 자신의 움막이나 자기 자신의 몸을 치장하지 않을 것이다. 꽃을 찾거나 더구나 그것을 심어서 그것으로 몸을 꾸밀 일도 없을 것이다. 오히려 단지 인간일 뿐만 아니라 또한 자기 나름으

122) Hannah Arendt, *Lectures on Kant's Political Philosophy*, ed. and with an Interpretive Essay by Ronald Beiner, The University of Chicago Press, 1982, Sixth Session, 39쪽.

123) Thomas Wanninger, "Bildung und Gemeinsinn- Ein Beitrag zur Pädagogik der Urtreilskraft aus der Philosophie des sensus communis," Diss. Universität Bayreuth, 1998, 78쪽 이하.

124) Hannah Arendt, 앞의 책, Sixth Session, 40쪽.

로 기품있는 인간이고자 하는 생각은 오직 사회에 있어서만 그에게 떠오른 것이다."[125] 사람들은 다른 사람들과 함께 만족을 느낄 수 없는 상황이나 대상에 대하여 만족하지 못한다. 공통감은 칸트가 가장 사적이고 주관적인 감각인 것처럼 보이는 감각 속에서 주관적이지 않은 어떤 것이 있음을 깨달은 결과물이다.[126] "우리는 우리의 취미가 다른 사람의 취미와 어울리지 않는다면 부끄러움을 느끼게 되고, 또 한편 우리는 놀이를 하다가 속이게 되면 자신을 경멸하게 되지만 들키게 되면 부끄러워한다고 말한다. 취미의 문제에서 우리는 다른 사람의 편이 되거나 다른 사람을 즐겁게 해주기 위해 자신을 포기해야 한다."[127] 이렇듯 공동체의 구성원으로 공유하는 공통감은 자기를 넘어서 사회적으로 전달되는 실천 덕목이다.

우리는 타인과의 소통을 위해 우리의 특별한 주관적인 조건들을 넘어서, 우리 자신의 반성 작용에 근거하여 다른 모든 사람들의 표상방식을 사고해야 한다.[128] 객관성과 주관성을 상호 연결해주는 요소가 곧 상호 주관성이다. 취미 판단은 다른 사람들의 취미를 성찰하는 가운데, 그들이 내릴 수 있는 가능한 판단들을 아울러 고려하게 된다. 판단 주체로서의 나는 다른 사람들과 함께 하며 공동체를 이루는 한 구성원으로서 판단하는 것이

125) I.Kant, *KdU*, 41절, 163쪽.
126) 김광명, 앞의 책, 107쪽.
127) I.Kant, "Reflexionen zur Anthropologie", no.767, in *Gesammelte Schrift*en, Prussian Academy ed., 15: 334-335, Hannah Arendt, 앞의 책, Eleventh Session, 67쪽.
128) I.Kant, *KdU*, 40절, 157쪽.

지 이를 벗어난 탈구성원으로서 판단하는 것이 아니다. 또한 판단할 때 나는 이성적 존재자들과 더불어 거주하고 있는 것이지 한갓된 감각 장치들과만 함께 머물러 있는 것이 아니다.[129] 이성과의 유비적인 관계에 있는 감성은 공통적 감각의 이념의 역할을 수행하게 된다.

"감각은 지각의 실재적인 것으로서 인식과 관계를 맺을 때에 이를 감관의 감각이라고 한다."[130] 누구나가 우리의 감관기관과 동일한 감관기관을 갖고서 인식과 관계를 맺는다고 가정할 수 있기 때문에 감각작용이 일반적으로 소통가능하다는 것은 옳다. 공통감이란 모든 사람에게 아주 사적인 가운데에서 동일한, 이를테면 다른 감각들과 소통을 이루어 같은 감각이 됨을 뜻한다. 공통감은 특히 인간적인 감각인 바, 의사소통의 매체로서의 언어가 거기에 의존하고 있다. 그러나 우리는 요구를 하거나 공포나 기쁨 등을 표현하기 위해 반드시 언어를 필요로 하지는 않는다. 소통은 언어외적 몸동작이나 표정으로도 얼마든지 가능할 것이다.[131] 이를테면, "광기의 유일한 일반적 증상은 공통감의 상실이며 자기 자신만의 감각을 논리적으로 고집스럽게 우기는 것인데, 자신의 감각이 공통감을 대신한다."[132] 여기에 예로 든 광기狂氣는 미친 듯한 기미 또는 미친 듯이 날뛰는 기질이다. 이로 인해 소통의 단절을 가져오며 이는 곧 공유할 감각의 상실

129) Hannah Arendt, 앞의 책, Eleventh Session, 67-68쪽.

130) I.Kant, *KdU*, 39절, 153쪽.

131) 김광명, 앞의 책, 109쪽.

132) I.Kant, *Anthropologie, in pragmatischer Hinsicht*, herausgegeben von Reinhard Brandt, Hamburg: Felix Meiner, PhB 490, 2000, 53절.

이요, 곧 일상성의 상실이다.

공통감을 우리는 모두에게 공통적인 감각이라는 이념으로 이해한다. 이는 사유하는 중에 다른 모든 사람들을 재현하는 방식을 스스로의 반성 가운데 선천적으로 고려하는 판단 기능이다. 이 가운데 자신의 판단을 인간성의 총체적인 이성과 비교하게 된다. 이러한 것은 우리의 판단을 다른 사람들의 실제가 아닌, 가능하다고 생각되는 판단과 비교함으로써, 그리고 우리를 다른 사람의 자리에 놓음으로써, 우리 자신의 판단에 우연적으로 부여된 한계로부터 추상화함으로써 이루어진다.[133] 인간성의 이념은 공통적인 감각, 즉 공통감의 전제 아래 가능하다. 취미는 일정 부분 공동체가 공유하는 감각인데, 여기서 감각은 정신에 대한 반성의 결과를 뜻한다. 이 반성은 마치 그것이 감각 작용인 것처럼, 그리고 분명히 하나의 취미, 즉 차별적이고 선택적인 감각인 것처럼 우리에게 영향을 미친다.[134] 사람의 공통적 감각이 자신의 심성의 확장을 가능하게 한다. 만일 사회에 대한 충동이 인간에게 자연스러운 것이라면, 그리고 사회에 대한 그의 적합성과 그에 대한 성향, 즉 사교성이 사회적 존재로서의 인간에게 필수적인 것이라면, 그래서 그것을 인간성에 속하는 속성으로 인정한다면, 우리는 취미를 우리의 감정을 모든 다른 사람들과 소통할 수 있는 판단의 기능으로 간주해야 한다. 따라서 우리는 취미를 모든 사람의 자연적 성향이 욕구하는

133) I.Kant, *KdU*, 40절, 157쪽.
134) Hannah Arendt, 앞의 책, Twelfth Session, 71-72쪽.

것을 진작시키는 수단으로 간주하게 된다.[135]

사교성은 우리가 일상성 안에서 타자와 더불어 살 수 있는 바탕이 되는 성향이다. 인간은 상호의존적이어서 인간적 필요와 욕구를 동료 인간에 의존하게 된다. 사람은 자신만의 관점을 벗어나 다른 관점에서 생각하고 느낄 수 있을 때에만 소통할 수 있다. 소통 가능한 사람들의 범위가 넓으면 넓을수록 대상의 가치 또한 커질 것이다. 모든 사람이 어떤 대상에 대해 갖는 쾌감이 미미해서 그 자체로는 어떤 특정한 관심을 끌지 못한다 하더라도, 그의 일반적 소통 가능성의 관념은 거의 무한하다고 할 정도로 그 가치를 증대시킨다. 사람은 자신의 공동체 감각, 즉 공통감에 이끌려 공동체의 한 구성원으로서 판단을 내린다. 자유로이 행위하는 인격적 존재라 하더라도 혼자 외롭게 식사하면서 생각하는 사람은 점차 쾌활함을 잃게 되고 말 것이다.[136] 이는 어떤 개인에게나 바람직한 일상이 아닐 것이다. 인간은 개인으로서가 아니라 유적類的인 존재로서만이 이성 사용을 지향하는 자신의 자연적 소질을 완전히 계발할 수 있으며, 또한 사회 속에서만 자신을 인간 이상으로 느끼기 때문에 자신을 사회화하려는 경향을 갖는다.[137]

"미는 경험적으로 오직 사회에 있어서만 관심을 일으킨다. 그리고 만일 사회에 대한 본능이 인간에게 있어서 본연의 것임을 우리가 받아들인

135) 김광명, 앞의 책, 111쪽.

136) W.Weischedel, *Kant Brevier*(손동현/김수배 역, 『별이 총총한 하늘 아래 약동하는 자유』, 이학사, 2002)에서 인용, 칸트의 인간학 VI 619 이하.

137) W.Weischedel, 앞의 책, 칸트의 속언에 대하여, VI 166 이하.

다면, 사회에 대한 적응성과 집착, 즉 사교성은 사회를 만들도록 이미 정해져 있는 피조물로서의 인간의 조건에, 따라서 인간성에 속하는 특성임"[138]을 우리는 안다. 칸트에 의하면 인간은 자기 감정의 전달 가능성, 즉 다른 사람과의 사교성 안에 더불어 같이 있는 관계적 존재로 규정된다. 사교성이란 다른 사람과 사귀기를 좋아하는 성질로서 사회를 형성하려는 인간의 특성이다. 여기서 사교성이란 말은 사회성이라는 용어보다는 사회적 가치 지향의 측면에서 다소간에 소극적으로 들리지만, 미적 정서를 사회 속에서 보편적으로, 그리고 합리적으로 이해할 수 있는 실마리가 된다. 칸트는 이러한 전달 가능성의 근거를 경험적으로나 심리학적으로 인간의 자연적이며 사교적인 경향에 의해서 설명할 수 있다고 본다. 인간의 사교적인 경향은 감성적 공통의 감각, 즉 공통감과 관련된다. 만일 우리가 사회에 대한 본능적 지향을 인간에게 있어 본연의 요건이라 한다면, 우리는 취미를 우리의 감정조차 다른 모든 사람들에게 보편적으로 전달할 수 있도록 해 주는 일체의 것을 판정하는 능력으로 간주해야 하며, 따라서 모든 사람들의 자연적 경향성이 요구하는 것을 촉진하는 수단으로 여기지 않으면 안 된다. 인간 본성에 내재되어 있는 동물적 성향이 기본적인 삶을 지탱해 주는 본능적인 힘이라는 사실을 부인할 수 없지만, 인간은 학적 인식과 더불어 그리고 미적 인식을 통해 심성을 가꾸며 도덕화하고 사회화한다. 도덕화란 곧 사회 규범과 더불어 사는 사회화를 뜻한다. 말하자면 감관기관을 통

138) I.Kant, *KdU*, 41절, 162쪽.

해 우리는 현상으로서의 환경에 접하여 이를 느낄 수 있고 감정의 사교적 전달 가능성을 통해 공공의 안녕과 행복의 상태에 다다를 수 있다. 이러할 때 감각은 그것의 경험적 연관체와 관련을 맺게 되는데, 이 때 감각은 인식을 위한 다양한 소재를 제공해 주며 충족시켜 준다. 감성적 인식은 이성적 인식의 제한된 폭을 다양하게 넓혀주고 보완하는 일을 한다.[139]

139) 김광명, 앞의 책, 113쪽.

5. 맺는 말

　우리가 살아가는 일상 생활의 내용이란 보통 사람의 삶을 통해서 알 수 있듯, 의식주를 비롯하여 거의 모든 인간이 일상적으로 행하는 것들이다. 오늘날 예술과 일상의 경계가 무너지고, 많은 작가들이 일상 생활에서 보고 겪을 수 있는 사소한 것들을 토대로 작업을 하고 있다. 때로는 일상 생활의 요소인 오브제를 예술 영역 안으로 끌어들여, 여기에 미적 의미를 부여한다. 나아가 작가 자신의 일상적 삶을 이끌어가는 신체 감각의 움직임을 예술의 소재로 활용하기도 한다. 일상의 미학은 지극히 평범한 일상에서 지각할 수 있는 미적인 것에 대한 미학적 탐색이다. 미학적 탐색은 일상에 대한 미적 의도로서의 접근이며 해석이다. 그런데 미적인 것에 대한 정서, 지각 및 경험을 보편적으로 전달하고 공유하며 소통하는 근거로서

칸트의 공통감이 있다.

칸트 미학에 있어 소통 및 전달 가능성을 이끄는 능력이 미적 판정 능력으로서의 취미이다. 미적 대상에 대한 정서와 지각을 누구나 경험하기 위한 필수 조건은 소통 가능성이다. 공통감은 무엇이 만족을 주는가를 감정에 의해 규정하는 주관적 원리이지만, 그것은 또한 공동체적 감각이자, 이념으로서 구성원 상호간에 소통을 가능하게 하고 전달이 가능하도록 한다. 공감과 소통은 일상의 단절을 극복하고 일상의 정체성을 담보하는 원동력이다. 공적인 영역이란 소통이 가능한 열린 공간으로서, 행위자나 제작자 뿐 아니라 비평가와 관찰자가 함께 이루는 공간이다. 전통 미학에서와는 달리 일상의 미학에선 미적인 것에 대해 행위자와 제작자, 비평가와 관찰자는 동시에 서로 관여하고 참여한다. 일상에서의 미적인 것에 대한 공감과 소통은 일상의 미학의 주된 내용이다. 미는 개인의 차원을 넘어 공동체 안에서 서로의 감정을 공유하게 하고 소통하게 한다. 칸트에게 있어 미를 판정하는 능력인 취미 판단의 전제는 공통감이다. 무엇보다도 공통감이 있기에 다양한 감정의 소통이 가능하며, 일상 속에서 사회성을 일깨워 준다.

3장
예술에서의 미적 가치와
윤리적 가치의 상호 연관성

1. 들어가는 말

　예술에서의 미적 가치와 윤리적 가치의 상호 연관성은 예술과 도덕성, 나아가 미학과 윤리학의 근본적인 관계로 수렴된다.[140] 예술사를 통해 보면, 예술과 도덕성은 다양한 방식으로 연결되어 왔음을 알 수 있다. 그런데 무엇보다도 다양한 방식 가운데 인간성 고양을 위한 미적 가치와 윤리적 가치의 접점을 찾아보는 데에 이 글의 의의가 있다. 예술이란 개인적 창

140) 여기에서는 윤리와 도덕을 구분없이 포괄적으로 같은 맥락으로 사용하긴 하나, 엄격하게 구분해 보면 다음과 같다. 윤리란 사람으로서 마땅히 행하거나 지켜야 할 도리이며, 도덕은 사회 구성원으로서 양심이나 관습에 비추어 지켜야 할 행동 준칙이나 규범을 총체적으로 칭한다. 윤리는 사회적 규범의 성격이 강한 반면에, 도덕은 개인적인 양심의 측면이 강하다.

조성을 넘어서 상당 부분 사회적 산물인 만큼, 많은 예술이 직·간접으로 사회 비평에 참여하고 있다. 이는 서구에서 가장 초기에 체계적인 예술론을 펼친 플라톤Plato, 427-347 B.C.으로부터 예술과 도덕의 관계에 대해 온건한 도덕주의 입장을 견지한 데이비드 흄David Hume, 1711-1776에 이르기까지 대부분의 철학자들에 의해 받아들여진 사실이라 하겠다.[141] 작품과 작품을 산출한 사회와의 관계에 주목할 때, 윤리적 가치가 자연스레 작품에 개입하게 된다. 서구 철학사에서는 미학이 윤리학에 우선한다는 점에 대해 많은 이론을 제공하지 않는다. 물론 플라톤은 미와 선이 존재론적으로 동등하다고 말한다. 인간 체험의 수준에서 미적인 것은 예술적으로 체현된다. 그것은 엄격하게 말해 플라톤에 있어서는 윤리학보다 열등한 위치에 있다.[142]

플라톤은 예술 작품이 정서를 자극하고, 이미 그 자체가 실재를 모방하고 있는 물리적 세계를 다시 모방하는 예술가의 관심이 불가피하게 그들과 청중들로 하여금 사회의 도덕적 타락으로 이끈다고 주장했다. 플라톤은 그의 <국가>에서 시와 회화를 분석하면서 이들이 영혼의 비이성적인 부분들을 다루기 때문에 정의正義에 대한 위협으로 간주했다. 이런 이유로 그는 시인들을 자신의 국가에서 추방해야 한다고 했다. 이는 서구적 전통

141) Noël Carroll, "Morality and Aesthetics", in Michael Kelly(ed.), *Encyclopedia of Aesthetics*, Vol.3, Oxford Univ. Press, 1998, 279쪽.
142) Marcia Muelder Eaton, "Aesthetics: The Mother of Ethics?" *The Journal of Aesthetics and Art Criticism*, Vol.55, No.4(Autumn, 1997), 355.

에서 보면 이른바 도덕주의의 시작이라 하겠다. 플라톤의 경우는 물론 극단적 도덕주의라 하겠는데, 극단적 도덕주의는 예술이란 항상 도덕적 차원을 지녀야 하며 또한 도덕성에 대한 기여로서 평가되어야 한다고 주장한다.[143] 또한 아리스토텔레스Aristotle, 384-322 B.C.에 따르면, 모방은 학습의 출발점이자 핵심이고 예술이 제공한 정서적 배출 혹은 방출은 치유적인 기능을 하며, 이는 예술에 대한 훨씬 높은 견해를 보여준다. 실로 그는 탁월함arete이란 의미에서 예술적인 것과 도덕적인 것이 서로 연결되어 있다고 믿었다.

최상의 비극은 훌륭한 인물이 운명적으로 몰락했을 때 일어나게 된 사태를 제시하고, 이를 올바른 도덕적 원리와 밀접하게 일치하는 방식으로 구조지어진다. 그리하여 도덕적 흠결은 그대로 미적 흠결이 된다. 그 후 2,000여 년이 지난 뒤에도 매우 다양한 입장들이 개진되고 있다. '예술 작품의 윤리적 가치가 미적 가치에 기여하는가?'라는 물음에 대해 여러 해석들이 가능할 것이다. 예술 작품의 미적 가치는 고정되어 있지 않고, 윤리적 가치와 더불어 적극적으로 변화한다. 미적 가치와 도덕적 가치가 서로 배타적이라거나 도덕적 체험과 미적 체험이 결코 동시적일 수 없으며 다르다는 극단적 입장을 취하기도 한다.[144] 물론 우리는 상호 연관을 도외시하고 극단적 입장을 취할 바는 아니지만, 다양한 입장을 살펴보는 가운데 바

143) Noël Carroll, 앞의 글, 280쪽.

144) Marcia Muelder Eaton, "Contemporary Aesthetics and Ethics", in Michael Kelly(ed.), *Encyclopedia of Aesthetics*, Vol.3, Oxford Univ. Press, 1998, 282쪽.

람직한 입장이 무엇인가를 제안해 보고자 한다. 예술과 도덕, 미적 가치와 도덕적 가치의 관계에 대해 여러 언급이 있을 수 있겠지만, 미적 가치와 도덕적 가치의 상호 연관을 둘러싼 논쟁들을 살펴보며 가능한 접점을 찾아보려는 시도가 이 글의 의도이다. 특히 그 접점을 인간성의 표현 혹은 고양에 두고 접근해 보려고 한다.

2. 미적 가치와 도덕적 가치의 상호 연관을 둘러싼 논쟁들

∷ 상호 연관성

우리는 어떤 근거에서 예술 작품에 도덕적 가치를 부여하는가? 또한 판단의 객체가 예술 작품일 때 도덕적 판단은 이와 어떤 관계에 놓이는가? 작품 자체에 대한 도덕 판단은 판단을 내리는 행위 자체에 대한 도덕 판단과 같다. 예를 들면, 이야기체의 작품 자체에 대한 도덕 판단은 의무론적이다. 즉, 결과의 좋고 나쁨에 의존하는 것이 아니라 행위의 종류나 행위자의 동기, 내면적인 자유 의지에 의해서 결정된다는 말이다. 일상적 도덕 판단에 의해 예술 작품이 지닌 도덕적 선 혹은 악에 대한 요청을 설명하는 것이다. 좋은 윤리적 비평은 좋은 예술 비평을 요구한다. 작품에 대한 미학적

고려는 도덕 판단을 항상 방해하는 것은 아니다. 윤리적 비평은 다른 비평의 형식처럼 질에 있어 다양하기 때문이다.[145]

예술이 그리는 허구虛構 혹은 가상假象의 세계는 증거의 믿을만한 원천이 되지 못한다. 허구와 환상이 마치 현실인 것처럼 우리 앞에 감각의 대상으로 놓여져 우리의 실제 감각을 자극한다. 이것이 가상이다. 예술은 아름다운 가상Schöner Schein이다. 그런데 허구 혹은 가상은 교육할 수 없는 까닭에 정당화할 수 있는 진실한 믿음으로서의 지식을 가질 수 없다. 그래서 플라톤의 <국가> 10권에서 도달했던 것과 같은 결론에 이르게 된다. 즉, 철학적 입장에서 서사시나 비극 또는 희극의 교육이 적절치 않다는 말이다. 서사작가나 희비극작가가 하는 일이란 진리이데아로부터 세 단계나 멀리 떨어져 있는 모방에 불과하며, 실제로 무엇을 생산하거나 사용하는 기술이 아닌, 가장 저차원의 것이다. 그런데 때로는 예술과 문학은 지식과 교육의 원천으로 기능할 수 있다.[146] 문학과 이야기체 예술은 텍스트의 반성적 여생 혹은 내세에서 다른 사람과의 대화를 통해 개인의 도식을 탐구하는 수단이 되기도 하기 때문이다.[147]

작품에 있어 미적 상상력이야말로 이질적인 시간과 공간을 자율적으로 연결해 준다. 관객이 참여하는 상상적 관여의 유형은 예술 작품의 도덕

145) Mary Devereaux, "Moral Judgments and Works of Art: The Case of Narrative Literature", *The Journal of Aesthetics and Art Criticism*, 62:1 Winter 2004, 8-9쪽.
146) Noël Carroll, "The Wheel of Virtue: Art, Literature, and Moral Knowledge", *The Journal of Aesthetics and Art Criticism*, 60:1 Winter 2002, 7쪽.
147) Noël Carroll, 앞의 글, 16쪽.

적 가치를 결정하는 데 적절하게 작용한다. 도덕적 판단은 작품의 예술적 성질에 의존한다. 미학자들은 종종 미학과 윤리학의 관계를 잘못 설정한다. 왜냐하면 이야기체 예술의 도덕적 가치에 대한 단순한 관점을 갖고 있기 때문이다. 작품이 하나의 예술 작품으로서 좋은지 그렇지 않은지에 대해서는 예술적 성질에 부분적으로 의존하게 된다. 예술 작품의 도덕적 가치와 미적 가치는 예술적 특징에 의존한다.[148] 예술 작품의 미적 가치는 윤리적 가치에 의해 고양될 수도 있거니와, 또한 어떤 경우엔 마찬가지로 똑같이 윤리적인 무시나 경시에 의해 고양될 수도 있다. 칸트가 제시한 바 있듯이, 미적인 것에 대한 형식주의적 설명처럼, 예술적 대상에 대한 명백한 특징을 실천적으로 무관심적 관조의 본질적인 보상 형태에 관객이 개입하기도 한다.[149] 건전한 미적 참여는 구성적으로 대상의 본성에 묶여 있다. 순수한 미적 적절함 또는 관련성에 대한 고려는 예술 작품 자체의 내적 성질에 뿌리를 두고 있다.[150]

예술 작품에서의 미적 가치와 윤리적 가치는 작품의 예술적 가치에 전반적으로 기여한다. 미적 가치는 평가적이고 향수적享受的인 가치요, 예술적 가치는 제작적製作的인 가치, 윤리적 가치는 사회규범적 가치라 하겠다. 전통적으로 예술이 추구하는 궁극적 가치가 미美이기에 예술적 가치와 미

148) James Harold, "On Judging the Moral Value of Narrative Artworks", *The Journal of Aesthetics and Art Criticism*, 64:2 Spring 2006, 265-268쪽.

149) Hallvard Lillehammer, "Values of Art and the Ethical Question", *British Journal of Aesthetics*, Vol.48, No.4, October 2008, 376-378.

150) 앞의 글, 390쪽.

적 가치는 서로 깊은 연관을 맺을 수밖에 없다. 우리는 다음과 같은 문제를 제기할 수 있다. 즉, 미적 가치의 현존이 윤리적 가치에 어느 정도 영향을 미치는가? 또한 도덕적으로 비난받아야 할 태도를 나타내는 작품은 그로 인해 작품의 미적 가치를 축소하는가? 이런 물음을 접할 때, 우리는 어떻든 예술 작품이란 미적 윤리적 가치를 모두 지니고 있음을 안다. 이 양자는 작품의 예술적 가치에 기여한다. 문제는 어떤 방식으로 예술 작품이 윤리적으로 가치가 있는가이다. 그래도 여전히 다음과 같은 문제는 남는다. 즉, "작품의 윤리적 가치는 예술적 가치의 적절한 부분일 수 있는가?", "윤리적 가치는 작품의 미적 가치와 상호 작용하는가?" 등이다. 인간 경험의 흔적을 미적 만족이나 예술적 관조의 대상으로 삼으면서 도덕적으로 부적절하게 만드는 무엇이 있다면, 이런 가치는 필시 작품으로까지 연장된다. 예술 작품에서의 윤리적 태도의 표현은 언제나 긍정적인 도덕 가치나 부정적인 도덕 가치를 갖는가? 만약 그런 태도가 도덕적으로 상찬할 만하다면, 그것은 어떤 긍정적인 도덕 가치를 가질 것이고, 비난받을 만하다면 부정적인 도덕 가치를 갖게 된다.[151] 윤리적 흠결은 그 작품의 유형을 위한 바로 그 상황에서 작품의 미적 가치를 줄일 수 있다. 미적 흠결은 작품의 윤리적 흠을 줄일 수 있는가? 예술 작품의 윤리적 목표는 무엇인가? 윤리적 목표를 완수하기 위해 예술 작품은 작품에 대한 관중의 미적 경험을 전달할 수 있어야 한다. 스테커R.Stecker는 미적 흠결이 윤리적 목표를 이루는 데 대한 실

151) Robert Stecker, "The Interaction of Ethical and Aesthetic Value", *British Journal of Aesthetics*, Vol.45, No.2, April 2005, 138-141.

패를 책임져야 한다는 입장이다.[152] 이는 미적 가치와 윤리적 가치의 상호 작용을 강조한 것으로, 미적 흠결과 윤리적 흠결의 상호 연관을 지지하는 입장이다.

　오늘날의 학자들 가운데 먼로 비어즐리Monroe C. Beardsley, 1915-1985는 미적 가치와 도덕적 가치의 분리를 주장하는 분명한 입장을 취한 인물이다. 또 다른 인물들은 미적 가치의 정점이 도덕성에서 만나기를 요구한다. 위대한 예술은 실제로 도덕적 특성을 개선하기도 한다. 레오 톨스토이Leo Tolstoy, 1828-1910는 예술의 가치란 정신적으로 연합된 공동체를 만들어 내는 능력에 있다고 보았다. 이 때 예술가들은 성공적으로 그들의 정서를 표현하고, 이 정서는 또한 실제로 관중에게 전달되어 관련된 모든 이를 연결한다. 다른 이들은, 물론 항상 그런 것이 아니고 필연적으로 떨어져 있진 않지만 미적인 것과 도덕적인 것이 서로 다르다고 주장한다. 토마스 아퀴나스Thomas Aquinas, 1225-1274는 아름다움과 선함은 동일한 것의 두 측면이라고 본다. 요즈음은 미적인 것과 윤리적인 것 사이를 날카롭게 구분하려는 데 좀 덜 경도된 입장들이 증가하고 있는 추세다. 예술적 가치와 미적 가치는 깊은 인간적 관심의 다른 영역으로부터 떨어져 있을 때에는 정당하게 다루어지지 않은 것이다. 예술을 지지하는 자들은 위대한 예술이란 사회나 개인을 더 좋게 만들고 실제로 공공의 복지에 기여한다고 주장한다. 예술은 공동체를 묶어 주고, 상상적인 힘과 반성적인 힘을 자극하고 개발해 준

152) 앞의 글, 149-150.

다. 그리하여 도덕적인 질서를 강화해 주고 도덕적으로 민감한 사람을 만든다. 버지니아 대학의 철학교수인 코라 다이아몬드Cora Diamond, 1937-에 따르면, 윤리학이란 "존재의 결 혹은 바탕"texture of being을 반성하는 문제이며, 예술은 그러한 비전을 진전시키는 데 도움을 주는 중요한 역할을 수행한다. 삶을 형성시키려는 시도를 하면서 특별한 행위의 내용에 주목하는 것이 아니라 정상적으로 미적인 것으로 범주화된 것에 우리는 주목할 필요가 있다. 용어의 선택이나 양식의 선택은 지루함을 주기도 하고 때로는 즐거움을 주기도 한다. 그리하여 미적인 것과 윤리적인 것은 본질적으로 얽혀 있게 된다.[153]

1988년 노벨문학상 수상 연설에서, 시인 조셉 브로드스키Joseph Brodsky, 1940-1996는 "대체로 모든 새로운 미적 실재는 윤리적 실재를 더욱 정밀하게 한다"[154]고 말했다. 이보다 앞서 프랑스의 소설가이자 비평가인 앙드레 지드André Gide, 1869-1951는 도덕성이 무엇이냐를 두고 인터뷰를 할 때 그것은 "미학의 한 분야"라고 명료하게 답했다.[155] 지드의 작품 전체를 관통하

153) Marcia Muelder Eaton, "Contemporary Aesthetics and Ethics", in Michael Kelly(ed.), *Encyclopedia of Aesthetics*, Vol.3, Oxford Univ. Press, 1998, 282-284쪽.
154) Joseph Brodsky, "Uncommon Visage", *Poets and Writers Magazine*, March-April, 1988, 17쪽. Marcia Muelder Eaton, "Aesthetics: The Mother of Ethics?" The Journal of Aesthetics and Art Criticism, Vol.55, No.4(Autumn, 1997), 355쪽에서 인용.
155) "Une épendance de l'esthétique", *Chroniques de l'Ermitage*, Oeuvres Complètes(Paris:NRF,1933),vol.IV, 387쪽. Marcia Muelder Eaton, "Aesthetics: The Mother of Ethics?" *The Journal of Aesthetics and Art Criticism*, Vol.55, No.4(Autumn, 1997), 355쪽에서 인용.

는 주제가 기독교적 이원론 세계관과 관련된 도덕 윤리적 문제임을 감안할 때 당연한 이야기이다. 나아가 마크 패커Mark Packer는 도덕적으로 사용된 몇몇 평가적 개념들은 사실상 미적이라고 말한다.[156] 도덕성에 대한 미적 접근을 잘 보여준 예이다. 미적 경험과 윤리적 경험 사이에 인과적 관계가 있다고 생각하는 이론가들이 있다. 예를 들면, 톨스토이는 순수한 예술적 표현은 감정을 전달하는 문제이고, 거기에서 공동체를 영적으로 결합한다고 말한다. 실제로 예술에 참여하는 사람은 도덕적으로 심성이 순화되고 개선된다. 토마스 제퍼슨Thomas Jefferson, 1743-1826으로부터 제인 제이컵스Jane Jacobs, 1916-2006에 이르는 도시계획가들은 아름다운 도시가 더 나은 시민의 삶을 만든다고 주장한다. 도시 생활 전반에 커다란 영향을 미친 도시계획은 도시 환경에 미적 가치를 부여하며 도시를 아름답게 재구성하기 때문이다.

선善에 대한 수단으로서 혹은 선과 관련하여 미를 평가하는 일은 도덕적 선 개념을 전제한다. '특별한 윤리적 통찰이 예술 제작에 기인한다'라는 예술천재론은 비록 사실이라 하더라도 또한 그것이 윤리적임을 뜻하는 개념을 전제한다. 예술과 미적인 것, 그리고 윤리적 행동에 대한 인과적 연결을 주장하는 이론가들조차도 미적인 것에 모태 혹은 원천의 역할을 부

156) Mark Packer, "The Aesthetic Dimension of Ethics and Law: Some Reflections on Harmless Offense," *American Philosophical Quarterly*, 33(1996): 57쪽 이하. Marcia Muelder Eaton, "Aesthetics: The Mother of Ethics?" *The Journal of Aesthetics and Art Criticism*, Vol.55, No.4(Autumn, 1997), 356쪽에서 인용.

여하는 방식을 제공하지 않는다. 브로드스키가 미학이 윤리학의 원천이라고 말할 때 그는 인과적 요청을 하는 것보다 더 많은 것을 행한 셈이다. 윤리적인 것은 미적 체계가 이미 정립될 때에야 존재하게 된다. 도덕적 선은 미적 선의 독특한 일종이라는 퍼스Charles S. Peirce, 1839-1914의 생각은 반성적 즐거움의 감정에 토대를 둔 칸트의 미적 견해에서 깊은 영향을 받은 것이다.[157)

미적인 것을 윤리적인 것보다 우위에 두고 연결하는 세 가지 입장을 생각해 볼 수 있다. 형식주의적 우위는 도덕적 결정을 함에 있어 먼저 양식을 택하고 그 다음 내용을 택한다. 심리학적 또는 행동주의적 인과적 우위는 미적 행위에 참여하는 데 실패한 사람은 도덕적인 사람이 아니다. 또는 미적 행위에 참여하는 사람은 보다 더 도덕적인 사람일 것이다. 개념적 상호 의존의 경우에는 도덕성을 이해하기 위하여, 그리하여 성숙한 도덕적인 사람이 되기 위하여 행위는 적절한 양식과 내용을 갖춰야 하고, 이는 미적 기교를 요구한다. 이 입장에서 보면 미적인 것과 윤리적인 것은 서로 우위의 문제가 아니다. 그래도 모태 혹은 원천을 위해 어느 것이 더 우위인가의 문제가 요구된다면 브로드스키가 말한 매타포는 적절치 않다. 브로드스키는 형식주의적 입장, 심리학적 또는 행동주의적 인과적 견해 양자와 밀접하게 결합되어 있는 것으로 보인다. 그는 악이란 나쁜 양식이라 말한다.[158) 우리는 윤리적 피조물이기 이전에 미적 피조물이다. 우리는 미적 충

157) Marcia Muelder Eaton, 앞의 글, 357쪽.
158) Marcia Muelder Eaton, 앞의 글, 361쪽.

동에 의해 인도된다. 미적 충동은 예술 충동으로서 쉴러F.Schiller, 1759-1805의
맥락에서 보면, 형식 충동과 소재 충동의 종합으로서의 유희 충동이다. 이
튼Marcia Muelder Eaton은 형식주의 입장보다는 심리학적 입장에 더 동조한다.
개념적으로 상호 의존하는 미학과 윤리학의 관계는 진리에 보다 더 가깝
다. 윤리학과 미학 양자에 대한 연구보다는 미학이 윤리학의 모태라는 메
타포에 대한 해석을 하는 경향이 더 있다.

▓ 도덕주의와 자율론

예술 작품의 도덕적 가치가 예술적 가치에 기여하는가? 예술 작품에 기
인한 도덕적 실패는 예술적 흠결로 여겨지는가? 이 물음에 대해 '그렇다'
라고 답하는 경우는 온건한 도덕주의자이고, '그렇지 않다'라고 답하는 경
우는 온건한 자율론자이다. 이 두 온건한 입장은 예술적 가치에 관한 물음
을 도덕성에 관한 물음으로 결코 환원하지 않으며, 예술 작품을 도덕적으
로 평가할 수 있다고 가정하지도 않는다. 다만 이 두 입장은 환원 관계가
아니라 연관 관계이며, 예술 작품의 도덕적 의의가 이념의 도덕적 가치에
있다는 가정을 공유한다. 에이미 멀린Amy Mullin은 예술 작품의 도덕적 차원
이 미적 차원과 연관된다는 온건한 도덕주의자의 입장을 공유한다. 이는
도덕적으로 건전한 또는 불건전한 이해를 옹호하는 것이 아니라 예술 작
품의 가치를 예술 작품으로 평가하는 데 중요한 도덕적으로 의미있는 상
상을 하는 것을 논변하는 두 입장과는 다르다. 예술 작품에서 도덕적 가치
가 있는 것은 미적 가치가 있는 것인지, 또는 예술 작품에서 도덕적으로 중
요한 의미가 있는 것이 그것의 미적 가치에 대한 우리의 평가와 연관되는

지는 여전히 온건한 도덕주의자의 입장이다. 예술 작품의 미적 차원과 윤리적 차원의 관계는 예술 작품이 도덕적으로 상상적일 때 그 정도로 미적 가치가 있다.[159]

해롤드James Harold에 따르면, 우리는 흔히 오스카 와일드Oscar Wilde, 1854-1900의『도리안 그레이의 초상』The Picture of Dorian Gray, 1890에 대해 탐미주의적이고 쾌락주의적인 측면에서 도덕적이라거나 비도덕적이라고들 말하지만, 결론을 내리자면 도덕적이거나 비도덕적인 작품이란 없다는 것이다. 다만 있는 것은 '작품으로서 잘 쓰여진 것이냐 아니면 잘못 쓰여진 것이냐'일 뿐이다. 도덕주의자들은 도덕적 평가나 미적 평가의 관계에 대해 다룬다. 이야기체 예술의 도덕적 가치는 작품의 예술적 성질의 어떤 부분에 의존한다. 예술 작품에서의 도덕적 흠결은 미적 흠결을 구성한다. 자율론자들은 이 점을 부인한다. 비도덕주의자들은 예술에서의 도덕적 흠결이 미적인 덕을 구성한다고 논변한다. 예술 작품의 도덕적 가치는 작품의 예술적 특징에 중요하게 의존한다. 도덕적 가치와 미적 가치는 서로 직접적인 영향을 주기 때문에 관계를 맺고 있는 것이 아니라, 예술적 성질이 도덕적 판단과 미적 판단에 비록 아마도 꽤 다른 역할이라 하더라도, 역할을 수행하고 있기 때문이다.[160]

159) Amy Mullin, "Evaluating Art: Morally Significant Imagining versus Moral Soundness", *The Journal of Aesthetics and Art Criticism*, Vol.60, No.2(Spring, 2002), 137쪽.

160) James Harold, "On Judging the Moral Value of Narrative Artworks", *The Journal of Aesthetics and Art Criticism*, 64:2 Spring 2006, 259쪽.

예술이 자체의 가치 영역에서 가치 평가의 규준을 가지고 있다는 주장은 대표적인 형식주의자인 클라이브 벨Clive Bell, 1881-1964에 의해 지지를 받고 있다. 자율론자의 입장은 20세기 예술 이론에 심대한 영향을 미쳤다. 자율론자는 극단적 도덕주의에 반하여 좋은 논변을 제시했다. 그러나 자율론자가 매우 급진적으로 예술이란 결코 도덕적으로 평가되어서는 안 된다는 입장을 취하면 극단적 자율론자가 된다. 물론 도덕성이 예술적 평가의 일반적 기준으로 받아들여져서는 안 된다. 모든 예술 작품이 도덕적 차원을 갖는 것은 아니기 때문이다. 극단적 자율론자에 의하면, 예술이란 예술나름의 실천과 가치의 영역을 지녀야 한다. 이에 따르면 예술의 본질과 그 목적은 인간 실천의 다른 영역으로 환원될 수 없으며, 그 자신만의 방법, 효과 및 가치 영역을 지닌다. 극단적 자율론자는 예술의 도덕적 가치란 어떻든 예술의 본질과는 일치하지 않는다고 말한다. 극단적 도덕주의자는 모든 예술을 윤리적으로 평가할 수 있다고 본다. 온건한 도덕주의자는 약간의 혹은 몇몇 예술만이 그러하다고 주장한다. 극단적 자율론자는 예술이 필연적으로 인간 실천과 관여의 영역으로부터 독립되어 있다는 점을 보여주는 데 실패한다. 예술 작품의 도덕적 구조는 어떤 경우엔 작품의 미적 구조와 동년배의 것이기 때문이다. 그런 경우에 작품을 도덕적으로 평가하는 일은 예술 작품에 감춰진 것이 아니라 드러난 것이다.[161]

온건한 자율론자는 예술 작품이 선과 악을 옹호함으로써 예술적 가치

161) Noël Carroll, "Morality and Aesthetics", in Michael Kelly(ed.), *Encyclopedia of Aesthetics*, Vol.3, Oxford Univ. Press, 1998, 280-282쪽.

를 얻거나 잃지 않는다고 말한다. 작품의 도덕적 내용이 예술적 관련성이 있는가를 인정하는 유일한 길은 '옹호되고 있는 선과 악의 문제가 웅변으로 그렇게 되었는가'이며, 결과로서 우리의 마음을 끌었던 태도이다. 온건한 도덕주의자나 온건한 자율론자는 예술 작품이 예술 작품으로서의 가치를 높이거나 줄이는 가능성을 고려하지 않는다. 다양한 도덕적 이념, 정서, 가치에 대한 상상적 탐구로 인해 작품은 도덕적으로 의미가 있다. 도덕적 주제에 대한 작품의 상상적 탐구는 미적 장점으로 간주된다. 때때로 예술 작품은 신념을 자극함으로써 또는 다른 사람의 신념과 욕망을 당연시 여기는 시도를 함으로써 텍스트에서 진전된 명제에 대한 상상력 탐구를 북돋운다. 우리가 도덕적 의무나 책임을 상상적으로 탐구할 때, 우리의 행위는 예술적 의미와 도덕적 의미를 지닌다.[162] 온건한 자율론자는 각각의 예술 작품에 대체로 미적 가치에 대한 평가와는 관계없이 도덕적 언질을 보도록 한다. 온건한 자율론자는 도덕적 장점이 미적 장점으로 간주되어야 한다거나 도덕적 흠이 미적 흠으로 간주되어야 한다는 생각에 동의하지 않는다. 그들은 예술 작품의 도덕적 차원이 미적 의미와 가치가 있다는 점을 인정하는 데 열려 있다. 단지 그와 더불어 이념들이 제시된 능숙함이나 기교 때문이 아니라 우리 삶의 도덕적 차원을 상상적으로 탐구하는 미적 가치 때문에 그러하다.[163]

　　에이미 멀린은 예술 작품이 도덕적으로 관련된 역량들을 발전시키는

162) Amy Mullin, 앞의 글, 139-140쪽.
163) Amy Mullin, 앞의 글, 143쪽.

데 도움이 된다는 주장에 동의한다. 캐롤Noël Carroll, 1947-은 예술 작품이 예술의 교육적 힘에 대한 교양적 접근으로서 윤리적으로 적절한 기술과 힘을 연마할 수 있다고 본다.[164] 도덕적으로 적절한 기교는 도덕적으로 건전한 오성이 예술 작품에서 진전되지 못할 때에도 실행된다. 도덕적으로 적절한 기교를 행사할 때 우리는 도덕적으로 건강한 오성이 결과하는지 어떤지를 확신할 수 없다. 도덕적으로 건강한 오성은, 도덕적으로 건강한 오성이 상상적으로 진전되지 못한다면, 미적으로 가치가 없는 작품에서 진전될 수도 있다.[165] 멀린은 작품의 도덕성을 평가하면서, 도덕적으로 건전하다는 것과 중요한 의미가 있다는 것을 구분한다. 도덕적으로 의미있게 상상력을 행사하는 미적 가치에 대한 인정은 예술적 가치와 예술적 자유가 실천적 관여로부터의 분리 혹은 격리가 필요하다는 견해를 거절한다. 그 대신에 멀린은 실천적 관여가 일련의 지시된 목표나 그러한 목표를 이루는 지시된 수단으로서 이해될 필요가 없다고 말한다. 칸트의 무관심성 이론은 예술 작품의 미적 가치를 제시하거나 옹호하는 이념들의 진리나 도덕성에 관한 문제의 배려를 방지하는 것으로 받아들여진다. 칸트의 무관심 이론은 예술 작품의 미적 가치를 여타의 이론적 가치나 실천적 가치로부터 온전히 지켜내고자 하는 시도에서 나온 것이다.[166] 우리는 미적 가

164) Carroll, "Art and Ethical Criticism: An Overview of Recent Directions of Research," *Ethics* 110(2000), 366쪽.

165) Amy Mullin, 앞의 글, 145-146쪽.

166) Amy Mullin, 앞의 글, 148쪽.

치가 우리 삶의 도덕적 차원과 맺고 있는 복잡한 관계를 인정하면서, 보다 나은 입장을 평가해야 한다. 도덕적 차원이 도덕적으로 건전한 오성을 반드시 옹호하지 않고서도 미적 가치를 풍요롭게 한다. 예술이란 도덕성이 요구하는 바를 이해하고 그렇게 살도록 하는 우리의 시도에 기여해야 한다. 도덕적 차원을 포함하여 우리 삶의 실천적 차원을 생각할 필요가 있다.

온건한 도덕주의는 윤리적 흠결이 항상 예술 작품에서 미적 결점을 구성한다는 윤리주의ethicism와 대조를 이룬다. 온건한 자율론자는 도덕적 결점이 예술 작품에서 예술적 흠으로 여겨진다 하더라도 결코 미적 결점에 이르지 않는다고 주장한다. 디키G.Dickie, 1926-는 윤리주의나 온건한 도덕주의를 모두 거부한다. 그는 어떤 형태의 온건한 자율론자를 받아들이는 것으로 보인다. 디키는 캐롤이 예술 작품에서 윤리적 실패가 어떻게 미적 흠결이 될 수 있는가를 보여주지 않았다고 이의를 제기한다. 디키는 캐롤이 미적인 것을 예술적인 것과 융합했다고 제시한다. 이는 도덕적 결점이 예술적 단점일 수 있음을 말해준다. 디키는 사악함이 미적으로 더 악화하는가 고 묻는다. 온건한 도덕주의는 때로 도덕적 결함이 미적 흠결을 구성하고 있거나 또는 이에 대해 책임을 진다고 주장한다.[167]

디키는 작품에서의 도덕적 결함은 미적 결함과 같지 않다고 말한다. 왜냐하면 청중이 도덕적 결함으로 인해 미적 결함을 이해하는 데 실패하기 때문이다. 반면에 도덕적 결함은 그 실패를 유발하는 악이다. 스테커가 온

167) Noël Carroll, "Ethics and Aesthetics: Replies to Dickie, Stecker, Livingston", *British Journal of Aesthetics*, Vol.46, No.1, January 2006, 83쪽.

건한 도덕주의에 제기하는 이의는 디키의 경우보다도 좀 더 확고하게 정확히 겨누고 있다. 왜냐하면 스테커는 윤리적 가치와 미적 가치가 서로 영향을 미친다고 생각하는 상호주의자라 불리는 복합적인 측면을 공격하기 때문이다. 스테커는 온건한 도덕주의에 동의하는 듯이 보인다. 온건한 도덕주의자와 같이, 스테커는 때로는 도덕적 흠결이 예술 작품에서 미적 결함에 책임이 있다고 주장한다. 추측하건대, 스테커는 온건한 도덕주의가 윤리적 결함이 미적 결함에 책임이 있는지의 문제는 예술 작품이 청중을 설득하는지에 의존한다고 인정함으로써 보완될 필요가 있다고 생각하는 듯하다.[168] 캐롤은 예술 작품이 심각한 도덕적 선택에 직면할 경우 윤리적 흠결이 미적 흠결에 대해 책임이 있거나 미적 흠결로 변형될 것이라는 스테커의 의견에 동의하지 않는다.[169] 미적 평가는 미적 경험을 전달하는 대상의 역량에 대한 평가이다. 경험은 대상의 형식, 성질, 의미의 특성을 향함으로써 가치가 매겨진다.

예술 작품의 도덕 가치와 미적 가치에 대해 절대적 도덕주의나 심미주의와 같은 극단적인 입장은 물론 타당하지 않아 보인다. 예술에 대한 도덕적 평가의 적절성을 인정한다면, 도덕적 가치 평가가 예술적 가치에 어떤 영향을 미치는가를 물을 수 있다. 도덕적 가치 평가가 예술적 속성에 의존하는 경우엔 양자의 관계가 매우 긴밀하게 보인다.[170] 이른바 윤리주의는

168) Noël Carroll, 앞의 글, 86쪽.
169) Noël Carroll, 앞의 글, 94쪽.
170) 이해완, 「작품의 도덕성과 도덕적 가치-거트의 윤리주의 비판」, 서울대학교 인문

도덕적 가치와 예술적 가치의 연관을 강조한다. 즉, 도덕적 가치의 증감에 따라 예술적 가치도 증감한다는 것이다. 비도덕주의에 따르면, 비도덕적 가치가 증가하더라도 예술적 가치를 인정한다. 그런데 작품의 비도덕성이 항상 예술적 가치를 감소시킨다고 말할 수는 없다. 거트Berys Gaut의 윤리주의는 작품의 비도덕성이 항상 예술적 가치를 감소시킨다는 입장이다.[171] 어떤 경우엔 예술적 가치의 일종으로 보아야 마땅한 작품의 도덕적 가치가 있을 수 있다. 그런데 이런 주장을 하려면, 예술적 가치와 작품의 도덕적 가치의 상호 연관성에 대한 해명이 전제되어야 한다.

"작품은 우선 제작 과정이나 제작 의도 등에 의해서도 도덕적 평가를 받을 수 있는 대상이다. …… 작품은 감상자들에게 끼친 영향이나 효과의 측면에서 도덕적 혹은 비도덕적 평가를 받을 수 있다."[172] 여기서 영향이나 효과를 같은 의미로 사용하기보다는 구분할 필요가 있다. 영향은 어떤 결과나 현상이 다른 것에 미치는 것이며, 효과는 대체로 보람 또는 좋은 결과를 이르는 말이다. 또한 효과가 효율과 결합되어 도구적으로 쓰일 수도 있다. 따라서 가다머H.-G. Gadamer, 1900-2002의 영향사 해석학에서처럼, 영향이라는 측면이 더 설득력이 있다고 하겠다. 그리하여 작품 내재적 특성보다는 외적인 영향의 측면에서 도덕적 또는 비도덕적 평가를 내릴 수 있다. 작품은 작가의 태도나 관점이 표명되기 때문에 작가의 뜻이 전달된다. 때로

과학연구소, 『인문논총』 제69집(2013), 222쪽.
171) 이해완, 앞의 글, 223쪽.
172) 이해완, 앞의 글, 225쪽.

는 "작품은 감상자들에게 도덕적 함축을 가진 특정한 전제에 상상 속에서라도 동의하도록 요청하거나 그런 식으로 반응하도록 규정할 수 있다."[173] 때로는 도덕성의 판정을 외적 영향이 아니라 작품이 규정하거나 지시하고 처방하는 내적 기준에 의존하여 내릴 수도 있다.

거트의 윤리주의는 윤리적 결점과 미적 결함의 상호 연관을 인정하면서, "미적으로 관련된 윤리적 결점을 지니고 있는 만큼 작품은 항상 미적인 결함을 지닌다"[174]는 것이다. '미적으로 관련된 윤리적 결점'은 넓게 보면 작품 속에서, 작품으로 인해 드러나는 윤리적 결점이다. 미적으로 무관한 윤리적 결점들은 논의의 대상이 아니다. 문제는 "윤리주의가 보여줘야 하는 것은 어떤 윤리적 특징이 미적 연관성을 갖느냐"[175] 이다. 거트에 따르면, 어떤 조건 아래에서만 윤리적 성질은 미적 가치를 지닌다.[176] 이를테면 감상자들이 작품에 윤리적으로 적절히 반응하기를 요청받는 경우에, 이런 반응은 미적 가치를 지니게 된다.

작품의 도덕적 가치가 작품이 택한 어떤 도덕적 관점을 드러냄으로써 얻어지는 것이 아니라 도덕적 가치를 위해서는 작품으로의 몰입, 도덕적 감성에 대한 반성 및 심화 등이 영향을 미칠 수 있다.[177] 때로는 외적 관점이 아니라 내적 인간성에 미친 영향이 도덕적 가치를 평가하는 데 중요하

173) 이해완, 앞의 글, 226쪽.
174) Berys Gaut, *Art, Emotion and Ethic*, Oxford University Press, 2007, 52쪽.
175) 이해완, 앞의 글, 232쪽.
176) Berys Gaut, 앞의 책, 83쪽.
177) 이해완, 앞의 글, 242쪽.

다. 스테커는 "보다 명백한 윤리적 진실을 지지하는 것보다는 윤리적 문제들을 탐구하는 데 더 많은 도덕적 가치가 있다"[178]는 입장이다. "예술의 도덕적 가치란 도덕적 측면에서 평가되기에 적절한 인지적 요소(믿음, 성향, 태도 등)를 작품으로부터 획득(작품이 전달)하는 것과 관련된 가치로 볼 수 있을 듯하다. 작품의 예술적, 기술적 선택과 구성이 이를 통해 감상자에게 도덕적 통찰을 주도록 만들어져 있을 때 가지는 가치인 것이다."[179] 작품의 도덕적 가치가 미치는 도덕적 효과를 예측할 수 있게 하는 근거는 작품의 비평적 속성에 달려 있다. 그 근거를 평가하기 위해서는 예술적 평가와 도덕적 평가가 서로 연관을 맺고 있어야 할 것이다.[180] 그러기 위해서는 무엇보다도 작품의 비평적 속성에서 도덕적 계기를 밝혀야 할 것이다.

178) R.Stecker, "The Interaction of Ethical and Aesthetic Value", *British Journal of Aesthetics*, Vol.45, No.2, April 2005, 143쪽.
179) 이해완, 앞의 글, 245쪽.
180) 이해완, 앞의 글, 250쪽.

3. 미에서의 도덕적 계기[181]

　　칸트는 『판단력 비판』의 서론에서 자연계와 도덕계의 융합 내지는 화해를 위한 필요성을 강조하고 있다. 얼핏 단절된 것으로 보이는 자연 영역과 도덕 영역 사이에 가능한 통로를 만들기 위한 시도로서 탐구한 영역이 바로 그의 미학 이론이다. 자연 철학으로서의 이론 철학과 도덕 철학으로서의 실천 철학이 그의 미학으로의 전환을 통해 양자를 매개하는 전기轉機가 마침내 마련된다. 미와의 연과 속에서의 도덕성은 어떤 윤리 규범이나 교훈에 관련되는 것이 아니라 인간성 및 감성에 관련되는 문제로서 미가

181) 김광명, 『칸트 미학의 이해』, 학연문화사, 2004, 6장 미와 도덕성의 문제(157-183
　　　쪽) 참고.

지닌 덕목德目이다. 사회적 존재로서의 인간은 근원적으로 미덕을 사랑하고 악덕을 혐오해 왔다. 일찍이 칸트가 살았던 18세기에 거의 모든 예술은 서로 다른 장르를 막론하고 거의 미덕에 대한 찬가讚歌라고 불러도 좋을 만큼 미덕을 두드러지게 드러내었다. 익히 아는 바와 같이, 미덕은 이성의 산물이라기보다는 감성의 산물이다.[182] 그러나 이때 감성은 이성과의 유비적인 관계로서의 의미를 지니고 있다.

자연은 미의 감정과는 달리 그 현상의 혼동스러움과 복잡함, 무질서와 황폐함에서 그 크기와 위력으로 인해 숭고의 이념을 가장 많이 불러일으킨다고 할 것이다. 자연의 미에 대해서는 다만 우리 자신의 내부에서 찾아야 하지만, 숭고에 대해서는 그 근거를 우리의 외부에서 찾아야 한다. 이를테면, 자연의 표상에 숭고함의 감정을 불어넣는 우리의 심적 태도에서 그 근거를 찾아야 한다는 말이다. 그러므로 여기에서 중요한 것은 우리가 갖게 되는 어떤 심적 태도이다. 이런 맥락에서 볼 때 숭고에 대한 우리의 체험은 이미 그 근저에 도덕성을 암시해 놓고 있음을 알 수 있다.[183] 왜냐하면 숭고의 감정이란 본질적으로 도덕적 의식의 산물이기 때문이다. 이러한 도덕성의 암시야말로 미의 판정 능력으로부터 숭고의 판정 능력으로의 이행이 왜 필요한가에 대한 아주 중요한 근거가 되는 것이다. 자연이 우리

182) Mochel Lioure, *Le Drame de Diderot à Ionesco, Armand Colin*(『프랑스 희곡사』, 김찬자 옮김, 신아사, 1992, 44쪽).
183) K E. Gilbert/H. Kuhn, *A History of Aesthetics*(Indiana University Press, 1954), 340쪽.

의 미적 판단에서 숭고하다고 판정되는 것은 그것이 공포를 일으키기 때문이 아니라 우리의 내부에 어떤 거대한 힘을 불러일으키기 때문이다. 그 것은 바로 외적 강제력이 아니라 내부에서 형성된 구상력構想力의 고양高揚인 것이다.[184] 칸트에 의하면 자연의 숭고에 관한 판단은 미에 관한 판단의 경우보다도 더욱 더 많은 심의의 도야陶冶, Kultur와 훈육訓育, Bildung이 필요하다고 한다. 인간 품성의 고양을 위한 훈련으로서 도야와 훈육이라는 이 두 개념은 계몽주의 이후 서구 인문학을 주도한 핵심적인 개념이다.

취미의 경우에는 판단력이 구상력을 단지 개념의 능력인 오성에만 관계시키므로 우리는 취미에 관한 동의나 찬동을 그대로 모든 사람에게 요구한다. 하지만 숭고의 감정에는 판단력이 구상력을 이념의 능력인 이성에 관계시키므로 우리는 감정을 오직 하나의 주관적 전제, 이를테면 인간의 도덕적 감정의 존재를 전제해서만 전달 가능하며, 궁극에 가서는 개념과 법칙에 맞는 합목적성을 현시해 주기 때문이다. 도덕적 성질로 인한 만족은 자기 활동의 사명의 이념에 적합한 쾌감이다. 도덕적 감정은 개념을 요구하며 법칙적인 합목적성을 현시한다. 이는 실천적 이성 개념에 의해서 보편적으로 전달될 수 있다. 자연의 숭고에 관한 쾌감은 초감성적 사명의 감정을 전제한다.[185]

미적인 합목적성은 자유로운 판단력의 합법칙성이다. 지적이며 그 자

184) I. Kant, *Kritik der Urteilskraft*(이하 *KdU*로 표시), Hamburg: Felix Meiner, 1974, 제28절, 105쪽.
185) I. Kant, *KdU*, 제39절, 154쪽.

체로 합목적적인 도덕적 선은 미적으로 판정한다면 아름답다기보다는 오히려 숭고하다고 해야 할 것이다. 우리의 심성과 영혼을 고양시켜 주는 도덕성의 순수한 현시는 지나친 열광의 위험을 초래하는 일이 결코 없다. 도덕적 법칙은 그 자체가 우리의 내부에서 충족적이며 근원적으로 규정적인 것이므로 우리가 도덕적 법칙의 밖에서 규정 근거를 찾는 일을 결코 허용하지 않는다. 도덕 법칙은 자기 입법적이요, 자발적이기 때문이다. 취미 판단은 만족이 표상과 직접 결합되기를 요구하는 까닭에 그것의 근저에는 객관적이든, 혹은 주관적이든간에 심성의 변화의 경험적 법칙들을 탐색함만으로는 결코 도달할 수 없는 어떤 하나의 초감성적이고 선천적인 원리가 있어야 한다. 이 원리에서 자연과 도덕은 서로 만나지 않을 수 없다. 미적 감정의 전달 가능성은 도덕적 공통감의 근거가 된다. 감성적 대상 일반에 대해 판정을 내릴 때 우리가 얻게 되는 쾌는 인식 능력들의 관계에 대한 표상의 주관적 합목적성으로서 누구에게나 당연한 것으로 요구될 수 있다. 자연의 숭고에 대한 쾌감은 이성적 논의가 들어 있는 관조의 쾌감으로서 하나의 도덕적 기초를 지닌 초감성적 사명의 감정을 전제하고 있다.

『실천이성비판』에서 보인 보편적이고 필연적인 도덕 판단의 가능성은 우리의 자유 의지에 의해 조건지워진다. 자유는 도덕 법칙의 조건으로서 그 존재 근거ratio essendi이며, 도덕법은 자유를 인식할 수 있는 근거ratio cognoscendi가 된다.[186] 그리고 또한 도덕감은 규칙을 준수하는 일반적인, 혹

186) I. Kant, *Kritik der praktischen Vernunft*, Hamburg:Felix Meiner, 1906, Vorrede.

은 보편적인 감정에 호소한다. 여기서 보편적으로 전달 가능한 감정이나 심성 상태는 우리가 어떤 판단을 내리는 데에서 하나의 주관적인 근거로 하여금 법칙을 존중하도록 제한을 가한다. 도덕 판단을 정언 명령으로 보는 칸트의 분석은 보편적으로 전달 가능한 심성 상태나 감정을 요청하는 것이다. 그리하여 공통감이라는 일반적인 개념은 미의 체험이나 판단의 영역에만 특유한 것이라고 볼 수 없으며, 공통감이라는 개념은 칸트의 실천 철학이나 미의 철학의 바탕에도 깔려 있다고 보아야 할 것이다. 왜냐하면 이 경우에 보편타당성이 보편적인 전달 가능성에 의존해 있기 때문이다.[187] 그런데 타당성은 대체로 논리적인 근거에서 말해지지만 전달 가능성은 감정이나 감각의 차원에서 말해진다. 그리하여 도덕성과 공통감을 연결하는 문제는 도덕 판단과 마찬가지로 미적 판단, 즉 취미 판단도 보편타당성이라는 필연적인 조건을 갖는다고 지적하는 데서 가능하다. 칸트는 우리가 공통감의 능력을 행사할 수 있는 그 근거를 '전체적인 인간 이성'[188]에 견주어 보아야 한다고 말한다. 주관적인 사적 조건들을 벗어나 자신의 반성 작용에 있어서 다른 모든 사람들의 표상 방식을 고려하여 하나의 판정 능력으로 이해해야 한다.

공통감을 취미 판단의 근거로 요청하는 일은 곧 미를 도덕성과 연결해 주는 고리가 된다. 그러므로 공통감의 원리에 근거한 미의 연역이 판단의 보편적인 전달 가능성을 정당화해 주는 한에서, 이 원리는 취미 판단의 연

187) D.W. Crawford, *Kant's Aesthetic Theory*, Univ. of Wisconsin Press, 1974, 132쪽.
188) I. Kant, *KdU*, 제40절, 157쪽.

역에서 마지막 단계가 되는 셈이다. 완전한 연역은 취미의 상호 주관적 판단이 가능하다는 근거를 보여주는 이성의 능력을 이성으로 하여금 확신시켜 준다. 순수한 취미 판단에 대한 칸트의 분석은 그의 요청들이 비개념적이고 감성적이며 무관심적이라는, 그가 미의 분석의 초기에 폈던 주장들을 넘어서고 있다. 이를테면 이를 근거로 하되 개념과 법칙을 끌어들여 상호 주관적인 타당성의 토대를 마련한다는 말이다.

4. 미와 선의 형식과 관계

⠿ 미와 선의 형식

고대 그리스에서는 미와 선을 통합한 개념으로 칼로카가티아~kaloka-gathia~라는 말을 사용했는데, 이는 미와 선이 하나로 융합된 인격적 가치 개념으로서 굳이 번역하자면 선미善美일 것이다. 플라톤이 강조하는 선의 이데아는 곧 미의 극치인 셈이며, 아리스토텔레스도 미를 선한 것으로 보며 우리에게 즐거움을 주는 것이라 했다. 아리스토텔레스에 의하면 미는 주로 잘 정의된 질서에 직면하여 존재한다. 선은 모든 사물로 하여금 바르게 목표를 삼도록 한다. 미와 선은 밀접하게 존재 그 자체에 연합되어 있다.[189]

189) Christopher V. Mirus, "Aristotle on Beauty and Goodness in Nature", *International*

토마스 아퀴나스도 미와 선은 형상에 있어 동일하며, 다만 개념을 달리할 뿐이라고 말했다.[190] 선한 것과 아름다운 것을 형식적으로 비교해 보면 그 것들은 고도로 추상적인 것이다. 칸트의 도덕성은 선의지의 문제이므로 선의지의 이념이 어떤 형태로 존재하며, 아름다운 대상이 어떻게 선의지의 유비물이 되는가를 밝힘으로써 해명된다.

『도덕 형이상학 원론』에서 칸트는 도덕 판단에 관여하는 일종의 비규정성에 주목한다. 미에 대한 판단은 판단자의 감정에 연관된다. 도덕 판단의 비규정성이 여기에 재등장한다. 그런데 미가 도덕성의 상징이라면 아름다운 대상은 선의지와 관련을 맺게 된다. 대체로 의지가 행동에 종사할 때, 그것은 이성에 의해 주어진 명법命法에 따라서 행한다. 의지는 외적 목적들을 추구하여 행동하고, 의미의 선함은 이들 목적들의 선함과 불가분의 관계에 놓인다. 그러나 무조건적으로 선한 것은 선의지 그 자체이다. 그런데 칸트가 말하는 아름다움은 "어떠한 목적도 표상함이 없이 어떤 대상에서 지각되는 한에서의 그 대상의 합목적성의 형식이다".[191] 아름다운 대상은 합목적성을 보여줌으로써 어떤 목적의 실현에 기여하는 것으로 보인다. 그리하여 목적에 적합하게 된다. 그러한 아름다운 대상은 어떤 현실적인 목적에 관련되지 않고 합목적성의 형식만을 보여준다. 선의지는 외적목적을 추구하지 않고 행동의 형식만을 보여준다. 이런 맥락에서 선의지

Philosophical Quarterly, Vol. 52, No.1, Issue 205(March 2012), 91쪽.

190) T.Aquinas, _Summa Theologica_, I.Q.5, A 4 ; Ⅱ Q. 27, A 1.

191) I. Kant, _KdU._, 제17절, 61쪽.

와 아름다운 대상은 서로 유비의 관계에 서게 된다.[192] 그러나 또한 선의지는 도덕 법칙에 대한 존경에서 행동하는 의지로서 자유 의지이다. 여기서 자유란 개념이 아니라 이념이다. 이념은 구체적인 실례를 가지지 않으므로 간접적으로 현시될 수밖에 없다. 이러한 현시를 실현시킬 수 있는 대상이 바로 이념의 상징이다. 그러기에 아름다운 대상은 자유로운 선의지의 이념이 간접적으로 현시된 것으로서 상징적이라 할 수 있다.[193]

도덕성은 객관적인 필연성에 관여하고, 취미 판단은 주관적인 필연성에 관여한다. 그러므로 이 둘 사이에는 어떻든 필연성이라는 측면에서 보면 구조적으로 유사한 관계가 있다. 일찍이 플라톤은 예술적 조화와 도덕적 조화 사이에 어떤 유사성이 있는지를 다음과 같이 물은 적이 있다. "예술가는 모든 사물을 질서에 따라 해명하며, 한 부분이 다른 부분과 조화를 이루어 서로 일치하도록 만들어서 규칙적이고 체계적인 전체를 구성한다 …… 그러면 당신은 그러한 영혼을 무엇이라고 말하겠는가? 선한 영혼은 무질서가 널리 행해지는 데에서 그렇게 되는 것인가? 아니면 조화와 질서가 잡힌 데에서 그렇게 되는 것인가?"[194]라는 프로타고라스의 말을 그대로 반영한 것이기도 하다. 20세기에 들어와 미시간대학의 미학 교수인 파커 Dewitt H. Parker, 1885-1949도 그의 『예술의 분석』The Analysis of Art, 1926에서 미와

192) Ted Cohen and Paul Guyer(ed.), *Essays in Kant's Aesthetics*, University of Chicago Press, 1982, 232쪽.

193) 앞의 책, 233쪽.

194) Platon, *Gorgias*, 503X-504A(Jowett 옮김); M. 레이더·B. 제섭, 앞의 책, 301쪽에서 인용.

선이 형식적으로 동일하다는 이론을 발전시킨 바 있다. 플라톤이 예언한 바와 같이 선의 형태와 미의 형태는 같다. 왜냐하면 하나의 전체로서의 경험은 그것을 이루는 요소들이나 감각적인 인상이나 궁극적인 의미들이 어떤 단일한 목적이나 가치를 꾀하는 한, 그것은 선이기 때문이다.

❚❚ 도덕성의 상징으로서의 미

플라톤 시대 이래로 예술과 도덕성의 관계가 어떠해야 할 것인가에 대한 오랜 논쟁은 미학사를 일별해 보면 분명히 드러난다. 특히 절대적 도덕주의와 절대적 심미주의의 양 극단 사이에 벌어진 논쟁이 그 대표적인 예라 하겠다. 절대적 도덕주의는 예술은 선이며, 예술 작품은 선의 이미지라고 주장한다. 이 입장에서 도덕은 근원적인 가치를 지니며 미는 단지 파생적인 가치에 불과하다. 이에 반해 예술에 관한 도덕적인 해석에 반대하는 예술지상주의자 혹은 유미주의자나 심미주의자의 관점은 예술이란 아름다우면 되는 것이고 도덕적인 선을 위해 봉사할 필요가 없다고 주장한다.[195] 어떻든 한편으로 치우친 이러한 논의에다 '상징' 개념을 끌어들여 미와 도덕성의 상호 관계에 대해 정당한 이론적 토대를 마련한 인물이 칸트

195) M. 레이더·B. 제섭, 『예술과 인간가치』, 김광명 옮김(이론과 실천사, 1987), 283-285쪽. 미와 예술을 도덕성으로 환원시킨 이는 플라톤이다. 미적 경험에다 도덕적 경험을 환원시킨 이는 니체와 듀이이며, 아리스토텔레스와 칸트는 도덕성과 미를 연합시킨 인물이다. Ted Cohen, "Why Beauty is a Symbol of Morality", eds. Ted Cohen/Paul Guyer, *Essays in Kant's Aesthetics*(The University of Chicago Press, 1982), 221쪽.

이다.

칸트는 물론 처음엔 도덕적인 것과 미적인 것의 완전한 분리를 주장했던 인물이지만, 그의 『판단력 비판』1790을 통해 '미는 도덕성의 상징'이라고 선언하며 그 관계를 새롭게 모색한다. 아름다움은 제작과 관련되고, 선한 것은 행위와 관련된다. 미학과 윤리학 사이를 밀고 당기면서 연결을 시도하는 칸트는 아름다운 것이 도덕적으로 선한 것의 상징이라고 주장한다. 칸트에 있어 미적인 것은 쾌나 불쾌에 관한 주관적 감정의 문제이다.196) 칸트는 미를 도덕성의 상징으로 보면서 '상징'에다 특별한 의미를 부여한다. 여기서 상징이라 함은 선천적 개념을 간접적으로 드러내는 현시現示요, 초감성적인 것이 감성화된 것을 말한다. 일반적으로 말해 상징이란 추상적인 개념이나 사물을 구체적인 사물로 나타내거나 또는 그렇게 나타낸 표지標識나 기호 등을 가리킨다. 상징은 드러내는 상과 그것이 지향하는 이념이 비교할만한 점에서 서로 결합한다. 헤겔G.W.F. Hegel, 1770-1831은 직접적으로 직관이 주어지는 외적 대상의 현존을 말하며, 쉴러는 정신과 물질, 유한과 무한의 변증법적인 긴장 관계에서 상징이 이루어진다고 본다.197)

감성화로서의 표현은 도식적이든가 상징적이든가 둘 가운데 하나이다. 오성 개념 및 이에 대응한 직관이 주어지는 것이 도식이다. "상징적인

196) Marcia Muelder Eaton, "Contemporary Aesthetics and Ethics", in Michael Kelly(ed.), *Encyclopedia of Aesthetics*, Vol.3, Oxford Univ. Press, 1998, 282쪽.

197) Götz Pochat, *Der Symbolbegrff in der Ästhetik und Kunstwissenschaft*, Köln: Du Mont, 1983, 15쪽 참조.

경우에는 개념은 다만 이성만이 사유할 수 있으며 따라서 그 개념에 대해서 주어지는 직관에 관한 판단력의 활동은 판단력이 도식화에서 준수하는 활동과 유사한 데 지나지 않는다".198) 판단력은 활동의 규칙에서 보면 이성의 개념과 합쳐지는 것이 아니다. 다시 말하면 그것은 내용상 합치하는 것이 아니라, 단지 반성의 형식상 합치할 뿐이다. 칸트는 구상력과 오성 간의 조화를 이루는, 즉 상호 주관적으로 타당한 쾌의 감정을 산출하는 심성 활동을 반성의 형식으로 특징지은 바 있다.199)

　상징에서의 감성적 기호는 객체의 직관에 속하는 것을 포함하지 않는다. 그것은 주관적인 의도에 따르면서도 구상력의 연상 법칙에 의해 개념을 재생하는 수단으로 쓰인다. 선천적 개념의 근저에 놓여 있는 모든 직관도 또한 도식이거나 상징이다. 도식은 선천적 개념의 직접적 현시요, 상징은 간접적 현시이다. 도식은 증시證示를 수단으로 하며 상징은 유비類比를 수단으로 한다. 여기에서 '증시한다'demonstrieren는 말은 표본이나 실례를 들어 증명이나 정의를 통해 그 개념을 동시에 직관에 있어서 현시한다는 것이다. 이성 개념은 모든 현상 일반의 초감성적인 기체基體로서, 그것은 증시할 수 없는 개념이요 이성 이념이다. 판단력은 유비를 통하여 개념을 감성적 직관의 대상에 적용하며, 그 결과 반성적 직관의 규칙을 전혀 다른 대상에 적용하는 이중적인 작업을 수행한다. 이를테면, 칸트는『순수이성비

198) I. Kant, *KdU.*, 제59절, 255쪽.
199) Paul Guyer, "Pleasure and Society in Kants Theory of Taste," *Essays in Kant's Aesthetics*, 24쪽.

판』에서 '경험의 유비 혹은 유추'란 개개의 지각을 결합하려는 것이 아니라, 지각의 다양함으로부터 얻은 경험을 종합하여 통일을 이루는 것이라고 말한다. 그런 까닭에 유비에 의한 간접적인 현시는 단지 반성에 대한 상징이다. 이리하여 상징적 표현은 직접적인 직관과의 유비에 의한 간접적인 개념들을 나타내는 표현이 된다.

"아름다운 것은 도덕적으로 선한 것의 상징"[200]이라는 관점에서만 아름다운 것은 다른 모든 사람들에게 동의를 요구할 수 있으며 우리에게 만족을 준다. 이를테면 보편적인 찬동이나 동의에서 비롯된 보편적인 만족이다. 이것은 하나의 이념과 같은 작용을 한다. 보편적인 찬동이나 동의의 근거 위에서 보편적인 만족을 주는 이 이념은 취미 판단과 관련된다. 이것은 모든 사람들의 동의를 기대할 수 있는 조건의 전부이다. 칸트에 의하면 미는 대상의 속성을 가리키는 것이 아니라 주관 안의 어떤 특별한 종류의 감정과 연합된다. 그런데 이 감정은 곧 보편적인 찬동이나 동의의 이념의 바탕이 된다. 이는 앞서 말한 특유한 미적 정서로서의 향수에 머무르지 않고 그것을 넘어선 어떤 순화와 고양이다. 이것은 바로 우리의 취미가 지향해 온 바, 가지적可知的인 것das Intelligible이다. 아름다운 것과 선한 것 사이에 어떤 유비가 없었다면 이성과 취미에 의해 제창된 주장 사이에도 모순이 있었을 것이다.[201]

200) I. Kant, *KdU*.,제59절, 258쪽.
201) R.K. Elliot, "The Unity of Kant's Critique of Aesthetic Judgment," *British Journal of Aesthetics*, 1968. Vol.8, 240쪽.

초감성적인 것에서 이론 능력은 실천 능력과 어떤 공통적인 방식으로, 유비적으로 결합되어 통일을 이룬다. 아름다운 것은 반성적 직관에 직접적으로 만족을 준다. 도덕적으로 선한 것은 필연적으로 어떤 관심, 즉 실천적 관심과 결부되어 있지만 아름다운 것은 일체의 관심을 떠나서 만족을 준다. 말하자면 무관심적인 만족이며 이는 보편적인 만족이다. 이때 무관심無關心이란 관심의 결여나 부주의 혹은 관심의 배제가 아니라 관심의 집중이요, 그 조화이다. 어떤 학자는 칸트의 무관심성을 현실로부터의 거리두기로 이해하고 있으나 이는 오해에 다름 아니다. 미적 무관심이란 이론적인 관심이나 실천적인 관심으로부터의 거리두기이지 현실로부터의 거리두기가 아니기 때문이다. 오히려 현실에 대한 미적 접근은 바람직하다. 다만 무관심적이라는 독특한 방식을 취하는 것이다. 칸트는 현실에 대한 무관심적 태도를 취함으로써 독특한 미적 태도를 갖고서 삶의 유추로서의 현실에 다가가고 있는 것이다. 아름다운 것을 판정할 때 구상력의 자유는 오성의 합목적성과 합치하는 것으로서 표상된다. 그리하여 아름다운 것을 판정하는 주관적인 원리는 보편타당한 것으로 표상된다.

5. 맺는 말

플라톤과 아리스토텔레스 이래로 철학자들은 작품에서의 윤리적 가치와 미적 가치 사이의 관계에 대해 논쟁해왔다. 많은 예술 작품에서 미적 가치와 윤리적 가치는 선후先後나 우위優位의 문제로 다투어 왔음에도 분명한 점은 서로 현존하고 있으며, 양자는 작품의 예술적 가치에 전반적으로 기여한다는 것이다. 여기서 흔히 미적 가치와 예술적 가치를 혼용하여 사용하기도 하나, 굳이 말하자면 미와 예술의 구분 근거에 의해 미적 가치는 향수적인 가치요, 예술적 가치는 제작적인 가치라 하겠다. 전통적으로 미美가 실현되는 장場이 예술이기에 서로 깊은 연관을 맺을 수밖에 없다. 미는 원래 인간이 추구해야 할 중요한 가치로서 선과 밀접하게 관련된다. 고대

그리스의 칼로카가티아kalokagathia는 그리스어로 미美와 동시에 선善을 뜻하는 말로서 인간 존재의 완성을 가리켰다. 아름답고 선한 것은 근대 미학의 완성자인 칸트에게서 드러나며, 그는 미를 도덕성의 상징으로 보았다.

미와 선이 추구하는 것은 궁극적으로 인간성의 고양이요, 순화이다. 또한 인간 이해의 장場으로서의 예술은 미美와 선善이 만나는 곳이다. 여러 학자들이 미적 교육을 강조하고 예술을 통한 교육을 언급하듯이, 예술은 인간성 고양을 위해 교육적이다. 예술 일반은 교육의 개념 아래 적절하게 포섭될 수 있다.[202] 미적인 판단은 아름다운 것에만 관계할 뿐 아니라 일종의 정신적 감정에서 나온 판단으로서 숭고한 것에도 관계한다. 숭고한 것에 대한 체험의 근저에는 우리의 도덕성이 놓여 있다. 즉 인간적인 위대성으로서의 숭고는 궁극 목적으로서의 최고선最高善, summum bonum의 경지이다. 이러한 경지는 누구에게나 전달 가능한 공통감으로서의 도덕성이 추구하는 경지이기도 하다. 무엇보다도 칸트 도덕론의 중요한 특색은 인간성에 대한 인정이다. 이는 인간의 존엄성에 대한 고려이다. 인간을 수단으로서가 아니라 목적으로 대하는 일은 자기 자신을 목적으로 대하는 것이며, 아름다운 대상은 이렇듯 인간 이념에 합목적적으로 작용하며 그것을 간접적으로 드러내는 상징이 된다. 상징의 관계에서 미적 경험과 도덕적 경험은 인간에게 동일하게 참여한다.

미의 가치는 선한 삶에 포함되어 있으며, 삶에 즐거움과 만족을 준다.

202) Noël Carroll, "The Wheel of Virtue: Art, Literature, and Moral Knowledge", *The Journal of Aesthetics and Art Criticism*, 60:1 Winter 2002, 4-5쪽.

물론 미적인 관조의 대상은 의미 있는 형식이지만, 이는 작품의 내적인 응집력이나 구조적인 완전함을 넘어선 삶의 의미 있는 형식이다. 그런데 칸트에게 있어 삶이란 구체적이고 개별적인 삶이 아니라 '삶 일반'으로서의 삶에 대한 선험적인 지평을 전제한다. 칸트는 유기적인 통일을 지니고 있는 기관器官들을 이미 전제로 해서 가능한 동물적인 삶과 이보다 높은 존재 단계로서의 인간 유기체를 구분하고 있다. 이 구분은 인간 삶에 대한 인간학적 평가이기도 하다. 인간 유기체란 그 자체가 이미 직접적인 삶이 아니라 '삶의 유추'[203]로서 삶을 확장한다. 반성적인 미적 판단은 삶에 대한 직접적인 인식이 아니라 삶에 대한 유추적인 구조를 드러낸다. 여기에 칸트의 미적 윤리적 인간 이해에 대한 독특한 깊이가 있다. 예술과 도덕, 미적 가치와 도덕적 가치의 상호 관계에 대한 여러 언급을 살펴보았지만, 무엇보다도 미적 가치와 도덕적 가치의 상호 연관의 가능한 접점은 인간 삶을 둘러싼 인간성의 고양에서 만난다는 것이다.

203) I. Kant, *KdU*, 제65절, 293쪽.

4장

존재에 대한 관조 :
김보현 작품에 나타난 사실주의

1. 들어가는 말

대체로 작가가 살아온 삶의 여정과 이에 대한 외적 표출 혹은 표현으로서의 작품은 서로 밀접한 관계에 놓인다는 것이 필자가 평소 지닌 생각이다. 작가 김보현의 경우에는 그의 삶과 시대, 그리고 작품이 불가분의 관계에 있다. 그가 1950년대로부터 오늘에 이르기까지 그의 작품에 어떤 시대적 흐름을 반영하고 있더라도, 나아가 어떤 내용과 형식을 담아내고 있더라도 삶과의 밀착성을 제외하고서는 달리 설명할 수 없다. 김보현1917-2014의 삶과 예술은 우리나라의 굴곡진 근현대 역사의 흔적인 일제강점기 식민지 치하, 제2차 세계대전, 전후의 민족 해방에 뒤이은 미군정, 정부 수립 및 민족상잔의 6.25 동란, 이 가운데 좌우 이데올로기의 첨예한 대립 및 갈등과 함께 한다. 그의 작품 배경은 특히 그러한 역사적 질곡을 딛고 생존

한 작가 중의 한 사람이라는 점에서 출발한다. 일제 식민지 치하에서는 일본 군국주의의 앞잡이일 수밖에 없는 학도병을 거부하여 사상범으로 몰려 고생했고, 1948년 여순사건 때 무고한 좌익 혐의로 강제 연행되어 고문의 고초를 겪었으며,[204] 1950년 한국전쟁 직후에는 홍도에서 학생들과 사생교육 중이었는데 학생들에게 공산주의 교육을 주입시켰다는 터무니없는 이유로 구치소에 끌려가 고초를 당했다. 그 후 인민군들이 광주에 두 달간 머무르는 동안에는 미군정 당시 광주에 주둔한 미군 부대장의 딸에게 미술교육 지도를 하고 또한 가까이 지냈다는 이유만으로 이번에는 좌익과는 정반대의 친미반동분자로 몰려 죽음 직전에 이르는 고통을 겪었다. 작가 김보현은 자신의 의지와는 무관하게 좌익으로 몰리기도 하고 우익으로 몰리기도 하는 운명에 처하여 갖은 시련을 당하며, 조국이 처한 냉엄한 역사적 현실의 희생양이 되었다. 이런 억울하고 한 맺힌 삶을 뒤로 하고서 그는 현대 미술의 중심지인 뉴욕으로 향하여 다민족, 다문화적인 분위기 속에서 자신의 실존적 고민과 더불어 생활과 작품 활동을 해온 것이다. 그는 좌도 아니고 우도 아닌 이념적 갈등을 안고 조국을 떠나 다국적, 다문화 상황에서의 이산離散과 방황의 디아스포라diaspora적 운명을 몸소 겪었다. 이 글을 통해 우리는 작가 김보현이 체험한 척박한 삶과 더불어 단지 외적 세계

204) 1948년 10월 19일 여수 지역에 주둔하던 국군 제14연대가 봉기를 일으켜 정부 진압군이 이를 진압하는 과정에서 양민을 포함하여 2,500여 명이 숨진 사건으로, 해방 정국의 소용돌이 속에서 좌우익의 대립으로 빚어진 민족사의 비극적 사건이다.

만을 작품에 반영한 것이 아니라, 자신만의 내적 정련精鍊과정을 거쳐 어떻게 독특한 작품으로 새롭게 탄생시켰는지를 살펴보고자 한다.

김보현은 1946년 말 조선대학교에 미술학과가 생길 때 학과장으로 부임하여 교수로 재직하던 중, 1950년대 중반 일리노이 주립대에서 2년 동안 교환교수로 체류하면서 처음으로 직접 미국의 미술계를 경험하게 된다. 1957년 당시 세계 미술계에 새로운 화풍의 진원지라고 할 수 있는 뉴욕으로 이주하면서 본격적으로 자신의 작품 활동을 전개시켜 나갔다. 특히 1960년대 초의 뉴욕 맨하탄은 제2차 세계대전이라는 큰 전쟁을 직접 겪은 유럽에 비해 생동감 있고 자유로운 세계였으며, 예술가들이 국경과 인종을 초월하여 모여든 장소였다. 이런 풍토 속에서 이방인으로서의 김보현은 무한한 가능성을 추구하며 자신만의 예술 세계를 구축하여 나갔다. 그는 문화적 차이에서 오는 충격을 삶의 활력과 예술에 대한 열정으로 극복했다. 김보현의 미국 거주 초기부터 뉴욕을 중심으로 전개된 다양한 작품 세계를 세 가지 관점으로 나누어 볼 수 있다. 특히 김보현이 뉴욕에서의 작품 활동을 한 60여 년의 화업과 작품 세계를 규정하는 데 있어 각 시기에 따른 장르적 표현의 특징과 의미 파악에 대한 이해가 필요하다.

기존의 연구 성과에서 김보현의 작품 세계에 대해 김영나는 '추상표현 시기', '물화의 시각적 매혹', 그리고 뉴욕 모마MoMa에서 비디오 및 미디어 평론가이자 큐레이터로 활동하는 바바라 런던Babara London이 '지상 낙원'이라고 표현한 바 있는 마지막 시기를 '삶과 죽음 그리고 사랑의 서사시'라고 규정하여 정리하고 있다. 추상표현, 물화, 서사시적 표현은 김보현의 작품

세계에 있어 확연히 구분되고 차별화되는 특징에 근거한 것으로 이 글 역시 이러한 기존의 맥락을 일정 부분 받아들이는 입장에서 김보현의 작품 세계를 크게 세 부분으로 나누어 고찰하고자 한다. 기존 연구 성과가 장르나 주제에 대한 명확한 구분이 없이 혼용되어 있는 점을 고려하여 각 시기의 장르적인 특징을 강조하고자 한다. 약간의 표현은 달리 하지만, 김보현 작품에 대한 장르별 분석을 '추상표현주의 시기', '사실적인 묘사의 정물화의 시기', 마지막으로 '종합적 신표현주의 시기'로 나누어 고찰하는 것이 타당해 보인다. 각 시기에 나타나는 표현 양식의 특징과 그것이 함축하고 있는 의미가 어떻게 주제로 심화되고 있는가에 대한 고찰이 필요하다. 각 장르 간 무엇이 상호 연관되어 있으며 또한 무엇이 단절되고 있는가를 파악하고 이들이 어떻게 서로 변증법적으로 지양止揚되며 새로운 미술의 지평으로 나아갈 수 있는가를 살피는 일이 중요하다.[205]

그의 삶이 말해주듯, 작품에 나타난 동서양 문화의 융합적 측면과 독특한 생활사 속에서 얻은 독창성은 한국 미술의 현황을 살펴보는 데 있어 중요한 예술사적 위치를 제공해주고 있거니와 이에 따른 연구 가치가 높다고 본다. 이런 논의와 고찰을 시발점으로 한국 화단에 미지의 것으로 남겨졌던 작가 김보현의 작품 세계에 대한 다양한 관점과 연구가 활발하게 이

205) 이매리, 「김보현의 추상표현주의회화에 나타난 동양적 공간성에 관한 연구(1957-1970년대 초반)」, 현수정, 「1990년대 김보현 작품에 나타난 탈자아적 이미지로 구축된 상징성 고찰」, 『김보현미술세계 논문집』, 제1집, 조선대학교 미술관, 2010, 33-103.

루어져 서양 중심의 미술 교육과 이론, 그리고 동양적·한국적 미술 교육 및 이론이 서로 융합하고 통섭하는 계기가 마련될 것으로 본다. 이를 통해 균형잡힌 미술 교육 및 이론의 지평을 이루는 데 큰 역할을 할 수 있을 것이다.

2. 삶의 현실과 사실주의적 시각

여기에서 다룰 김보현의 사실주의는 그가 처한 삶의 현실과의 연관 속에서 어떻게 대상을 사실적으로 묘사하고 있는가이며, 동시에 어떤 정신적 배경을 담고 있는가이다. 이러한 논의를 함에 있어 이른바 사조에 등장하는 사실주의寫實主義, Realism 일반이 지니고 있는 주요한 성격을 우선 살필 필요가 있다. 사실주의는 낭만주의와 함께 19세기 후반에 성행한 문예 일반의 경향을 가리키며, 대상을 객관적으로 묘사하고 현실을 있는 그대로 기술하려고 하는 작가의 자세에서 출발한다. 무엇보다도 사실주의는 사물을 있는 그대로 정확하게 재현하려는 태도에서 비롯된다. 일반적으로 말해 '사실寫實'이라 할지라도 '현실을 어떻게 보느냐'에 따라 다르긴 하지만, 어떻든 추상예술이나 고전주의 혹은 낭만주의와는 대립한다. 미술 분야나

문학 분야에서 이 용어가 쓰이게 된 것은 프랑스의 철학자이자 사회학자인 콩트Auguste Comte, 1798-1857가 주창한 실증주의의 영향이라 하겠다. 실증주의적 자세와 태도는 감각 경험과 실증적 검증에 기반을 둔 것만을 확실히 받아들인다. 사실주의는 감정과 정서, 상상력을 바탕으로 한 낭만주의에 대한 반작용으로서 19세기 중엽부터 발달하기 시작한 예술 운동에 근거를 두고 있다.

유럽에서 예술 유파로서 확실하게 사실주의가 나타난 것은 먼저 회화부문에서 시작되었다. 쿠르베Gustave Courbet, 1819-1877는 19세기 프랑스의 대표적인 사실주의 화가로서, 당시 보수적이고 전통적인 입장을 고수하는 아카데미즘 화풍에 반대하여, 삶의 노동 현장에서 돌을 깨는 작업 모습이나 일상생활의 연장선에서 목욕하는 여인의 모습 등을 그렸다. 일상의 중요한 의식儀式으로서의 장례식을 묘사한 <오르낭의 매장埋葬>1850과 같은 작품은 사회 공동체에 내재하는 하나의 사건으로서의 의미를 지닌다. 이 그림은 장례식이 열리는 장소와 공동체 구성원의 성격을 잘 보여주고 있는 사회적이고 회화적인 리얼리즘의 좋은 예이다. 죽음의 의식을 통해 더불어 있는 사람들, 함께 있는 사람들의 모습이 구체화되어 드러난다. 말하자면 구성원의 죽음 의식儀式을 거치면서 드러나게 된 공동체의 의식意識을 엿볼 수 있다.[206] 사실주의의 전개는 사실성에 바탕을 두고 이에 대한 과학적 분석 및 관찰과 실증주의적 사고가 필요하다. 사실주의를 광의로 해석

206) 장-뤽 낭시, 『무위(無爲)의 공동체』, 박준상 역, 인간세상, 2010, 45쪽.

하면 일찍이 아리스토텔레스Aristoteles, 384-322 B.C.가 "예술은 자연의 모방이다"라고 말하고 있는 바와 같이, 모든 예술의 근본적 요소라고 여겨진다. 왜냐하면 모방하기 위해서는 정확한 묘사와 기술이 기본이기 때문이다. 독일에서 미국으로 건너가 활동한 문헌학자이자 문학사가인 에릭 아우얼바하Erich Auerbach, 1892-1957는 서양 문학을 지배하는 키워드를 한마디로 현실의 재현 혹은 묘사라고 보고 이를 미메시스mimesis의 관점에서 일별하고 있는 바, 사실주의와의 연관을 잘 보여주고 있다.

실재하는 현실을 주관적으로 변형하거나 왜곡하지 않고 이를 객관적으로 충실하게 반영하고자 하는 예술가의 미적 태도로서 사실주의 미술寫實主義 美術, realistic art은 미술사의 중심된 유파이며, 예술철학적 관점이나 미술비평적 접근 또는 미술사적 관점에서 특정한 세계관에 대해 말할 때 사용된다. 앞에 언급한 바와 같이 미술사조로서의 사실주의는 일반적으로 19세기 중반 프랑스에서 나타났다고는 하지만 역사적으로 현실을 충실하게 반영하고자 하는 태도는 물론 19세기 훨씬 이전에까지 소급된다. 이를테면 구석기시대의 원시 동굴벽화나 암각화로부터 시작하여 북유럽 르네상스 시대에 이르기까지 사실주의를 기본으로 종교화와 초상화를 많이 그린 얀 반 아이크Jan van Eyck, 1395-1441, 독일 르네상스 회화의 완성자로서 동식물의 형태학적 연구와 인체비례에 탁월한 관심을 보인 알브레히트 뒤러Albrecht Dürer, 1471-1528는 선구적인 예라 하겠다. 나아가 17세기 이탈리아 초기 바로크의 대표적 화가인 카라바조Michelangelo da Caravaggio, 1573-1610는 빛과 그림자의 대비를 잘 표현하여 근대사실近代寫實의 길을 개척한 인물로 알려져 있다. 또한 사실적 수법을 바탕으로 빛의 효과를 활용하여 색채 및

명암의 대조를 강조한 렘브란트Rembrandt, 1606-1669, 사실주의 화가들의 귀감이 된 벨라스케스Velázquez, 1599-1660, 종교화와 초상화 및 사실적 풍속화, 역사화를 많이 그린 고야Francisco Goya, 1746-1828 등에게서 사실주의적 전통을 발견할 수 있다. 그러나 이러한 많은 예에도 불구하고 미술사적 맥락에서 사실주의는 19세기의 산물로서 1821년에 샹플뢰리Champfleury, 1821-1889에 의해 제안되어 19세기 중엽에는 하나의 예술 운동을 지칭하는 용어가 되었다. 당시 사실주의는 예전의 미메시스라는 용어를 대체하여 예술의 실재에 대한 의존성을 표현하는 것으로 사용되었으나, 그 후 일반적인 개념으로 정립됨에 따라 미메시스만큼이나 폭넓게 쓰이게 되었다. 즉 사실주의가 이론적 용어로 분류되는가 하면 칼 마르크스K. Marx, 1818-1883 예술론에서 보여지듯 실천적 의미로 통용되기도 했다는 말이다. 또한 20세기에 들어와 추상과 다른 지점에 위치하고 있는 재현적인 경향에 대해 '사실주의'라는 명칭을 부여하는 경향이 많다. 그런 만큼 사실주의는 해석하기에 따라 매우 다의적인 뉘앙스를 갖게 되었다.[207]

당시 살롱 중심의 관학주의를 포함하여 고전주의 및 낭만주의가 지배하던 19세기의 프랑스에서 객관적인 현실을 충실히 재현하고자 하는 과제를 수행한 사실주의는 그 무렵 미술의 일반적인 흐름과 비교해볼 때는 다소간에 실험적이고 전위적인 성격을 띄고 있었다고 하겠다. 사실주의를 옹호한 이들은 자기 시대에 적합한 것을 당시대의 현실에서 찾았다. 다시

207) 소박한 의미의 사실주의 외에 비판적 리얼리즘, 사회주의 리얼리즘이나 소비에트 리얼리즘, 쉬르리얼리즘, 네오리얼리즘, 포토리얼리즘 등이 그 예이다.

말하면 현실의 정확한 반영을 강조했는데, 이러한 주장은 자연과학 및 기술의 발달에 의한 자연현상과 사회현실에 대한 과학적이고 객관적인 탐구에서 찾을 수 있다. 또한 합리적 이성을 강조한 계몽주의 사상의 파급, 프랑스 대혁명을 통한 시민 사회의 도래 및 객관적 검증을 주장한 실증주의 철학의 확산, 과학기술을 바탕으로 이루어진 산업혁명, 마르크스 엥겔스에 의한 과학적 사회주의로의 진행이라는 사회적 배경과 조건이 상당 부분 작용하였다고 하겠다.

앞서 쿠르베의 회화를 통해 확인해 본 바와 같이, 사실주의는 당대의 현실에 대한 정직한 기록이자 보고報告로서 현실의 규명糾明이며 세계관의 반영이다. 따라서 사실주의가 오늘날까지 생명력을 지니며 다양한 형태로 전개되고 있는 점을 고려해 볼 때, 사실주의는 하나의 사조로서 미술사 속에 갇혀 있는 것이 아니라 언제나 새롭게 조명받는 세계관의 한 형식임을 알 수 있다. 그런데 사실주의는 무엇을 그릴 것인가를 가지고 고민했지만 그리는 방법상, 기교상의 문제에 있어서는 고전의 것을 답습했다는 반성도 있었다. 이 뒤를 이은 인상주의는 무엇을 그릴 것인가보다는 어떤 순간을 어떻게 포착하여 그릴 것인가, 즉 방법상에서 혁신을 이룩하였다. 그것에 몰두하여 후기로 갈수록 방법의 연구에 치중하게 되었다. 이후 정치적, 사회적 현실과의 관계는 자연히 멀어지며 동시에 인간적 관계도 멀어지게 되고 남는 것은 오로지 예술 그 자체가 되었다. 19세기 중반에 태동한 사실주의는 정치적 상황과도 밀접한 관계를 가졌다. 당시의 사회는 1848년의 정치적 상황을 경험한 세대로 이루어졌는데, 프랑스 혁명의 실패, 6월

봉기[208]의 진압, 나폴레옹 3세의 집권 등 추구하던 이상과 유토피아적 사고가 실패로 돌아간 뒤에 사람들은 사회적 현실 — 곧 사실에, 그리고 오직 사실에만 집착하게 되었다.

사실주의의 이러한 역사적 배경은 낭만주의에 반하는 성격을 띤다. 즉 낭만주의적인 현실로부터의 도피를 거부하고 사실 묘사에 있어서 철저한 정직성을 요구했다. 나아가 객관성과 사회적 단결을 보장하기 위해 가능한 한 개성을 배제하고 무감각성을 추구했으며, 현실을 인식하고 묘사하는 데 그치지 않고 그것을 변혁하고 개조하려는 자세로서의 행동을 취했다. 사실주의는 소재를 선택하는 데 있어서도 정치사회적인 배경과 연관되었다. 사실주의에 반대하는 태도를 취한 세력들은 자신들의 정치적, 사회적 편견들을 미학적 논쟁[209]의 전개로써 은폐하고자 했으며 이는 오늘날의 현실과도 맞아 떨어지는 부분이다. 반대론자들은 사실주의의 바탕이 되는 현실을 부정적으로 보았다. 이를테면 사실주의에서 다루는 현실이란 모든 이상과 윤리를 배제하고 온갖 타락과 추악함, 천박함으로 점철되어 있으며 때로는 병적이고 퇴폐적인 것에 탐닉하여 결국엔 무분별하고 맹목적인 것을 모방한다고 주장했다. 하지만 그들이 실로 관심을 둔 것은 사실주의가 현실을 그대로 그려서 모방했는가 하는 문제가 아니라 오히려 어

208) 1848년 6월 23일-26일까지 파리의 노동자들이 국민 공장 해체 등 정부의 정책에 반대하여 일어난 사건.
209) 역사적으로 행해진 중요한 미학적 논쟁의 대부분은 감성적 인식의 내용과 그 표현의 상이한 관점에 대한 이견으로 인해 빚어진 것이다.

떤 현실을 모방했는가 하는 문제이다. 어떤 현실을 바라보느냐 하는 문제는 작가의 주관적인 가치가 개입된다. 그들은 사실주의가 고전주의와 낭만주의가 이루어 놓은 기존의 미적 가치관에 도전하며, 수많은 혁명과 사회적 혼란에도 불구하고 1850년까지 거의 변함없이 심미적 이상만을 추구하던 작가들을 배격하고 새로운 인간과 새로운 사회 질서를 위해 현실에 대항하는 도구로써 사용됨을 잘 알고 있었던 것이다.

사실주의는 대상을 객관적으로 정확하게 표현하기 위해서 극단적인 형식화나 왜곡 또는 변형을 행하지 않는 예술이다. 기본적으로 대상의 진실을 있는 그대로 재현하는 데 중점을 두고 있다. 그러나 미술사적으로 볼 때, 사실주의는 시대의 변천에 따라 그 의미가 다양하여 명확하고 일관된 정의를 내리기가 어려운 측면이 있다. 19세기의 사실주의가 흔히 낭만주의 및 이상주의와 대립된 개념이었던 데 비해, 20세기의 사실주의는 추상적이란 말과 대립된 개념으로 쓰인다. 역사적으로 볼 때 사실주의는 자연의 존중과 관찰이 그 주요한 과제였으므로 이런 점에서는 자연주의적 태도와 엄밀하게 구분되지 않는 점도 있다. 물론 여기서 말하는 자연주의란 과학적 태도에 입각한 자연관찰주의요, 자연분석주의이다. 그러나 아무리 주관을 피하고 대상의 엄격한 객관화를 추구한다 하더라도 거기에는 작가의 주관적 개성이 반영되는 경우가 흔하기 때문에 사실적인 표현이라 해서 자연 대상을 단순히 복제하듯이 반복하는 것이라고는 볼 수 없다. 사실을 객관적으로 기술하고 묘사하는 데에 충실한다 하더라도 사실을 바라보는 작가의 주관적 시각이 어느 정도 작용하기 마련이다. 여기서 작가의 시각은 작가 자신이 지닌 예술 의지나 지향성志向性의 반영이요, 그의 삶과의

연장선 위에 있다. 작가의 삶이란 매우 구체적이요 고유하며 인격적인 체험에 근거하고 있다.

앞서 언급한 바와 같이 사실주의는 각 시대, 각 작가에 따라서 독자적인 개념으로 받아들여졌다. 이를테면 구석기시대 동굴의 벽화, 헬레니즘의 조각, 반 아이크 형제, 뒤러, 벨라스케스, 고야 등의 작품에서 각기 다른 방식으로 사실주의의 여러 면모를 볼 수 있음은 이미 살펴본 바와 같다. 그 외에도 역사적 유파로서의 사실주의는 19세기 중반부터 후반에 걸쳐 낭만주의 및 이상주의에 대한 반동으로 프랑스를 중심으로 전 유럽에 확산되었는데 그 발생에는 부르주아의 대두, 자연과학의 발전, 기독교적 신앙의 권위 추락 등과 밀접한 관계가 있다. 중요한 예로 도미에Honoré Daumier, 1808-1879는 석판화를 이용하여 날카로운 풍자를 시도하여 쿠르베의 이상화 및 공상화를 배제함으로써 사실주의의 정점을 이루었고, 벨기에서는 뫼니에Constantin Meunier, 1831-1905가 노동자들의 생활에 관심을 갖고 이를 묘사하여 사실주의적인 작업에 몰두했다.

20세기에 들어오면서 사실주의는 확장되어 이념과 기법이라는 두 부분으로 나뉜다. 19세기 후반에 발명된 사진이라는 새로운 기술의 급속한 보급으로 인해 사실주의가 추구해 온 대상의 객관적이고 엄밀한 재현은 더 이상 예술가들에게 매력을 주지 못했다. 그리하여 계속되는 전쟁과 혁명의 와중에서 화가는 진부한 외관만의 묘사를 초월하여 사회와 인간에게 눈을 돌리고 새롭고 바람직한 현실의 모습을 그림으로써 이념과 기법으로 양분된 사실주의는 서로 교차하면서 유파를 초월한 미술의 저류를 형성해 왔다. 한편 눈에 보이는 세계를 그리는 기법으로서의 사실주의는 독일과

멕시코 등지에서 그들의 사회적 현실에 토대를 두고 각각 독자적인 전개 모습을 보여주고 있다.[210]

　　김보현이 추구한 사실주의 세계는 특정 시대를 풍미했던 예술사조로서의 사실주의적 접근이라기보다는 작가 자신의 삶의 체험에서 우러난 '존재에 대한 깊은 사색과 성찰 및 관조'에서 비롯된 측면이 강하다. 여기에는 대상을 바라보는 작가의 예리한 직관력과 관찰력, 집중력, 통찰력이 돋보인다. 투명한 묘사와 시각적 매력이 두드러진 김보현의 사실주의 특성을 미국의 평론가들은 흰 바탕의 여백, 수묵 채색화처럼 가볍고 신선하다는 점에서 동양적 전통과 연결짓는다. 그럼에도 루이즈 브루너Louise Bruner와 같은 평론가는 서구적 전통에서도 김보현과 비슷한 경우를 제시하고 있다. 즉, 17세기 네델란드의 화가 칼 파브라티우스Carl Fabratius, 1622-1654와 유사한 사실주의 정신을 보여준다고 하는 바, 세밀한 관찰에서 그려진 정물의 전통은 15세기에서 17세기에 이르는 서양의 플랑드르 또는 네델란드 정물화에서 그 예를 볼 수 있다. 또한 17세기 정물화의 신비스러운 존재감을 단색의 배경에서 접근한 스페인의 코탄Sanchez Cotan, 1561-1627은 사물을 짜임새 있게 배열하고 거의 실물에 근접하게 그렸다. 스페인 바로크 미술의 주요 화가인 수르바란Francisco Zurbarán, 1598-1664은 자연주의 양식의

210) 독일의 사실주의는 오토 딕스, 게오르게 그로츠, 막스 베크만, 케테 콜비츠 등으로 대표된다. 멕시코에서는 1912년 혁명에 뒤이어 일어난 내전에 참가했던 시케이로스, 리베라, 오로츠코 등의 화가들이 식민지 시대의 아카데미즘에 반기를 들고 당시 현실을 반영하며, 멕시코적 사실주의인 이른바 '멕시코 르네상스'를 확립했다.

사실주의와 종교적 감수성을 독특하게 결합하여 선례가 되었다.[211]

사실적 접근에 대한 이러한 비교를 찾아 볼 수 있으면서도 김보현이 그리는 사물은 단순한 정물이 아니라 명상의 대상이라는 데에 다른 이들과 차별화된 그만의 독보적인 특성이 있다. 정물로서의 사물이 아니라 명상의 대상이 될 수밖에 없는 이유는 삶의 현실에서 얻어진 독특한 체험에서 비롯된다. 그리하여 사물이 차지하고 있는 실제적인, 혹은 사실적인 위상位相보다는 거기에 담겨 있는 정신세계를 더듬어 보는 일이 더욱 중요하다.[212] 문화적, 정신적 체험의 삶이 밀도있게 표현된 그의 사실성에서 우리는 예술에 대한 그의 직관과 더불어 서구적 사유와는 다른 동양적 사유의 깊이를 주목하게 된다.

211) Louise Bruner, "Colored Pencil Drawings, First Toledo Exibit Set For Po Kim", *The Blade*(김보현 예술의 전당 도록, p.216에서 재인용-), 김영나, 「생과 사, 그리고 사랑의 서사시」, 국립현대미술관(편), 『고통과 환희의 변주: 김보현의 화업 60년』, 결 출판사, 2007, 13쪽.

212) Therese Dolan, *Inventing Reality-The Paintings of John Moore*, New York: Hudson Hills Press, 1996, 115쪽.

3. 존재에 대한 관조적 표현

∷ 존재에 대한 관조와 미적 자유

존재에 대한 관조는 정물을 명상의 대상으로 바라보고 그리는 김보현의 작업 태도를 대변한다. 그에게 사물이나 대상은 단지 소재를 넘어 "그것 자체의 존재와 의미를 갖는다".[213] 관조는 고요한 마음으로 사물이나 현상을 관찰하여 그 참모습을 비추어 보거나 영원히 변치 않는 진리를 비추

213) 이와 같은 언급은 1979년 뮌헨의 아메리카 하우스에서 열린 개인전의 평문에서 제시한 독일의 어느 비평가의 견해인데, 적절한 지적으로 보인다. 박정기, 「김보현의 사실주의 회화세계」, 『김보현 작품전집-사실주의 시대』, 조선대학교 미술관, 2011, 13쪽 참고.

어 보는 것이다. 따라서 관조는 어떤 매개없이 사물의 내면을 직접 들여다

보는 직관을 통해 이루어진다. 매개의 경우에는 사물을 있는 그대로 드러

나게 하지 않으며, 매개물이나 매개자에 따른 편견이나 선입견이 개입될

수밖에 없다. 그는 존재와의 대화에 직접 참여하고자 한다. 그리하여 참된

것, 참모습을 얻고자 한다. 여기서 참된 것이란 무엇인가? 그것은 변하지

않는 진리일 수 있고, 참된 나의 모습인 진아眞我일 수도 있을 것이다. 그에

게 있어 이 시기는 대체로 1970년대 후반부터 시작하여 정확하게 7년 동안

지속된다. 긴 안목으로 보면 김보현에게 이 시기는 이른바 추상표현주의

로부터 사실주의를 거쳐 신표현주의로 가는 길목일 수도 있다. 하지만 그

가 대상과 사물을 관찰하며 추구하는 근본 자세는 단지 거쳐 지나가는 길

목을 넘어 그의 모든 시대와 시기를 관통하고 있다고 보는 것이 옳다. 이는

그의 작품의 밑바탕에 흐르는 보편적인 정서요, 태도이기 때문이다. 이를

토대로 그 이전과 이후의 작업 맥락이 이해될 수 있다.

　존재에 다가가는 방법이 김보현에 있어서는 몰입으로서의 관조이다.

왜 관조의 방법을 택했을까. 이는 이 글의 모두冒頭에서 밝힌 바와 같이, 그

의 삶에 대한 독특한 여정旅程에서 분명해진다. 깊은 고뇌와 방황, 실존적

인 불안, 이의 해결을 위한 오랜 추상적 실험의 결과 얻어진 안식安息으로

보인다. 필자의 생각엔 이 안식은 새로운 도약을 위한 과정일 수도 있거

니와 60여 년에 걸친 화업의 밑바탕에 깔려있는 중심축일 수도 있다고 본

다. 여러 평자들이 평하듯이 그에게 있어 안식이란 여러 가지 의미로 다

가온다. 말하자면 목가적 이상향인 아르카디아Arcadia로의 염원, 지상의 낙

원, 유토피아, 낙원에서의 노스탈지아Nostalgia in the Paradise, 환희의 변주, 사

랑의 서사시 등으로 표현될 수 있을 것이다. 아무튼 그에게 특유한 안식은 현실에 대한 거리두기이며, 그리하여 자신을 되돌아보는 방식이 된다. 무엇과 어떻게 거리를 둘 것인가는 작가에게 매우 소중한 체험이다. 물리적 거리두기보다는 심리적 거리두기이며 미적 거리두기이다. 에드워드 벌러프Edward Bullough, 1880-1934는 미적 원리로서의 심리적 거리를 주장한 바 있다.[214] 벌러프의 거리두기는 다분히 비유적인 의미로 들리지만, 대상에 대한 미적 관조나 미적 조망의 태도를 말한다. 이러한 거리두기는 예술 작품을 창작할 때의 작가의 태도를 포함하여 감상자의 향수나 평가문제와도 연관되며, 지나쳐서 넘치거나overdistancing 모자라서 미치지 못할 underdistancing 수가 있다. 예술 작품은 인간 삶의 특수한 상황으로부터 나오지만 이것과는 적절한 거리를 둠으로써 미적 계기가 부여된다. 예를 들면, 비유컨대 벌러프의 경우처럼 항해하는 사람에게 '바다의 안개'는 엄청난 위험을 알려주지만 고도의 주의와 집중을 기울인다면 이 위험은 긴장감을 유지하면서도 아주 훌륭한 미적 소재가 되는 것이다. 일상적인 대상에 대한 올바른 미적 평가는 작가의 예술 체험으로서 작가와 대상 사이의 적정한 거리두기optimal distancing이다.[215]

214) Edward Bullough, 'Psychical Distance' as a Factor in Art and as an Aesthetic Principle, *British Journal of Psychology*, Vol. 5 (1912), pp. 87117.
215) 19세기 초 독일 낭만주의 시대의 중요한 풍경화가인 Caspar David Friedrich (1774-1840)의 <The Sea of Ice>(1823-24)은 미적 거리두기로 긴장감을 유발한 좋은 예일 것이다.

지식과 정보를 공유하는 개방화의 시대에, 무엇보다 빠른 변화의 와중에서 예술 작품을 통해 우리는 변하는 것과 변하지 않는 것과의 상호 연관성을 아울러 보며 인간이 추구해야 할 근원적인 가치를 생각하게 된다. 이는 예술철학의 근본적인 문제제기이다. 그는 뉴욕이라는 변화의 한복판에서 변화의 흐름을 타면서도 변하지 않는, 마치 돌아가야 할 고향과도 같은 예술 작품의 근원을 찾는다. 근원과 만나기 위해서는 사물의 사물성 혹은 사물됨을 들여다보아야 할 것이다. 인간됨이 인간의 근원이듯이, 사물됨은 사물의 근원이다. 그리고 그 근원을 사실적으로 드러낸다. 이는 그가 자신의 삶과 만나는 독특한 방식이다. 존재론적 예술철학자인 하이데거_{Martin Heidegger, 1889-1976}는 예술 작품의 근원을 진리의 스스로 세움, 즉 자기 정립으로 본다. 그는 작품의 사물적 측면을 사유하면서 사물을 사물적 특성들의 담지자_{擔持者}, 우리의 감관에 주어진 다양한 특성들의 통합체, 그리고 형식화된 질료로 파악한다. 작품의 아름다움은 사물의 내면에 감추어져 있는 것의 드러남이다. 그것은 진리가 일어나는 방식으로 존재한다. 진리의 본질은 감춰져 있는 것을 드러내는 것이요, 숨겨져 있는 것을 밝히는 것이다. 진리는 존재를 우리에게 새롭게 제시하며 인식시켜 준다. 우리는 작품을 통해 진리의 개시를 본다.[216] 김보현의 실존적 고민은 그의 작품 속에 정립된 존재의 개시를 보게 한다. 이는 작품의 존재론적 근원이다.[217] 그리

216) Martin Heidegger, *Das Ursprung des Kunstwerkes*, Reclam, 1967, 하이데거, 『예술 작품의 근원』, 오병남 역, 예전사, 1996 참고.
217) 하이데거는 '존재적'과 '존재론적'을 구분하는 바, '존재적'은 시간 내재적 현존재

고 그것은 자신의 삶에 대한 통찰과 관조에서 우러난 자세요, 표현이다.

김보현은 어떤 지시나 방향을 거부하고 절대자유를 추구했던 자신의 추상표현주의 시기를 지나 1970년대 후반부터 정물 드로잉 작업에 집중한다. 추상표현주의 작업에 대한 평가는 작가 나름의 자유로운 표현과의 연관 속에서 논의해야 하겠지만, 온전한 의미에서 만족을 얻지 못한 결과, 새로운 탐색의 길에 나선 것으로 보인다. 우리가 자유를 그 자체가 목적으로서가 아니라 무엇을 얻기 위한, 나아가 무엇에 도달하기 위한 수단이라고 정의한다면 그것은 자아실현을 위한 것이요, 근원에 다가가기 위한 것이다. 그렇다면 자유에 대한 추구는 추상표현주의라는 특정 시대와 장르에만 해당되는 것이 아니라 김보현의 삶 전체를 관통하는 지속적인 관심사라 보아야 할 것이다. 따라서 우리는 예술과 자유의 근원적인 관계는 무엇이며, 자유를 통해 실현하고자 하는 가치가 무엇인가를 다시 묻게 된다. 자유의 문제는 인간에 대한 물음이며, 인간 본질의 근본 명제이기 때문이다. 자유롭게 된다는 말은 곧 인간적이 된다는 말이며, 자유는 인간을 인간답게 하는 필수적인 요소이다.[218] 김보현은 말하기를 "자신의 삶의 역사 속에서 자유가 부서지는 순간, 영혼도 함께 부서지는 현장을 몸소 목도"[219]했다고 고백한다. 자유는 영혼을 온전히 담는 그릇이다.

요, '존재론적'은 시간초월적 존재를 말한다.

218) 멜빈 레이더/버트럼 제섭, 『예술과 인간가치』, 김광명 역, 까치출판사, 2001, 489쪽.

219) MBC 창사특별다큐제작물, 「재미화가 김보현의 삶과 미술」 2001.9.27, 19:25-29:20 방영 참고.

인간이 스스로 근거짓는 것은 자유가 있기에 가능하다. 꿈과 상상력은 창조의 전제 조건이자 선행 조건이다. 그것은 가능성의 세계와 관계를 맺을 때에 의미가 있다. 그렇다면 가능성의 조건에 대한 사고가 어떻게 실재성 혹은 현실성과 매개될 수 있는가.[220] 자유는 가능성을 현실성으로 인도하는 힘이다. 자유로운 인간은 외부의 개입이나 강제없이 스스로를 정립한다. 자유는 일차적으로 스스로 열림과 스스로 결정한다는 특성을 아울러 지니고 있다. 자유의 특징은 궁극적으로 규정성을 피하는 것이 아닌 규정성을 근거짓는 데 있다. 여기서 규정성이란 삶을 근거지워주는 틀이요, 제도 및 체계이다. 스스로 열림은 다시 스스로 열림 가운데에서 충족된다. 자유의 개념은 고립되어 있는 것이 아니라 애초부터 의사소통적 개념임을 전제한다. 자유란 다른 자유를 위해 열려 있을 때에만 가능하다. 소통이 단절된 자유는 진정한 의미에서 자유가 아니다. 현실적 자유는 오히려 자유와 자유 사이의 소통 혹은 교제를 통해 가능하다.[221] 인간의 자유로운 자기 활동이란 단지 모든 것에 관한 근원이다. 이것을 토대로 모든 것을 행할 수 있다. 인간의 존재는 자유로서 나타난다. 자유의 본질은 바로 존재자와의 관계를 정립하는 데 있고, 그것을 드러난 것으로 근거짓는 데 있다.

유한자인 인간은 자신의 유한성을 극복하기 위해 무한자인 신神을 생각하게 된다. 그런데 우리는 신앙의 대상이 되는 초월적인 존재인 신神을

220) 헤르만 크링스, 『자유의 철학- 철학적 인간학의 근본문제』, 김광명/진교훈 역, 경문사, 1987, 29쪽.
221) 헤르만 크링스, 앞의 책, 101쪽.

생각하기 위한 하나의 시도로서 자유를 상정해 볼 수 있다. 자유가 없다면 신이란 존재도 있을 수 없으며, 신의 존재 또한 인간 자유의 연장선 위에 있다는 말이다. 자유는 자유를 위한 자유로서 파악된다. 자유의 대가는 의사소통적 자유 이해이며 만약 소통이 단절된 개인주의적 자유가 있다면, 이는 진정한 의미의 자유가 아니다. 자유가 치러야 할 대가(비용을 뜻할 뿐 아니라 얻을 수 있는 보답)란 진실이다. 자유롭고자 하는 자는 진실해야 한다. 달리 말하면, 진실한 자가 얻을 수 있는 대가는 자유다.[222] 진실과 자유는 동전의 양면과도 같다. 여기서 진실이라는 말을 노장사상에서 말하는 도道와 연관지어 볼 수도 있을 것이다. 장자莊子, 369-289 B.C.에 따르면, 인간은 도道와 하나가 됨으로써 자연에 따라 살아갈 수 있으며 자유를 누릴 수 있다. 이러한 자유는 천지 만물과 자아 사이의 구별이 사라진 지인至人[223]이라야 누릴 수 있다. 이 지인은 도道를 체득한 자로서, 사람들과 조화를 이루고 천지 만물들과도 사이좋게 살아갈 수 있다. 참된 자유의 경지인 것이다.

김보현은 특히 자신의 삶 속에서 일상을 관조하고 참된 자유를 얻고자 한다. 그는 우리가 지나쳐 버린 일상의 사물들로부터 아름다움을 이끌어 낸다. 그리하여 억압으로부터 벗어나 참 자유를 누린다. 참된 자유는 내면의 자유이며, 스스로의 속박으로부터 벗어난 자유이다. 작가가 자신의 주변에서 어떻게 참된 자유의 경지를 구하고 있는가? 그러기 위해서 먼저 일

222) 헤르만 크링스, 앞의 책, 189쪽.
223) 지인(至人)에 관한 논의는 『장자』의 齋物論 編 참고..

브로컬리3 37×51, Colored pencil on paper, 1974

상생활의 주변을 둘러볼 필요가 있다. 딸기, 복숭아, 배, 자두, 사과, 망고, 호두, 양배추, 무, 고추, 콩, 홍당무, 파, 양파, 마늘, 버섯, 브로컬리 등 과일과 야채는 우리의 일상생활에서 매일 만나는 것이며, 생선이나 조개 등의 어패류 또한 일용할 양식으로 식탁에 자주 등장한다. 그는 이들을 소재로 하여 색연필로 정밀묘사하는 작업에 몰두한다. 그의 색연필 드로잉 작업은 정물화의 일종이라 하겠지만, 정물의 배경을 그리지 않고 대상의 실존만을 그리고 있기에 서양의 정물화에서 흔히 보는 회화적 전통과는 다소간 다른 모습이다. 특히 미국의 색면회화 작가들이 객관적인 근거에서 미적 관점을 갖고서 작업하는 데 반해, 김보현은 고독한 자신만의 실존적인

관점에서 사물을 응시하고 모양을 일종의 명상의 대상으로 세세하게 묘사했다. 그가 그린 과일, 호두, 채소는 단지 겉모습의 대상이 아니라 거의 현상학적인 본질 직관의 수준이었다. 그의 이러한 작업을 비평가이자 큐레이터이며 로체스터 공대 미술사 명예교수인, 그리고 뉴욕 브루클린 프렛대학Pratt Institute에서 가르친 바 있는 로버트 모건Robert C. Morgan은 "선불교의 깨달음사마디의 현상과 흡사하며 완전히 명상적"224)이라고 평한다. 1979년 프린스턴의 스큅 갤러리Squibb Gallery, Princeton, N.J.에서 정물 드로잉 작품 중심으로 열린 <겨울추수전>225)에서 뉴욕타임즈는 "김포의 지성주의는 달리 각색될 수 없다. 그의 캔버스에는 과일과 야채 이외에는 책상도 배경의 벽면도 아무 것도 없어, 그의 정신적인 고립감을 전달한다"226) 라고 전하고 있다. 물론 이러한 그의 화면 구성이 정신적 고립감으로 비춰질 수도 있겠으나 이를 두고 김복기는 '묵시적 수행에 가까운 드로잉'이라고 평했는데, 공감이 가는 대목이다. 얼핏 보기에 정신적 고립감은 실존적 고뇌의 산물이기도 하지만 정신수행에 다름 아닌 연마라고 보아야 할 것이다. 아무도 주목하지 않은 야채나 과일은 김보현에게는 단순한 식품이 아니라 명상과 관조의 대상인 것이다. 처음에는 연필로 그리기 시작하여 나중에 색연

224) 로버트 C. 모건, 「선(禪)정물화」, 『김보현 작품전집-사실주의 시대』, 조선대학교 미술관, 2011, 7쪽.
225) 이 전시를 보고 깊은 감명을 받은 독일 여성의 주선으로 뮌헨에 있는 Modern Art International Gallery에서 전시를 갖게 된다.
226) 김복기, 「디아스포라 반세기의 삶과 예술」, 김복기 외, 『Po Kim-아르카디아로의 염원』, 에이엠아트, 2010, 24쪽.

망고5 38×55, Colored pencil on paper, 1975〜1977

아스파라거스3 38×55, Colored pencil on paper, 1975〜1977

필로 옮겨 가면서 일상의 사물에서 아름다움을 발견한 것이다. 연필과 색연필이 갖는 상징성은 누구나 지니고 있는 가장 소박하고 단순한 회화 도구라는 점이다. 이런 도구마저도 대상과의 거리를 좁히고 몰입하여 정신을 집중한 결과로 얻은 것이다. 그리하여 마침내 주객동일성主客同一性, 물아일여物我一如의 경지를 이룬다. 우리는 미적 자유 안에서 그 풍부한 감각적, 지각적 직접성으로 인해 세상이 우리에게 주는 것을 자기충족적으로 취한다.227) 동양적 유교 덕목 가운데 군자가 지녀야 할 도리 중 하나가 지분안족知分安足인 바, 이와 유사한 분위기를 자아낸다.

그는 "정물 이외의 부속물은 일체 그리지 않고 처음에는 그림자도 그리지 않았다. 보는 사물과 나와의 거리, 대상 외에는 전부 배제하고 그 자체의 아름다움만을 그리다 보면 드로잉에서 에너지가 발산된다"고 말한다. 에너지는 드로잉할 때 느끼는 특유의 집중 상태에서 발산되는 열정이다. 삶의 침잠沈潛으로부터만 조용히 음미할 수 있는 유일한 정중동靜中動의 에너지이다. 물론 에너지는 물리적인 일을 할 수 있는 능력이다. 생물체 내에서 일어나고 있는 에너지는 방출되거나 전환되고 저장된다. 또한 이용되기도 하는바, 생명 현상은 끊임없는 에너지의 순환 과정이며 따라서 에너지의 공급없이 생물은 잠시도 살 수 없다. 그에게 있어 에너지는 물리적인 것의 유추로서 미적이요, 심리적인 에너지이다. 미적 자유를 통해 에너지가 승화되는 모습이 관조로 나타난다. 관조의 이면에는 엄청난 열정이 숨겨져 있다.

227) 멜빈 레이더/버트럼 제섭, 앞의 책, 491쪽.

그의 화면 구성을 보면 그대로의 단순한 배열에 변화를 주어 수직이나 수평으로 약간 옮기기도 하고, 정물이 보이는 각도를 비스듬하게 하기도 한다. 때로는 햇빛의 방향에 따른 시간의 흐름을 감지하도록 농담濃淡을 달리하는 점층법을 사용하기도 한다. 사물의 온전한 형상을 그리되 그 그림자를 대비하여 그려 놓는다.[228] 색연필을 사용하니 강한 색의 표현에 어려움이 따랐으나, 기교적인 문제를 어느 정도 해결하고서 표현의 극치를 이루어낼 수 있었다. 새로운 실험 세계로 넘어가는 시기가 도래한 것이다. 하지만 이후의 시기에도 변화를 보이긴 하나 그림의 밑바탕에는 언제나 사물에 대한 근원적인 관조와 명상이 담겨 있다고 보아야 할 것이다. 이는 달리 말하면 "이전의 역동적 필치의 추상표현주의와 극사실 묘사의 구상성이 동일한 화면에 자유롭게 뒤섞여 있는, 추상과 사실 모두를 끌어안는 제3의 양식으로 진입한다"[229]는 것을 뜻한다. 제3의 양식이란 그에 특유한 실험과 모색의 결과 다다른 단계로서 모든 것이 총체적인 삶의 모습으로 드러나 있다. 사실주의와 추상주의가 절묘하게 결합된 이 양식은 지금도 진행형이다. 이는 자아와 탈자아의 의미가 서로 교차하는 상징성의 측면에서 1990년대의 이후의 작품을 중심으로 이루어진다.

실물에 근거하여 그린 과일과 채소 드로잉은 "매우 정교하면서도 광막한 백색 영역을 떠도는 듯한 그림자 없는 형상"[230]이 그 주된 특징이다. 아

228) 김복기, 앞의 글, 25쪽.
229) 김복기, 앞의 글, 27쪽.
230) 엘리너 하트니, 「아르카디아로부터의 전갈」, 김복기 외, 『Po Kim-아르카디아로

흰 양파1 58×71, Colored pencil on paper, 1975~1977

트 인 아메리카Art in America의 객원편집장이자 현대미술 현장 비평가로 활동하는 엘리너 하트니Eleanor Heartney와 같은 평자는 김보현의 그림에 등장하는 풍요로운 열매의 풍경을 자신의 삶과 작업 환경의 연장에서 보고 있으나, 필자의 생각에는 여기서 한걸음 더 나아가 그가 꾸는 꿈과 상상력으로 점철된 또 다른 현실의 확장된 모습이라 여겨진다. 그의 자유로운 상상력은 현실과 꿈의 세계를 연결해 준다. 그가 그리는 회화 세계에서 인간

의 염원』, 에이엠아트, 2010, 50쪽.

붉은 양파2 38×52, Colored pencil on paper, 1975~1977

의식과 자연은 결코 분리될 수 없는 하나가 된다.[231] 김보현은 모든 사물을 자연스럽게 포용하며 자연에서 영감을 찾는다. 그가 거처하는 도시공간 속 빌딩[232] 옥상 위에 사계절 가꾸어 놓은 온갖 식물들과 새들도 영감을 찾으려는 노력의 부분이다. 천여 가지가 넘는 양란洋蘭을 가꾸는 일은 좋은 예라 하겠으며, 적어도 일주일에 두 번씩은 꽃 시장에 들러 작업실을 늘 싱

231) 엘리너 하트니, 앞의 글, 53쪽.
232) 1978년에 이주하여 지금까지 살고 있는 뉴욕 라파엣 거리(Laffaet street) 417번지의 8층 건물.

싱한 꽃으로 둘러놓는 것도 같은 맥락이다.

 그는 사물을 바라보되 가능한 한 그것의 본질적 성격, 즉 자연스러움을 유지시키려 한다. <붉은 양파>1977의 구성을 보면 세 개의 양파가 비대칭을 이루고 황토색을 띠며 실물 그대로의 모습으로 아무런 배경 없이 단순화되어 있다. 우리의 시각은 오로지 사물에 집중되어 그의 작품을 통해 비어 있으면서도 충만한 느낌을 엿볼 수 있다.[233] 비어 있음에서 가득 참(충만)을 느끼는 것은 역설적이긴 하지만, 이 둘은 동전의 양면과 같다. 충만이 유위有爲로서 서양적 사유라면 비어 있음은 무위無爲로서 동양적 모색이다. 이 순간의 충만은 시간의 흐름과 더불어 비어 있음으로 가는 과정에 있다. 그리하여 결국에 충만은 비어 있음이 된다. 유有가 무無로 되어가는 과정無化인 것이다. 또한 종이 콜라주에 색연필과 유채를 활용한 드로잉 작품인 <호두>1979는 있음과 없음, 실상과 허상의 대비를 잘 보여주며, 사물의 사물됨이 돋보이고 동시에 사물 자체의 생명감을 드러낸다. 있음과 없음, 실상과 허상의 대비는 단지 대비에 그치지 않고 동일한 화면에서 서로를 강조하며 지탱해 주고 있다. 마치 음양陰陽의 원리와도 같은 이치이다. 음과 양은 대비가 아니라 서로를 위한 상생의 원리이고 의미의 중첩이기 때문이다. 이는 서양적 사유와는 매우 다른 동양적 사유이다.

 1970년대 중반 및 80년대 중반에 걸쳐 종이에 색연필로 작업한 <브로콜리>Broccoli나 <무>Radishes는 단지 극사실적인 사물의 외적 묘사에 그치지

233) 달리아 브라호플러스, 「역경은 창조의 어머니」, 김복기 외, 『Po Kim-아르카디아로의 염원』, 에이엠아트, 2010, 61쪽.

호두4 33×40, Colored pencil on paper, 1975~1977

않고, 자세히 관찰해 보면 사물의 내면적 특성 그 자체까지도 잘 드러나 있는 것으로 보인다. 또한 종이에 색연필과 파스텔을 사용하여 그린 <풍경>Landscape, 1977은 푸른 색조를 띤 산세山勢와 회색 빛을 머금은 구름을 그려 놓고 그 위에 자두 다섯 개를 사실적으로 묘사한 작품이다. 또한 종이에 색연필로 세 마리의 물고기 형체를 탁본하듯 모사해 놓고 그 위에 사실적인 물고기 한 마리를 얹어 놓은 그림이 <물고기>Fish, 1979이다. 물고기를 소재로 하여 그릴 때에는 시시각각 신선함이 사라지지만 자신의 그림에서는 마치 생명이 있는 것처럼 물고기의 눈과 푸른 등이 언제나 신선하게 다시 되

자두와 풍경화 55×78, Colored pencil on paper, 1978

살아난다고 말한다.[234] 피조물로서의 물고기는 김보현의 예리한 손끝을 통해 창조로의 매력적인 변화를 보인 것이다. 종이에 색연필로 그린 다섯 가닥의 부추 그림인 <부추>Leak, 1978의 자연스런 구도와 색감은 마치 식탁에 오르기 직전의 풋풋한 모습 그대로를 보는 것 같다. 다섯 개의 서양배Pear가 중심 구도의 약간 아래 부분에 안정되게 자리잡고 그 위에 멀리 구름이 자유롭게 떠 있는 <구름>Cloud, 1978은 마치 초현실주의에서처럼, 의식의 현실

234) 김영나, 「생과 사, 그리고 사랑의 서사시」, 국립현대미술관(편), 『고통과 환희의 변주: 김보현의 화업 60년』, 결 출판사, 2007, 12쪽.

생선4 54×77, Colored pencil on paper, 1978

세계와 무의식의 이상세계 간 대비를 잘 보여주고 있다. 종이에 색연필과 콜라주를 활용한 <복숭아의 배열>Peaches과 <호두의 배열>Walnuts Formation II 은 역시 1970년대 및 80년대의 것으로 안정된 기하학적 구성과 동적인 변화를 함께 강조한 작품이며 사물의 내면을 들여다 볼 수 있는 계기를 마련해 준다. 종이 콜라주에 색연필과 유채 드로잉을 곁들인 <호두 배열>Walnut Formation, 1979은 열 개의 호두가 한가운데 배치되어 있는 바, 사물의 흐트러짐 없는 안정감과 핵을 보여주며 우리를 정관靜觀과 관조의 자세로 이끈다. 즉, 비할 데 없이 변화가 심한 현상계 속에서 변하지 않는 근원을 마음의 눈에 비추어 바라보게 하는 것이다. 그리하여 정물과 정물 사이에서의 공간

의 상호 관계, 집중적인 관찰에서 우리는 신비스럽고 거의 종교적이기까지 한 느낌을 갖게 된다.[235] 오스트리아 화가이자 건축가인 훈데르트바써 Hundertwasser, 1928-2000와 같은 작가는 그림을 그리는 것을 종교적인 활동과 같다고 보며 알 수 없는 신성한 힘에 의해 인도된다고 확신했는데,[236] 특별히 종교인이 아니더라도 김보현의 작품에서 알 수 없는 미묘한 힘이 종교적인 느낌을 갖게 한다는 점에서 비슷하다고 하겠다.

저마다 다른 모습과 특색을 지닌 수십 개의 호두를 종이 콜라주 위에 유채를 사용하여 그려 놓은 <무제>Untitled는 사물 그 자체를 바라보는 우리의 시각과 자세를 되돌아보게 하며, 우리의 상상력을 무한히 자극한다. 김보현에 있어 작품의 주제主題, theme 또는 제목題目, title을 정하는 일과 무제無題로 그냥 놓아두는 일은 어떤 차이가 있을까를 생각해 본다. 일반적으로 주제主題는 작가가 표현하려고 하는 중심적인 사상 내용이나 중심적인 관념을 뜻한다. 작가는 테마를 중심으로 소재를 정리·통일하여 작품을 형성한다. 따라서 작품 전체의 구도와 구성 및 전개와 밀접한 관련을 갖는다. 김보현의 경우에는 대부분 제목이 붙어 있지만 더러는 무제로 되어 있다. 로버트 모건은 1960/61년 무렵의 김보현의 추상작품에 타이틀이 붙어 있지 않은 것에 주목하고, 이는 아마도 작가 자신이 모국어인 한국어로는 절절하게 속마음을 담은 주제를 생각하고 있었음에도 불구하고 외국어인 영어 표현에 익숙치 않아 그렇게 한 것으로 본다. 이 말이 적절하게 들릴 수

235) 김영나, 앞의 글, 13쪽.
236) 바바라 슈티프, 『다르게 살기-훈데르트바써』, 김경연 역, 현암사, 2008, 37쪽.

호두 콜라주4 39×55, Colored pencil on paper, 1979~1980

도 있지만 그렇지 않을 수도 있다. 왜냐하면 적극적인 의미에서의 무제는 작가가 독자나 관람객에게 일부러 열어놓은 것으로, 일정 주제로부터 벗어나 감상자나 평자의 자유로운 몫으로 남겨 둔 것이기 때문이다. 2000년 대 초반의 작품에도 제목을 붙이지 않은 경우가 더러 있는데, 이 때는 작품의 주제에 대한 판단을 관람자의 몫으로 남겨 둔 것으로 보인다. 소극적인 의미에서의 무제는 로버트 모건의 지적처럼 작가 자신이 적절한 주제를 달고자 했음에도 여건상 유보해 두는 것이다.[237] 요즈음처럼 작품에 대한

237) 아서 단토는 무제의 경우에 예술가가 자신의 작품에 제목을 붙이는 일을 깜

관람객의 수용 자세 및 참여, 그리고 적극적인 개입이 강조되는 예술적 상황에서 보면 무제의 경우도 긍정적으로 받아들일 필요가 있다고 하겠다. 그럼에도 주제의 유보가 항상 의미의 유보를 뜻하는 것은 아니다. 주제의 유보 자체가 의미의 해체 또는 확장이요, 연장일 수 있기 때문이다.[238]

그가 그리는 사물의 이미지들은 여러 방식으로 동시대의 관심사와 연결되어 있거니와 그림을 통해 삶에 관여하고 있는 셈이다. 그는 사물의 사물성을 탐색하며 색을 재정리하고 때로는 콜라주를 사용하기도 하여 오늘날 회화의 본질에 관한 근원적인 물음을 던지면서 예술의 본질과 사회적 맥락을 연관시키코자 시도한다. 자연의 물상을 향한 섬세한 애정은 1995년 9월 예술의 전당에서 기획한 원로작가 초대전에서 잘 보여주고 있다.[239] 그는 사물과의 단독 대응을 통하여 선적禪的인 사유의 깊이를 더한 것으로 보인다. 사소한 사물들도 자세히 들여다보고 아름다움을 발견해내며, 사물의 겉모습이 아니라 자연스레 이루어진 생명력을 보고 아름다움을 찾아낸 것이다. 그에 있어 생명은 늘 경이로움의 대상이며, 생명의 맥박을 그림 위에 오려 놓는다. 자연의 물상으로서의 그 실존성만을 색연필로 치밀하게 그려 놀라운 묘사력을 발휘하고, 구도와 구성도 명쾌하고 단순하게 설정함으

박 잊어버린 경우가 있음을 지적하면서 제목들이 작품 이해에 항상 도움이 되는 것은 아니라는 견해를 보인다. Arthur C. Danto, "The Transfiguration of the Commonplace", *Journal of Aesthetics and Art Criticism*, Vol.33,1974, 139쪽.

238) 이 부분은 해체주의자 자크 데리다(Jacques Derrida, 1930-2004)가 주장하는 의미의 차이, 곧 의미의 유보와도 연관된다고 하겠다.

239) 이구열, 「미국 정착 40년의 김보현 예술, 그 동양적 감성」, 예술의 전당(편), 『1995 원로작가 초대-김보현 전』 서울 : 크리기획, 1995년 9월 20일.

로써 시적 차원의 그림을 창출해 보였다. 이러한 시적 차원의 그림은 현대 미술이 상실하고 있었던 문학성의 회복이라 하겠다. 김보현은 사물이 지닌 생명 형태의 본질을 참선參禪하는 자세로 최대한 선명하게 그렸다고 밝힌 다. 참선參禪이란 화두를 찾아 한 마음으로 정진하는 것으로 불교의 대표적 인 수행법인 바,[240] 그의 삶 속에 이미 체화體化된 것으로 보인다. 평론가 이 구열은 소재의 단독 구성에서 특이한 신비감을 느낀다고 말하는 데,[241] 앞 서 살펴본 대로 선방禪房에서나 느낄 수 있는 종교적인 분위기이다.

∷ 자연에 대한 미적 인식과 김보현의 자연관

김보현의 자연관은 앞서 살펴본 존재에 대한 관조의 자세나 태도의 연 장선 위에 있는 바, 이를 자연에 대한 미적 인식의 문제와 연관하여 고찰 해보고자 한다.[242] 1997년 럿거스 대학의 짐멀리 미술관Zimmerli Art Museum, Rutgers, The State University of New Jersey에서 "아시아의 전통, 모던적 표현 : 아시

240) 앉아서 하는 좌선이 일반적이고, 동정일여, 오매일여에 들어감을 중시한다. 화두 에 몰입하는 점에서 명상과 다르고, 자세와 호흡에 크게 구애받지 않는 점에서 건강 위주의 호흡수련과 구별된다. 특히 수행자들 사이에서 수행의 정도를 가늠 하고 지도하기 위해 고도의 난제와 그 답을 주고받는 일을 선문답이라 한다.
241) 이 초대전은 그간 40여 년 잊혀진 고국에서의 첫 전시로서 국내화단에 비상한 관심을 불러 일으켰다. 이구열, 「미국 정착 40년의 김보현 예술, 그 동양적 감성」, 예술의 전당(편), 『1995 원로작가 초대 - 김보현 전』 서울:크리기획, 1995년 9월 20일, 21쪽.
242) 이 부분에 대해선 김광명, 『인간에 대한 이해, 예술에 대한 이해』, 학연문화사, 2008, 109-113쪽 참고.

아계 미국 예술가들과 추상, 1945-70"[243] 전시를 기획한 시니어 큐레이터인 제프리 웩슬러Jeffrey Wechsler는 김보현의 작품에 대해 다음과 말하고 있다. "그는 그림을 그리기 전에 마음과 신체의 준비를 중시한다. 그림을 그리는 순간에는 마음과 신체가 일체가 되어 움직여야만 한다. …… 회화와 서예를 구별하지 않고 무구한 흰 종이를 회화의 한 요소로 응용하는 동양적인 사고는 '빈 공간'이라는 서양의 관념을 뛰어 넘는다. …… 도교에서는 존재와 비존재가 등가等價여서 동양에는 회화적인 무無라는 것은 있을 수 없다. 무 그 자체가 하나의 형이상학적인 존재인 것이다. 비백飛白이라 불리는 동양의 운필 기법에는 이러한 사고가 담겨 있다. 붓 끝이 깨져 먹 사이에 남은 가늘고 긴 백지 부분, 거기에 나타나는 기氣가 '난다飛'는 활발한 행동을 가져다주는 것이다."[244] 마음과 신체가 이분법적으로 나뉘는 것이 아니라 하나라는 생각, 그리고 유와 무, 채움과 비움, 존재와 비존재가 같다는 생각은 그대로 김보현의 자연관으로 이어진다. 그가 정물을 드로잉할 때의 자세인 참선參禪은 자신과 대상의 하나됨을 말한다. 이를테면 동양화의 운필에서 심心과 수手가 둘이 아니라 하나임의 경지를 늘 강조하는 것과도 같다.

1980년대 후반부터 시작한 김보현의 대형 화면은 바로 인간과 자연이 함께 숨 쉬는 장場이다. 2006년 봄 김보현 부부가 뉴욕 한국문화원의 갤러

243) 한국, 중국, 일본 작가 57명의 작품 150점을 한 자리에 모은 전시로서 한국작가로는 장발, 김환기, 김병기, 김보현, 안동국, 전성우, 이수재, 한농, 존배가 참여했다.
244) 김복기, 앞의 글, 23쪽.

리 코리아에서 가진, 그들의 50여 년에 걸친 작품 활동을 결산한 회고전의 부제가 '자연 속의 조화Consorts in Nature'임은 자연을 바라보는 그의 눈과 마음이 합일하는 경지를 여실히 보여준다. 자연과의 조화 또는 일치는 그의 삶과 작품 속에 잘 나타나 있다. 김보현 부부는 맨하탄 북쪽의 별장지대에 2만여 평 넓이의 자연 숲과 작업실을 갖춘 촌집을 지니고 있는데, 연못에는 물고기들이 헤엄치고 화초가 우거져 원시림 같은 분위기를 자아낸다. 작은 돌집과 스튜디오 외에 넓은 평지와 이와 연결된 산으로 주위가 둘러진 공간에는 나무들과 꽃들, 물고기가 사는 호수, 호수에서 나오는 물이 흘러내리는 작은 폭포 계단, 이와 연결된 또 다른 작은 호수, 그리고 한국에서 가져온 동물 이미지의 석상石像[245]이 군데군데 놓여 있다. 자연과 더불어 자신의 삶을 살고자 하는 그의 취향이 그대로 드러나 있다. 자연이란 누군가의 도움 없이, 누군가의 개입 없이 저절로 생기고 존재하는 모든 것이다. 우리는 자연과 대화하기 위하여 그들의 언어와 소리에 귀기울여야 한다. 바로 이 촌집은 새소리, 바람소리, 물소리 등 온갖 자연의 소리를 들을 수 있는 곳이다. 그가 궁극적으로 그리고자 하는 세계는 자연의 자비로움과 풍요로움으로 충만한 세계이다.[246] 그의 작품에서는 모든 생명체가 서로

245) 일찍이 박수근(1914-1965)은 화강암 같은 재질에 그림을 그리기도 하며 회백색을 주로 사용했는데, 특히 우리나라의 옛 석물이나 석탑에서 우리에 고유한 아름다움의 원천을 느끼고 이를 조형화하려고 애쓴 것이다. 아마도 김보현도 이와 비슷한 맥락에서 촌집에 석탑을 놓고서 향수를 달래며 자신의 미의식을 찾았을 것으로 보인다.

246) 엘리너 하트니, 앞의 글, 45쪽.

연결되어 있다. 연결은 생명의 순환이며, 예술은 그 승화이다. 그가 인도하는 예술 세계에서 인간 의식과 자연은 결코 분리될 수 없는 영광스러운 하나가 된다. 이것이 곧 그에 있어 아르카디아의 약속이다.[247] 그가 동경하는 아르카디아는 인간과 자연이 평화롭게 공존하는 지상낙원이다.

아리스토텔레스가 개별 사물들의 운동과 변화에 대해 연구한 『자연학』 Physica 이래로 서구 예술의 역사에서 예술은 자연을 모방하는 것으로 여겨져 왔다. 예술은 외적 세계로서의 자연이 아니라 자연이 작용하는 방식과 그 과정의 내적 원리를 모방한다. 자연이 작용하는 방식과 원리는 "하나의 목적을 향해 작용하는 원리"아리스토텔레스, 『자연학』, 199b 32-33이다.[248] 예술이 전형으로 삼는 것은 자연의 보편적 과정과 방식이요, 보편적 원리인 것이다. 자연에 대한 미적 인식은 선택적이고 지적인 과정이다. 혼돈과 무질서 뒤에 가려져 있는 우주적 질서와 조화를 이해하는 데 필요한 도구가 예술이다. 예술가는 자연의 의미를 찾아내는 해석자이다. 자연은 인간의 경험이 나누어 가질 수 없는 무한한 움직임으로 가득 차 있다. 이 움직임은 세계의 궁극 원인으로까지 이어진다. 이처럼 무한한 움직임으로 가득 찬 자연의 이면에 숨어 있는 진리를 드러내는 작업을 예술가는 수행한다.

미적 인식의 출발인 감성적 인식은 자연환경에 대한 지각으로부터 시작한다. 우리를 둘러싸고 있는 자연이란 무엇인가를 다시 묻게 된다. 그것

247) 엘리너 하트니, 앞의 글, 53쪽.
248) 손효주, 「아리스토텔레스에 있어서 예술과 자연」, 『예술과 자연』, 한국미학예술학회 편, 미술문화, 1997, 13쪽.

은 대체로 생명체를 생산해내는 내적인 원리나 어떤 행위의 내적인 원리 또는 사물의 본질을 가리키기도 하고, 관찰 가능한 모든 것과 동의어로 쓰이거나 또는 세계 안에 있는 사물들을 통틀어 일컫는 말이지만, 인간과의 관계 속에서 실천적인 맥락에 속한 것으로 보아왔다.[249] 자연환경과 관련하여 그리고 그 안에서 펼쳐지는 인간 활동으로서의 인식과 실천적 행위였다는 말이다. 자연환경은 우리의 감정과 교감하며 때로는 감정을 환기해 주며, 자연미와 같은 미적 범주를 제공한다. 물리적인 세계가 지닌 미적 특질은 균형이나 대조, 리듬과 같은 미의 형식적인 특질을 아울러 지닌다. 나아가 웅장함이라든가 장대함, 평온함과 같은 표현적인 특질은 특히 환경적 맥락에서 볼 때 의미있는 언급이라 하겠다.[250] 물리적 세계의 미적 양상과 특질에 대한 인간적 반응은 그 내용과 깊이에서 볼 때, 환경과 일체감을 나타낼 때 바람직하다. 그런데 현실적으로 동일성보다는 균형과 조화, 또는 공생이라는 면에서 상호 관계성이라는 의미가 더 크다고 하겠다.

대체로 인간은 자연과 양면적이고 이중적인 관계를 맺고 있는 것으로 보인다. 인간은 자연 세계 속에 존재하면서도 다른 한편, 자연 세계와는 달리 분리되어 문화 세계를 구축하고 그 안에 존재한다. 인간은 자연이라는 환경에 속해 있기도 하고 그렇지 않기도 하다는 말이다. 인간은 자연과 멀

249) R. Spaemann, "Natur"(Artikel), in : *Handbuch philosophischer Grundbegriffe*, hrsg. v. H. Krings, H.-M. Baumgartner & Ch. Wild, München: Kösel Verlag, Bd.4, 957쪽.

250) Barry Sadler & Allen Carlson, *Environmental Aesthetics: Essays in Interpretation*, Canada, Univ. of Victoria, 1984, 4쪽.

리 떨어져 있는 듯하면서도 자연적 경외심에 의해 묶여 있는 이중적 존재 자이다. 이러한 이중성은 자연을 바라보는 종교적 태도나 과학적 태도와 도 무관하지 않다. 자연관은 근본적으로 유기체의 생명관과도 직결된다. 인간성의 문제 또한 근본적으로 자연과 불가분의 관계를 맺고 있다. 따라 서 자연환경이 파괴될 때 인간성도 파괴될 운명에 처하게 된다.[251] 인간성 human nature이란 인간 안에in human 잠재되어 있는 본성으로서의 자연nature 이다. 자연은 원초적으로 인간성 안에 내재한다. 자연과의 조화는 행복에 이르는 열쇠이며, 아름다움은 그 행복으로 인도하는 길이다.

예술가의 시각 속에 들어온 대상은 물리적 지각과 창조적 지각이 섞여 있다. 이렇듯 지각과 창조의 측면에서 인간이 자연 세계와 맺는 관계는 양 면적이다. 인간은 세계 속에 존재하면서 세계를 구성하고 있으나 세계와 는 분리되어 존재한다. 독일의 미술사가인 보링거W. Worringer, 1881-1965는 양 식심리학의 문제를 해명하기 위해『추상과 감정이입』1908이라는 글을 쓰면 서 인간과 자연의 심리 관계를 잘 밝히고 있다. 외적 현상으로 인해 인간 의 마음 속에 내적 불안이 야기될 때의 부조화 감정이 추상충동이다. 추상 충동은 비유기체적이어서 생명이 없고, 자연과의 친화성이 무너진 까닭에 감정이 이입될 통로가 차단된다. 원시예술처럼, 예술 발달의 초기 상황은 인간과 자연의 관계가 화해가 아니라 대립의 측면이 강하기 때문에 추상 이 압도적이다. 하지만 이러한 대립은 미지의 것에 대한 외경심에서 나온

251) 김광명, 『삶의 해석과 미학』, 문화사랑, 1996, 특히 제9장 서구 자연관에 대한 반 성과 환경미학의 모색, 241쪽 참고.

것이지 정복과 지배의 차원이 결코 아니다.

예술은 인간을 자연과 가깝게 함과 동시에 자연을 인간과 가깝게 하기도 한다. 다시 말하면 자연이 인간에게 다가오거나, 인간이 자연에게 다가간다. 예술을 모방하는 자연은 인간에 의해 지각된 자연이며, 작가들은 특히 자연의 경관을 미적 인식 영역으로 삼았다. 김보현은 타고난 자연주의자이며 동시에 인간과 생명을 존중하는 인간주의자이자 생명주의자이다. 여기서 말하는 자연주의자는 서구적 자연분석주의자이며, 동시에 동양적혹은 한국적 자연순응주의자로서 양의성을 지닌다. 이렇게 해서 김보현은서로 다른 동서양의 자연관을 자신의 예술 세계 속에 조화롭게 펼치고 있다. 자연을 바라보는 동서양의 시각은 매우 다르다. 대체로 동양적 관점은인간을 자연의 품에 안겨있는 것으로 간주하는 데 비해, 서양의 경우는 자연을 인간이 정복하고 이용할 수 있는 대상으로 본다. 동양의 자연관은 우선 인간과 자연을 완전히 구분짓고 인간이 자연의 지배자라는 입장보다는자연과 인간이 조화롭게 더불어 살아가는 존재이며 자연의 힘을 크게 보고 있다는 점이다. 인간이 자연물을 사용한다거나 할 때 무조건적으로 개발하고 사용하는 것이 아니라 인간이 필요한 만큼만 사용해야 하며, 최소한에 그쳐야 한다. 도가의 무위자연에 따르면 자연은 스스로 그러한 것이며, 그 안에서 인간은 물아일체이다. 즉, 인간은 자연의 일부이다. 인간의인위적인 모든 것을 부정하고 자연의 자연스러운 흐름에 따라 살아야 한다고 본다. 이에 반해 서양의 자연관은 합리주의 사상과 기독교 사상에 바탕을 두고 인간 중심의 이분법적인 자연지배사상이 중심이다. 특히 합리

주의적 자연관은 실체를 주체와 객체, 정신적인 것과 물질적인 것으로서 양분하고 정신적인 것의 우위를 강조한다. 또한 기독교 사상은 인간에게 신이 모든 것들을 지배할 수 있고 이용할 수 있는 권리를 주었다고 보았다.[252]

우리는 스스로의 진정한 생존을 위해 생활의 중요한 측면인 자연과의 관계를 다시 검토할 필요가 있으며, 그리하여 인식의 전환과 발상의 전환의 필요성이 절실하게 대두된다. 예술가들은 우리로 하여금 우리의 현재 상황에 대해 특이한 통찰을 가능하게 한다. 이는 의식 세계로의 무의식의 침투, 또한 물리적인 세계로의 형이상학적인 세계의 침투이다.[253] 여기에서 우리는 침투의 형식을 빌어 상호 연결하는 미적인 의미를 찾는다. 의미는 의식과 무의식, 물리적인 것과 형이상학적인 것, 혹은 정신적인 것의 상호 연계를 통해 드러난다. 일상적인 사물을 관찰하고 그것을 충실하게 재현하는 일은 전통적인 회화관에 근거한 것이다. 김보현의 작업은 단순히 일상적 사물을 재현하는 일에 머무르는 것이 아니라 불교적인 선禪의 존재

252) 구약의 창세기 1:26-28. "하나님이 이르시되 우리의 형상대로, 우리의 모양을 따라 우리가 사람을 만들고, 그들로 하여금 바다의 물고기와 하늘의 새와 가축과 온 땅과 그 땅에 기는 모든 것을 다스리게 하시고, 하나님의 자기 형상, 곧 하나님의 형상대로 사람을 창조하시되 남자와 여자를 창조하시고, 하나님이 그들에게 축복을 주시며 그들에게 이르시되, 생육하고 번성하여 땅에 충만하라, 땅을 정복하라, 바다의 물고기와 공중의 새와 땅에 움직이는 모든 생물을 다스리라 하시니라." 이와 연관하여 환경 위기에 직면한 요즈음, 인간과 자연의 생태 환경을 신학적 주제로 삼는 생태신학에 대한 논의가 더 필요하다고 본다.
253) 바바라 런던, 「지상의 낙원」, 예술의 전당(편), 『1995 원로작가 초대 - 감보현 전』 서울 : 크리기획, 1995년 9월 20일, 39쪽.

를 드러내고 있는 것으로 보인다. 김보현은 일상적인 대상을 현실적인 것에서 벗어나서 모든 관계를 배제시키고 사물의 존재 자체로서 드러내고 있다. 그의 화면에 보이는 것은 대상의 재현과 빈 공간의 여백 뿐이다.[254] 비어 있는 여백에서 우리는 안식할 수 있으며 숨을 쉬고 명상에 잠길 수 있다.

　야채나 채소, 과일을 그리는 이유에 대해 김보현은 "꽃은 이미 아름답다. 야채 같은 데서 어떤 아름다움을 찾아내는 즐거움이 있다. 보통의 사물을 그냥 볼 때와 그림으로 그릴 때는 전혀 다르다. 막상 그리려고 하면 그것이 놓인 공간까지 다 보인다. 한층 더 높은 차원에서 보인다. 아름답다는 것을 그때서야 알게 된다"고 말한다. 그냥 볼 때의 물리적 대상과 그림 그릴 때의 미적 대상의 차이는 아름다움에 대한 의미 발견과 해석의 차이에서 비롯된다. 김보현에게서 아름다움이란 무엇인가? 그리고 왜 아름다움을 추구하는가? 그에게 아름다움은 이미 주어진 그 무엇이 아니라 찾아진 것이요, 발견된 것이다. 아름다움을 찾는 일, 발견하는 일이 그의 예술 작업의 과정이다. 그렇다면, 아름다움이란 우리에게 무엇인가?[255] 위대한 예술가는 아름다움을 보는 사람들에게 그 강렬함의 가장 숭고한 일면들을 보여준다.

254) 조송식, 「동양적 사유의 여정- 궁극적인 지향으로서의 존재의 긍정과 초월」, 『자연의 속삭임, 김보현 』, 2010 조선대학교 미술관 특별기획전, 2010. 5. 10-26.
255) 다음에 상론할 아름다움이란 무엇인가에 대한 논의는 김광명, 『예술에 대한 사색』, 학연문화사, 2006, 21쪽, 26쪽, 참고.

역사적으로 보면, "아름다움이란 누구에게나 권하여 취할만한 커다란 칭찬이다. 어느 누구도 그 매력에 감흥되지 않을 정도로 야만적이거나 완고하지 못하다."[256] 우리가 야만적이지도 않고 완고하지도 않다면, 아름다움이 주는 매력에 자연스레 이끌리게 된다는 말이다. 아름다움은 오랫동안 인류가 추구하여 향수해 온 지고의 가치이자 매력이다. 미의 개념 혹은 이념은 인류사의 거의 모든 시대에나 문화에서 찾아볼 수 있다. 인간은 신체, 성격, 행동 가운데 가장 올바른 최상의 것을 아름다운 것으로 기술했거니와, 공자는 우리의 인격이 지닌 내면적 가치로서의 미덕을 강조하며 예술이나 다른 사람의 행위에서 실현되는 사회적인 아름다움을 강조했다. 우리 말에서 사용하는 '아름다움'의 어원을 몇 가지로 나누어 볼 수 있겠는데, 일제강점기의 대표적인 미학, 미술사학자인 고유섭1900-1944에 의하면 '아름'이란 '안다'의 동명사형으로서 미의 이해 및 인식 작용을 말하며, '다움'이란 형용사로서 가치의 의미를 지닌 '격格'이다. 격이란 마땅히 지녀야 할 품위나 지켜야 할 분수를 말한다. 따라서 아름다움은 최상의 앎으로서 생활 감정의 종합적인 이해 작용이요, 인식 작용이다.[257] 이와 같은 해석은 미가 지닌 인식론적인 지평을 잘 지적한 것이다. 미적 인식을 통해서도 자연과 세계. 사물의 본성에 접근할 수 있기 때문이다. 그러나 인간의 지식

256) Michel de Montaigne, "Of Presumption", in *The Complete Essays of Montaigne*: Stanford Univ. Press, 1965, 484쪽.
257) 고유섭,『한국미술문화사 논총』, 통문관, 1966, 51쪽 및 백기수,『미학』, 서울대 출판부, 1979, 141쪽.

이 발달하기 이전의 시대에는 사물에 대한 인식의 문제에 집착하기보다는 인간의 생존이나 생명의 유지가 훨씬 더 시급한 문제였을 것으로 추정하여 '아름'을 모든 열매의 낟알의 뜻을 담은 '아람實'으로 해석해 볼 수도 있을 것이다.[258] 이는 일상적인 삶과의 연관 속에서 미의 개념이 풍요와 생산을 상징하는 데에서 태동한 것으로 보는 입장이다. 다른 한편, 향가 해독과 고시가古詩歌 해석에 힘을 쏟은 양주동1903-1977에 의하면, '아름다움'이란 '나와 같다' 또는 '나 답다'의 고어형인 '아람답'에서 유래했다고 본다.[259] 김보현이 바라보는 사물에서 느끼는 아름다움은 사물의 핵심된 위치로서의 격格이며, 동시에 '아람實'이자 '나 다움'이라고 생각된다. 어떻게 이런 경지에 이를 수 있는가? 이는 아마도 사물과 일상에 대한 깊은 침잠과 관조의 태도에서 가능할 것이며, 그의 삶 자체가 이를 증명해 준다고 하겠다.

'존재하는 모든 것에서 아름다움'을 찾는 김보현의 노력은 1970년대에 집중적으로 행한 그의 드로잉에서 여실히 드러난다. 풀 한 포기나 나무의 줄기, 꽃 이파리, 작업 중인 붓자루의 생김새, 특히 선인장의 세세한 묘사에 이르기까지 사물의 깊은 내면을 들여다보려는 작가의 미적 태도를 잘 엿볼 수 있다. 아무런 배경이나 바탕 없이 그저 사물의 있는 바 그대로의 진수眞髓를 우리에게 보여준다. 1980년대에까지 이어진 이 작업은 종이에 연필이나 색연필로 그린 망고, 브로콜리, 호두, 복숭아, 양배추, 배, 딸기, 고등어, 마늘, 무, 샐러드, 조개, 콩, 고추, 자두, 흰 양파, 붉은 양파, 파, 버섯

258) 백기수, 앞의 책, 141쪽.
259) 양주동, 『고가연구』, 일조각, 1969, 110-111쪽 및 백기수 앞의 책, 142쪽.

등 인데 우리가 일상에서 거의 매일 만나는 사물들이다. 일상적이고 평범한 것에 대한 그의 탁월한 관찰력과 집중력을 살펴볼 수 있다. 이 점은 그가 1937년부터 2년간 공부한 동경 태평양미술학교의 분위기가 많은 영향을 주었던 것으로 보인다.[260]

김보현은 "소품과 대작은 그 세계가 다르다. 소품은 시詩같고 대작은 소설 같다. 모든 예술 작품은 시와 소설이 들어 있지 않으면 좋은 작품이 아니다"라고 말한다. 화폭 속에 시적인 요소와 소설적인 요소가 담겨 있어야 한다는 그의 회화관을 잘 말해준다. 삶의 이야기를 압축해서 표현할 것인지, 풀어서 표현할 것인지의 문제인데, 우리 인체 조직처럼 긴장과 이완, 압축과 팽창은 삶을 유지하는 데 있어 상호 보완적인 기능과 역할을 수행한다. 우리에겐 시적 긴장과 소설적 펼침이 동시에 필요하다. 그는 크로키할 때도 고도의 집중력을 발휘하여 선 하나하나를 세밀히 본다. 현실은 비본질적인 것과 본질적인 것, 비본래적인 것과 본래적인 것이 섞여 있다. 모든 비본질적인 것은 사라지고 보는 사물과 자신 사이에 본질적인 것만 남게 된다. 앞서 언급한 미적인 거리만 있게 된다는 말이다. 표현하고자 하는 대상 외에는 전부 무시당하고 그 자체의 아름다움만 부각된다. 예술은 있는 그대로의 현실을 그리는 것처럼 보일 뿐 기실은 있을법 한, 가능한 세계

260) 당시 일본에 유학한 한국 학생들이 주로 다녔던 대표적인 미술학교가 동경미술학교(고희동, 김관호 등)와 태평양미술학교(구본웅, 남관, 이인성, 김보현 등)인데, 전자는 색조 분위기를 중요시하는 외광파적 아카데미즘을, 후자는 형태와 뎃생을 중요시하는 고전적 아카데미즘을 지향했다.

를 드러낸다. 그리하여 현실과 이상을 연결하고 과거와 현재 및 미래를 이어주는 통로 역할을 한다.

작가가 그리는 작품 세계는 작가 자신이 생활하는 삶의 세계와 유비적類比的인 관계에 놓여 있다. 작품 세계와 생활 세계 사이에 대응하여 존재하는 동등성 또는 동일성이 있다는 말이다. 또한 그가 의도하는 작품은 그가 지향하는 가치와 맞아 떨어질 때에 우리에게 공감을 주며 소통의 폭을 넓힌다. 작가 자신의 삶과 작품이 맺는 관계는 작가가 추구하는 의미에서 서로 만나게 된다. 그렇다면 무엇에다 의미를 부여할 것인가. 세상에는 사소한 것과 일상적인 것, 또는 중요한 것과 중요하지 않은 것, 가치 있는 것과 가치 없는 것, 의미 있는 것과 의미 없는 것들이 서로 대비를 이루기도 하고 섞여 있기도 하며 병존하고 있다. 물론 실재의 삶의 공간에서 이들은 종속관계나 우열의 대비가 아니라 서로의 차이를 인정하며 받아들이는 공존과 공생의 관계를 보여준다.

필자가 보기에, 작품이란 의미를 찾는 작업이다. 의미는 작가의 다양한 해석을 통해 작품에 부여된다. 회화예술을 통해 자신의 존재 이유를 확인하고자 하는 작가의 이러한 작업은 끊임없이 이어져야 할 것이며, 아울러 이러한 노력이 지니는 시대적 의미를 깊이 되새겨야 할 것이다. 왜냐하면 작가 개인의 독특한 양식은 곧 시대 양식에서 진정한 의미와 생명을 얻기 때문이며, 시대로부터 고립되고 단절된 개인이란 있을 수 없기 때문이다. 시대는 과거로부터 현재를 거쳐 미래로 나아간다. 과거는 기억을 통해 현재화되며, 현재는 예상과 예기豫期를 통해 미래에 적극적이고 긍정적인 영향을 끼친 영향사影響史로 작용한다. 이럴 때 어떤 시대에 합당한 장르로

서 "형태의 실현은 끝이 아니라 시작이며, 새로운 형태의 싹을 틔울 씨앗이다".261) 바로 이런 맥락에서 보면 김보현의 시대 흐름에 따른 장르의 변화로서 추상표현주의, 사실주의, 신표현주의는 시기를 달리하여 나타나지만 서로 유기적으로 맞물려 있다고 하겠다.

261) 카터 래트클리프(Carter Ratcliff), 「실비아 올드의 삶과 예술」, 2002년 4월 조선대 미술관 『실비아 올드전』 전시도록.

4. 맺는 말

김보현은 1970년대 초반까지 그렸던 그간의 관념적인 추상표현을 접고 자유로운 여백을 강조하며 드로잉 작업을 시작했다. 특히 이 가운데 비어 있는 여백은 자유로우나 팽팽한 무언無言의 긴장감을 더해 준다. 그 후 정확히는 약 7년여 동안 이 작업에 몰입하였다. 드로잉의 소재는 어떤 목적을 갖고서 특정 대상을 그린 것이 아니라 생활 주변 가까이 있는 소품들을 재미삼아 그리게 되었다. 당시 미국에서는 즉물주의에 바탕을 둔 극사실주의에 대한 관심이 널리 퍼져 있었는데, 이런 분위기와 무관하지 않다고 본다. 또한 이는 다른 사람이 주목하지 않은 데서 아름다움을 찾는 일에 온전히 정신을 집중한 결과이다. 거기에는 보는 사물과 작가와의 거리만

존재할 뿐 그 외의 것은 아무런 영향을 미치지 않았다고 말한다. 특히 드로 잉 자체에 대한 집중으로부터 오는 충만한 에너지를 느끼면서 작업한 것으로 보인다.

드로잉 작업의 끝 무렵에 그 자체에 대한 만족에서 진일보하여 작품의 배경으로 구름을 그려 넣기도 하고 한지韓紙를 붙이는 꼴라주 작업을 보태어 약간의 변화를 주기도 했다. 그 후에는 완전한 사실주의에서 벗어나 기억이나 상상력에 의지하여 자유분방하게 대작을 그리기 시작했다. 기억이나 상상력이 삶의 현실을 떠난 것이 아니라 그가 살아온 삶에 뿌리를 두고 있었음은 두말할 나위 없다. 틈틈이 사실주의적인 표현이 보이기는 하나 자유로운 추상표현이 전체적인 흐름을 주도하고 있었다고 하겠다. 1950년 대로부터 60여 년이 흐른 오늘날에 이르기까지 다루는 대상, 소재와 기법의 면에서 시대별 변화를 보이고는 있으나, 작가의 생각으로는 그저 자연적인 변천이었으며 자신이 의도적으로 바꿔 보려던 것은 아니었다고 말한다. 그저 자신의 일상생활의 반영이요, 그에 대한 자연스런 변화일 뿐이라는 것이다. 의도적인 것은 아니더라도 1960년대 후반 미국에서 일어난 회화와 조각의 새로운 경향으로서의 극사실주의262)는 김보현에게 직·간접으

262) 하이퍼리얼리즘, 슈퍼리얼리즘 · 포토리얼리즘 · 라디칼리얼리즘 · 포토아트라고도 하며, 주로 일상적인 현실을 생생하고 완벽하게 그려내는 것이 특징이다. 극사실주의는 본질적으로 미국적인 리얼리즘으로, 미국적인 즉물주의(即物主義)가 낳은 미술사조이며, 주관을 극도로 배제하는 중립적 입장에서 사진처럼 극명한 화면을 구성하고, 감광제(感光劑)를 캔버스에 발라 직접 프린트하는 경우도 있다.

로 영향을 미쳤을 것으로 생각된다. 정밀한 사실주의에 바탕을 둔 그의 정물화는 시각적인 매력을 지니고 있다. 1970년대 미국에서 새롭게 등장한 사진사실주의포토리얼리즘의 경향과도 관련이 있어 보인다는 말이다. 그러나 그는 카메라의 렌즈라는 기계적 장치를 통하기보다 자신의 눈으로 관찰한 정물을 그렸다. 일렬로 수직 또는 수평으로 나란히 놓거나 기하학적 형태로 배열하여 자연 대상과 형식적 구성 사이에 긴장감을 주기도 한다. 그에게는 정물을 하나의 명상적 대상으로 만들어 다시 새롭게 보게 하는 탁월함이 있다. 자신의 주변에 있는 일상적인 대상에서 아름다움을 발견하여 이를 극사실적인 필치로 화폭에 담는 작업을 70-80년대에 수행했다. 자연 대상을 바라보는 특유한 직관력과 관찰력은 작가 자신에 대한 성찰의 과정이요, 그 결과물이라 하겠다. 배경이 없으며, 맥락도 생략된 채 화면 위에 자리잡은 일상의 대상은 자기성찰적 표현이다. 그리하여 김보현 자신은 의식하지 못했더라도 작가의 내면에 있는 동양적 선禪의 경지를 드러낸다.[263]

　김보현은 과일을 아무런 구체적인 맥락 없이 색과 형태만을 극대화시키는 방식으로 표현해냄으로써 대상 자체가 갖는 미묘한 차이와 힘을 실험했다. 대상의 본질만 남기고 불필요한 요소들을 제거하여 단순함과 간

263) 기혜경, 「고통과 환희의 변주- 김보현의 화업 60년전」, 국립현대미술관(편), 『고통과 환희의 변주: 김보현의 화업 60년』, 결 출판사, 2007, 7쪽 참고. 이 책자의 끝 부분에 김보현의 작품 세계에 대해 작가와 기혜경 학예연구사(국립현대미술관) 사이에 이뤄진 2006년 11월부터 2007년 9월에 걸쳐 총 아홉 번의 대담을 녹취한 내용은 김보현의 작품 세계를 이해하는 데 아주 중요한 자료가 된다.

결함을 추구했다는 점에서 색과 형태의 미니멀한 조형성을 엿볼 수 있다. 릴리 웨이Lilly Wei[264]는 김보현의 삶을 들여다보면서, 그의 삶이 취할 수 있는 방식을 마음 속 깊이 느낀 대로 보여주면서도 그 삶에 존재할 수 있는 위험에 대한 해독제로서 자신의 작품을 제시하고 있다고 피력한다.[265] 예술이란 근본적으로 자아 표현으로서 자기 보상 활동이며, 자기 치유 활동이다. 인간과 예술이 맺고 있는 관계를 근본적으로 인간 소외의 극복이나 인간 구원에서 찾는다고 한다면, 예술이 지니고 있는 치유의 기능은 자연스레 도출된다. 치유는 치료하여 병을 낫게 하는 것이다. 병의 원인은 여러 가지일 것이나 심신의 부조화, 인간과 자연의 갈등, 감정 이입의 차단 또는 단절에서 오는 고립감, 고독감 등이 중요한 이유일 것이다. 부조화의 극복과 더불어 조화로의 회귀야말로 진정한 인간 이해의 산물로서 주어진다.[266] 치유란 예술을 통해 우리에게 아름다움을 일깨워 우리의 심신을 조화로운 경지에 올려놓으며, 한낱 개인으로서가 아니라 인류의 한 구성원으로 삼는 것이다. 이런 맥락에서 보면, 해독제의 역할을 잘 수행하고 있다고 하겠다. 이는 작가 자신의 치유 활동에서 한걸음 더 나아가 인간 존재가 실존적으로 안고 있는 응어리인 고독과 불안에 대한 치유인 것

264) 릴리 웨이(Lilly Wei)는 뉴욕을 기반으로 활동하고 있는 독립 큐레이터이자 비평가로서 Art in America에 글을 기고하고 있으며 ART news(1902년에 창간된 세계에서 가장 오래된 미술지)와 Art Asia Pacific에 편집장으로 재직중이다.

265) 릴리 웨이, 「전시축하의 글」, 국립현대미술관(편), 『고통과 환희의 변주: 김보현의 화업 60년』, 결 출판사, 2007, 33쪽.

266) 김광명, 『인간의 삶과 예술』, 학연문화사, 2010, 165쪽.

이다. 김보현의 작품을 통해 우리는 작가 스스로 어떻게 치유 활동을 해왔는가를 살펴 볼 수 있다. 따라서 한국에서의 근현대사적 질곡의 삶을 뒤로 하고 우리 미술계와 단절된, 반 세기가 넘는 그의 미국에서의 삶과 작업을 반추해 보는 일은 우리 미술사의 맥락과 연관하여 그의 위상을 재인식하고 재평가하는 일이며, 더불어 그의 고유한 작업에 보편적인 계기를 부여하는 일이다.

5장

내적인 것의 외화外化 :
오세영의 삶과 예술 세계

1. 들어가는 말

동서고금을 막론하고, 인류 지성사는 한마디로 지적 호기심의 역사이다. 이 지적 호기심에 예술적 상상력이 더해져 문화예술적 삶의 내용과 질이 보다 다양해지고 풍요로워졌음은 주지의 사실이다. 과학과 예술은 지적 호기심과 상상력에 바탕한 '놀라움'으로부터 출발한다. 작가 오세영1939- 은 자신의 삶을 통해 이러한 지적 호기심과 예술적 상상력이 충만한 궤적을 우리에게 잘 보여준다. 이와 연관하여 이제 70의 중반에 들어선 그의 나이에 반세기를 넘어선 화업을 돌아보며 그의 과거와 현재, 나아가 미래를 조망해 보고자 한다. 2001년에 화업 40여 년을 회고하면서 이미 야심찬 <과거, 현재, 미래>전을 예술의 전당2001년 6월 8일-6월 20일)에서 선보였다. 오세영은 천지를 창조하고 영원한 생명을 부여한 신의 은총과 위대함을 '과

거전'에서, 무희의 현란한 춤의 리듬과 역동성을 빌어 '현재전'에서 그리고 미적 자유와 상상력을 토대로 다가올 '미래전'에서 자신의 특유한 예술세계를 제시하고 있다. 아울러 이와 같은 과거, 현재, 미래라는 시간의 지평 속에서 그의 예술이 어떻게 보편적인 것을 받아들이고 추구하였으며, 작가는 이를 구체적이고 특수한 경험을 통해 어떻게 표현해냈는가를 살펴보려고 한다. 곧 "특수하고 감각적인 것 속에서 이루어지는 보편적인 것의 현현"[267]이 진정한 예술이기 때문이다. 구체적 보편성이야말로 예술이 이루고자 하는 미적 가치이다.

필자가 그를 처음 만난 것은 그가 1979년 도미하여 20여 년간 뉴욕과 필라델피아에서의 작가 생활을 접고 귀국하여 2000년 박영덕 화랑에서 가진 전시였는데, 당시 중앙일보의 부탁을 받고 리뷰를 할 때였다. 오세영의 작품을 통해 작가 나름대로 서구 미술에 대한 주체적인 이해를 토대로 삶의 현실에 대한 깊은 통찰력을 갖추고 있음을 알게 되었다. 또한 필자는 리뷰를 통해 오세영 작품 세계의 과거와 미래를 잇는 통로로서의 현재의 근거를 밝히려고 했다. 중심된 축은 '여기, 지금'이다. 이 작업은 지금도 여전히 유효하며 진행형인 것으로 보인다. 일반적으로 말해 작가에 따라서는 끊임없는 변화를 모색하기도 하고, 때로는 변화를 넘어서 변하지 않는 정체성正體性을 꾸준히 찾기도 한다. 정체성이란 변하지 아니하는 존재의 본

267) V. 회슬레,「예술은 진정 종언을 고했는가」, 김문환/권대중 편역,『예술의 죽음과 부활』, 지식산업사, 2004, 214쪽.

질을 깨닫는 성질, 또는 그 성질을 가진 독립적인 존재를 일컫는다.[268] 이를 테면 작가가 지닌 본모습이나 본마음이다. 문화다원주의 시대에 정체성의 위기, 정체성의 상실 혹은 혼란이 인구에 회자되고 있는 실정이다. 나의 정체성은 '나다움'이며, 나를 진정한 의미의 나라고 말할 수 있는 근거 또는 본성이다.[269] 오세영의 경우는 변화 속에서 정체성을 찾는 쪽이다. 그 스스로 "나는 남들이 하는 일의 전철을 밟고 싶지 않다. 그건 내가 아니다. 나는 내가 하고 싶은 작업을 한다. 나를 가장 잘 표현할 수 있는 일을 한다. 나는 나이다"[270]라고 말한다. '무엇이 나를 나답게 하는가'는 그의 예술 활동에 있어 그치지 않는 화두話頭이다. 이는 아마도 20여 년의 미국 체험이 그로 하여금 깨우쳐 준 소중한 체험일 것이다. 2000여 년의 유럽 예술사를 압축하여 200여 년에 걸쳐 파악하고, 유럽을 넘어서 미국적인 것을 모색하여 세계 미술을 선도한 미국적 체험에 대한 철저한 이해의 결과인 셈이다.

변화와 정체성의 관계는 어느 한 편에 치우쳐서는 안 되거니와, 서로 변증법적 긴장을 유지하면서도 지양止揚의 관계여야 바람직하다. 왜냐하면 이는 정正과 반反을 서로 부정하되, 더 높은 단계에서의 긍정을 통해 새로운 지평인 합合을 찾아야 하기 때문이다. 합合을 찾는 과정은 물론 긴장

268) 정체성은 자기다움을 찾는 긍정적인 것이다. 그럼에도 최근에는 종교간, 문명 간, 지역간 정체성 문제를 폐쇄적이고 배타적인 폭력의 근거로 삼으려는 논의도 있으니 이는 분명히 경계해야 할 대목이다. 김광명, 『인간의 삶과 예술』, 학연문화사, 2010, 31쪽.

269) 김광명, 『예술에 대한 사색』, 학연문화사, 2006, 237쪽.

270) 노윤정, 「나는 나이다-작가 오세영을 만나다」, Art Wide, 문화예술매거진, Vol.32, November 2013, 13쪽.

의 연속이요, 갈등과 모순의 극복이다. 이는 작가 자신의 내적 성찰을 통해 이루어지기도 하고 외부 세계인 사회와의 부단한 관계, 또는 자연 대상을 바라보는 작가 자신의 안목 속에서 끊임없이 단련되기도 한다. 오세영의 경우엔 이 양자가 모두 얽혀 있다고 보여진다. 이는 그가 1988년에 서울의 진화랑 전시에 연작으로 내놓아 전면 회화적 모색을 시도한 <잔상殘像>, 2000년 이후 지속적으로 태극의 괘를 해체하고 재구성하여 심성의 여러 모습을 기호를 빌어 드러낸 <심성의 기호>, 2008년 베이징 올림픽 개최에 맞춰 전체 화면을 적절한 색면으로 나누어 재구성한 <성城>을 주제로 한 전시에서 더욱 분명해진다. 잔상은 삶을 통해 드러난 흔적으로서 과거로부터 현재로 이어지고, 현재에는 우리 내면의 심성이 다양한 기호로 표출되며 평온과 평화로움이 미래에 대한 염원으로 자리한다.

필자가 보기에 예술이란 예술가의 삶과 그의 시대 및 장소가 한데 어우러져 반영된 산물이다. 오세영이 바라보는 예술이란 무엇인가. 그의 이야기를 들어보면 그가 예술을 통해 지향하는 바가 더욱 분명해진다. "예술은 단지 이념의 청사진이 아니며, 철학의 도해 또한 아니다. 예술은 절대적 실존으로부터 부여된 창조성이며 인간이 위대할 수 있는 본성이기 때문에, 인간의 창조력은 절대적 실존인 신이 창조한 모든 존재 가운데 가장 뛰어나고 성스러운 힘이며 예술은 인간이 신과 닮을 수 있는 유일한 방법이다. 창조하는 순간과 그 자리는 신과 일체를 이루는 자리이기도 한다. 그것은 또한 창조주 신의 큰 기쁨이며 인간이 신에게 기쁨을 돌리는 가장 위대한 방법이다. 그것이 바로 예술인 것이다. 그러므로 나는 영원한 실체 불변의 그 존재를 신이라 부르고 예술의 원천을 신에서 비롯된다고 믿는다. 예

술에 있어서 새로운 신본주의를 지향하며, 이를 중세 신본주의와 구분하여 자발적이고 능동적이며 자유로움으로 만나는 이상적 가치인 예술의 궁극적 존재와 그 실현을 통해서만 만날 수 있는 신, 새로운 신본주의를 예견한다. 이제 우리는 영혼과 보이지 않는 세계의 실체를 열렬히 탐구하며 온전한 정신 세계로 돌아가 새롭고 진실된 예술의 세계에 온 정열을 쏟아 네오 아카데미즘을 창출해야 한다. 더 나아가 모든 창조적 예술 활동에 전능한 신의 힘을 받아 새롭게 다시 탄생되어야 한다."[271] 왜 새삼스럽게 중세도 아닌 21세기에 신이 등장하는가? 신과 인간, 자연 만물 혹은 신과 인간, 사회는 인류 발전의 팽팽한 중심축을 담당하여 왔다. 시대에 따라 신은 다른 이름, 즉 이념, 이데아, 일자一者, 초월자, 절대자, 궁극적 실재 등의 다양한 명칭으로 불러왔다. 실존의 문제와 더불어 인간 인식의 한계에 늘 신적인 것이 자리해 왔음은 사실이다. 오세영의 경우에는, 신과 대결하기보다는 신을 받아들이는 겸허함에서 자신의 예술적 근거를 찾고 있는 것으로 보인다. 그에 있어 신적 존재는 종교적 의미를 넘어선 예술의 근원이다.

그는 무엇보다도 창조적 에너지를 강조하며, 창작의 순간에 원초적 행복을 느낀다고 고백한다. 인류의 역사에서 볼 때 대부분의 새로운 과학과 신기술은 논리적인 추론에서 나온 것이 아니고 인간의 상상력을 현실화한 결과물이었다. 오늘의 예술 상황은 지배적 시대 양식이 없으며, 여러 가지 주장과 운동이 병렬적으로 공존하고 있다. 다양한 전위 운동의 전개와 실

271) 박주순, 「끊임없는 인식을 확장하는 화가 오세영」, 『예술세계』, 2000, 1월호, 한국문화예술단체 총연합회, 120쪽.

험적 시도가 행해지며 장르의 혼합 및 해체 현상이 끊임없이 진행되고 있다. 오세영의 창조적 에너지는 그의 가톨릭적 신앙과도 무관하지 않으나, 그는 인간 심성 활동을 잘 살펴보고 그것의 외적 표현으로서 예술에 대한 깊은 사색을 담고 있음 또한 사실이다. 이제 예술과 연관된 사색의 언저리를 살펴보며, 예술적 인식의 근거를 제시해 보기로 한다.

2. 인간과 예술의 관계에 대한 모색[272]

인간은 예술활동을 통해 자신의 창조적 능력을 펼쳐 보인다. 그리하여 예술은 인간을 변화시키고 인간은 또한 예술을 새롭게 바꾼다. 이 둘은 서로 얽혀 있으며 상호적이다. 위대한 예술은 창조적인 에너지의 저장소이다.[273] 우리는 예술이란 궁극적으로 인간에게 무엇인가를 다시 묻게 된다. 예술에 대한 모색을 통해 인간과 예술의 관계를 더듬어보는 일이 필요하다. 일찍이 데카르트Rene Descartes, 1596-1650는 '나는 생각한다. 그러므로 나는

272) 이 부분은 김광명, 『예술에 대한 사색』, 학연문화사, 2006, 6-11쪽 참고.
273) David Mandel, *Changing Art, Changing Man*, New York: Horizon Press, 1967, 154쪽.

존재한다'라고 했거니와 파스칼Blaise Pascal, 1623-1662은 인간을 가리켜, '생각하는 갈대'라 설파했다. 문자 그대로 예술에 대한 사색이란 예술에 대해 깊이 생각한다는 것을 뜻한다. 예술에 대해 무엇을 깊이 생각하는가? 대체로 예술사를 보면, 예술에 대해선 사유한다기보다는 느끼는 일이 선행되어 왔다. 우리는 예술을 우리의 감관기관을 활용하여 보고 만지고 듣고 느끼는 대상으로 여겨왔다는 말이다. 무슨 일을 어떤 것으로 인정하거나 여기는 일을 '생각하다'라고 한다. 그리고 깊이 생각하는 사람을 우리는 사색가思索家라 한다. 사색가란 사색하며 진리의 탐구에 힘쓰는 사람을 일컫는다. 그렇다면 예술을 통한 사색, 예술에 대한 사색의 최종목적은 무엇일까? 그것은 아마도 예술을 통해 얻을 수 있는 참다운 것, 곧 진리가 아닐까 생각해 본다. 우리는 진리에 관한 한 존재론적 진리나 명제론적 진리를 거론할 수 있지만, 무엇보다도 진리란 참된 이치이다. 이치理致란 사물의 정당한 조리이다. 시간과 공간을 떠나 누구나 그러하다고 받아들이고 소망스럽게 여기는 것이다. 사색을 통해 성찰하고 깊이 관조하는 것은 인간 삶의 깊은 내면과 만나는 일이다. 사색은 인식과 깊은 관계를 맺고 있다. 인식하기 위해 사유한다는 말이다. 삶의 내면과 만나는 일은 삶의 내면에 대한 인식을 전제로 한다. 물론 상대주의나 다원주의가 시대의 특성이 되고 있긴 하나 그럼에도 불구하고 의미있는 삶이란 우리 모두가 예외 없이 추구하는 바가 아닐까 생각해 본다.

원래 헤겔 미학 이래로 예술이 지식을 전달하는 것으로 여겨졌던 점은 예술이 맺고 있는 종교 및 철학과의 친족적인 관계 때문이었을 것이다. 예

술이 그저 지식의 한 대상이라기보다는 지식의 원천으로 이해되었다는 말이다.[274] 좁은 의미의 지식이 아니라, 사색을 통해 예술 세계에 접하는 것이다. 예술에 대한 우리의 인식을 사색을 통해 음미해 보는 일이 중요하다. 플라톤Plato, 427-347 B.C.에서 하이데거Martin Heidegger, 1889-1976에 이르기까지 미학의 규범을 마련하고자 했던 위대한 인물들이 안고 있던 문제는 그들이 어떤 실체의 본질이나 근본을 찾는 본질주의자들이었다는 데 있는 것이 아니라 그들이 본질을 잘못 잡았다는 데 있다고 단토Arthur C. Danto, 1924-2013는 본다. 무엇이 예술인가에 대한 본질을 생각하는 두 가지 방법을 단토는 다음과 같이 말한다. 하나는 한 용어에 의해 지시되는 사물들의 부류를 가리키는 방식이고, 다른 하나는 그 용어가 함축하고 있는 속성들의 집합을 가리키는 방식이다.[275] 다만 본질이 있기는 있되 그 내용이 매우 포괄적이어서 열린 개념일 것이다.

실제로 사색은 작가의 작업에 어떤 의미를 던지는가? 순수하며 강렬한 색을 사용했던 후기 인상파의 고갱Paul Gaugin, 1848-1903은 그의 작업에 미친 사색의 중요성을 잘 보여준다. 그는 다시 타히티로 떠나기 전 1885년 3월 15일에 에콜 드 파리 지의 기자 외젠 타르디외와의 인터뷰에서 "여하튼 파란 그림자가 존재하느냐 그렇지 않느냐 하는 건 그리 중요한 문제가 아니다. 내일이라도 어떤 화가가 그림자는 분홍색이다 혹은 자주색이다 하고 주장하더라도 그의 작품이 조화롭고 우리로 하여금 사색을 하게 한다면

274) 아서 단토, 『예술의 종말 이후』, 이성훈, 김광우 역, 미술문화, 2004, 344-345쪽.
275) 아서 단토, 앞의 책, 350쪽.

아무런 문제가 없다"고 말한 바 있다.[276] 여기에서의 사색은 우리에게 현실 인식을 넘어서 무한한 가능성으로의 통로를 열어주는 역할을 한다. 특히 오늘날 가상현실이 현실의 확장으로서 중요한 의의를 갖는다는 점에서 더욱 그러하다. 또한 몽프레에게 보낸 편지에서 고갱은 그의 작품 <우리는 어디서 왔으며, 누구이고, 어디로 가는가>1897, 유화, 141×376cm를 전적으로 상상력에 의존해 그렸다면서 생각이 화산처럼 떠올랐다고 고백한 적이 있다. 이렇듯 상상력은 우리의 태초와 근원에 맞닿아 있다. 고갱은 꿈같은 내면의 영상을 캔버스에 옮겼는데, 이처럼 꿈이 풍경화로 나타났다[277]는 것이다. 상상적 사유야말로 우리 인식의 지평을 확대해 준다. 이는 예술의 존재 근거이기도 하다. 고갱의 이 작품은 예술사상 가장 철학적이고 종교적인 주제를 담고 있는 것으로 보인다.[278] 작품 오른 쪽의 세 여인과 어린아이는 생명의 탄생을 알리는 과거의 상징이고, 중앙에 과일을 따는 젊은이는 인생의 노고와 의미를 이해하려고 노력하는 현재의 모습이다. 그리고 왼쪽의 생각하는 모습의 여인과 귀를 막고 웅크리고 앉아 있는 늙은 여인은 죽음을 기다리는 미래의 우리 자신이다. 과거와 현재, 미래가 파노라마처럼 연결되어 '지금, 여기'의 우리에게 삶의 시간적 의미를 진지하게 묻고

276) 김광우, 『성난 고갱과 슬픈 고흐』 2권, 미술문화, 2005, 969쪽.
277) 김광우, 앞의 책, 1008쪽.
278) 고갱의 이 작품 외에 우리에게 철학적 사유에의 깊이로 안내하는 걸작으로 필자는 김환기의 <어디서 무엇이 되어 다시 만나랴>(1970)와 김보현의 <깨어나기 전>(1995)을 들고 싶다. 예술적 사유를 통해 인간의 근원을 되새기고 있기 때문이다.

있다. 이러한 진지한 물음은 우리로 하여금 생生과 사死의 근본 문제를 넘어 명상과 치유에로 인도한다.

특히 예술의 종언 또는 종말을 논의하는 요즈음, 예술에 대한 사색은 어떤 의미가 있는가? 어떤 점에서 예술의 종말이란 '예술이란 이러이러한 것이다'라는 기존의 전통적인 선언이나 구태의연한 언명과 같은 것들의 종말을 뜻한다. 그것은 이제 예술이 취해야 할 특정한 역사적 방향 같은 것이 더 이상 존재하지 않는다는 사실을 의미하기도 한다. 이는 우리가 완전히 예술적 다원주의 시대에 접어들었다는 것을 말해준다.[279] 지금까지는 적어도 예술 작품이 될 수 있다는 것은 예술의 역사가 입증하였으며, 예술의 본성이 철학적 의식에 충분히 다가갈 수 있었다.『평범한 것의 변용』에서 단토는 예술을 정의하는 두 개의 조건을 확인하고 있다. 첫째, 어떤 것이 예술 작품이기 위해서는 그것은 하나의 의미를 가져야 하며, 둘째, 이때 의미는 어떤 식으로든 물질적으로 작품 속에 구현되어야 한다는 것이다. 그리고 사물이 작품으로 변형되는 것은 해석을 통해서이다. 즉, 사물에 대한 독서가 있어야 한다는 말이다. 이러한 독서를 통해 우리는 작품이 의미하는 바를 분간해낼 수 있다.[280] 독서는 참 뜻을 깨닫는 것이고, 이것이 곧 해석이다.

불확실성과 불연속성, 그리고 해체의 시대에 외관이나 외양, 겉모습에

279) 아서 단토, 앞의 책, 한국어판 서문 10쪽.
280) 아서 단토, 앞의 책, 13-15쪽. 그리고 작품과 해석에 대한 자세한 논의는 김광명, 『삶의 해석과 미학』, 문화사랑, 1996, 제5장 참조.

관한 한 어떠한 것도 예술 작품이 될 수 있는 것처럼 보인다. 하지만 예술이 무엇인지 알아내고자 한다면 외관에 대한 지각 혹은 감각으로부터 한 걸음 더 나아가 사유thought로 전환해야 한다. 사유를 통해 예술의 본성을 밝히려는 노력을 지속적으로 해야 한다는 말이다. 그렇다면 무엇을 위한 사유인가? 헤겔Georg Wilhelm Friedrich Hegel, 1770-1831은 "예술은 우리를 지적 고찰로 초대하는 바, 그것은 예술을 다시 찾기 위해서가 아니라 예술이 무엇인지를 철학적으로 인식하기 위해서"[281]라고 말한다. 앞서 언급한 바와 같이, 사유는 인식에로의 초대이며, 인식은 세계에 대한 앎이요, 근원에 대한 모색이다. 네델란드 구성주의 회화의 거장인 피엣 몬드리안Piet Mondrian, 1872-1944은 1937년에 "진실한 삶처럼 진실한 예술도 단 하나의 길만을 취한다"[282]고 썼다. 진실한 삶과 진실한 예술이 하나의 길에서 만난다는 것은 우리에게 시사하는 바가 크다. 몬드리안은 자신이 예술에서뿐만 아니라 삶에서도 바로 그 길 위에 있다고 생각했으며, 예술에서 그 길을 걷고 있기에 삶에서도 또한 걷고 있다고 생각했다. 또한 그는 다른 예술가들이 만든 예술이 그릇된 길을 걷는다면 그들은 또한 그릇된 삶을 살아가고 있는 것이라고 믿었다. 무엇보다도 예술의 종말은 예술의 참된 철학적 본성을 깨닫게 된다는 데에 있다.[283] 역사를 넘어선 탈역사적 시대에 와서는 철

281) G.W.F.Hegel, *Hegel's Aesthetics; Lectures on Fine Art*, trans. T.M.Knox, Oxford:Claredon Pres, 1975,II)

282) Piet Mondrian, "Essay, 1937", in *Modern Arts Criticism*(Detroit: Gale Research Inc., 1994, 137.

283) 아서 단토, 앞의 책, 85쪽.

학의 길과 예술의 길이 갈라지게 되는데, 이것은 탈역사적 시대의 미술이 그렇듯이 탈역사적 시대의 미술비평 역시 다원주의가 된다는 것을 의미한다.[284] 역사와 탈역사는 모던과 포스트모던의 갈림길이기도 하거니와 이는 결국 지평의 융합이라는 동일한 차원에서 동시에 진행되고 있으며 동전의 양면과 같다고 여겨진다. 그런 까닭에 동전의 양면을 이해하기 위해서라도 우리에게 모던적 포스트모던의 인식이 필요하다.

284) 아서 단토, 앞의 책, 112쪽.

3. 심성心性의 상징적 기호 : 괘卦의 해체와 재구성

오세영의 일관된 주제는 심성의 기호를 통해 기계적인 것과 인간적인 것의 상호 화해를 모색하는 일이며, 자연적인 질서 속에서 인간 심성의 의미를 되새기는 일이다. 그리하여 세계사적인 미술 문화의 도도한 흐름 속에서 우리의 고유한 시각과 미감美感을 확인하는 작업이다. 이러한 작업을 통해 1960년대 중반 이후 오늘에 이르기까지 다양한 매체 실험과 표현 기법을 연구해오고 있는 오세영은 한국 화단의 위상을 한 단계 높인, 국내외로 잘 알려져 있는 작가이다. 그에게 있어 <심성의 기호>는 안과 밖의 연결이며, 관계에 대한 모색이다. 파울 클레Paul Klee, 1879-1940는 회화란 보이지 않는 것을 보이게 한다고 말한다. 우리는 보이는 밖의 세계와 보이지 않는 안의 세계에 살고 있는 이중 시민이다. 눈으로 세계를 바라보되, 정신은 사

물의 본질을 탐구하고 세계의 근원을 밝힌다. [285]

오세영은 <심성의 기호> 연작에서 해체와 상징을 통해 인간 심성의 다양한 의미를 우리로 하여금 되새기게 한다. 그의 <심성의 기호>에 보이는 괘卦와 효爻는 ―와 --, 두 부호로서 <주역>에서 유래한다. 괘와 효의 나열과 집합은 단순한 기호에 지나지 않지만 여기에는 우주와 사물의 질서라는 깊은 뜻이 함축되어 있다. 이를 오세영은 자유자재로 해체하기도 하고 재구성하고 조합하기도 해서 심성의 기호를 나타낸다. 괘와 효의 질서는 우주만물의 생성 근원이며, 절대성과 통일성의 의미를 아울러 담고 있는 개념이다. 무질서의 이면에는 질서가 자리잡고 있다.

왜 심성은 단상적 기호인가? 심성心性이란 타고난 마음씨로서 참되고 변하지 않은 마음의 본체이다. 이는 동물과 구분하여 인간을 인간이게 하는 근원 또는 핵심이다. 심성의 외화外化로서의 예술은 우리의 본성과 맞닿아 있다. 그의 <심성의 기호>는 한마디로 태극기에 나타난 괘卦와 효爻에 대한 관찰로부터 유래한다. 재스퍼 존스Jasper Johns, 1930-에게 성조기는 독특한 의미가 있듯, 우리에게 태극기는 그 상징적 의미가 남다르다. 기호記號는 어떠한 뜻을 나타내기 위하여 쓰이는 개체를 통틀어 이르는 말이다. 기호는 정보 전달이나 사고, 감정, 정신 활동의 기능을 돕는 매체인 바, 좁은 의미로는 문자나 마크 등 의미가 붙여진 도형圖形을 가리키지만, 넓은 의미로는 표현된 것 일체를 포함한다. 기호 그 자체는 조형된 물체에 불과하지

285) 김광명, 『인간의 삶과 예술』, 학연문화사, 2010, 174쪽.

Sign of mentality 178×97, Mexed media, 1994

만, 인간이 이들을 어떤 의미와 연결하여 기호로 성립한다. 자연과학에서는 자연 현상을 인과적으로 기호화하여, 그것을 조작하는 것에 의해 새로운 인식을 한다. 이른바, 과학적 인식이다. 기호는 그것이 나타내는 의미 체계와 일대일로 대응한다는 점에서 상징과 구별된다. 그러나 내면적 심성의 외화로서의 기호는 매우 다양하며 열려있는 가능성 그 자체이다.

세계의 변화에 대한 원리를 기술한 <주역>에서 매 괘(—)는 세 항으로 짜여 있고 매 항마다 괘(—)와 효(--) 두 가지가 있으므로 팔괘가 된다. 두 괘를 서로 포개어 중괘重卦를 만들어 64중괘가 된다. 매 중괘마다 포함된 6개항을 6효라고 한다. 효에서 표현된 '물이 극에 이르면 반드시 되돌아 온다'物極必反라는 의미는 변화의 역동성과 더불어 우주적 질서와 평형을 잘 보여준다. 동중정動中靜의 세계이다. 괘와 효 자체는 단순한 기호에 지나지 않지만 여기에는 다양한 깊은 뜻이 함축되어 있는 데, 이를 오세영은 자유

Sign of mentality 173×97, Mexed media, 1996

자재로 해체하기도 하고 재구성하고 조합하기도 해서 내면적 심성의 세계를 외적 기호로서 나타낸다. 그런데 우리는 기호를 통해 이미지를 읽어내야 한다. 이미지와 삶의 관계는 가상현실과 현실의 관계와 유사하다. 이미지는 지각의 시작이며, 동시에 이는 지각된 상황을 말해준다. 이는 볼 수 있는 의식 내용이다. 이미지의 매개성은 이미지의 자발성과 수용성이라는 이미지의 의식 안에서 평형을 이룬다. 이미지는 의미의 연출이요, 의미는 상황에 따라 다양하게 연출된다. 이미지는 아직 알려져 있지 않은 상황의 성질을 이미 알려져 있는 대상에 나타나게 하는 인식의 한 형식이다.

1955년에 재스퍼 존스가 그린 성조기는 <깃발Flag> 연작으로 1958년 뉴욕의 레오카스텔리 화랑에서의 전시를 갖게 되었는데, 이 전시를 통해 존스는 이미지와 실재의 차이가 무엇인가를 우리로 하여금 묻게 하며, 결국 그가 그린 그와 같은 성조기는 미국인들의 생활과 문화의 상징 기호이자

Sign of mentality 183×107, Mexed media, 1996

오브제로서, 작가의 심성 외에는 어디에도 실재하지 않음을 보여주면서 팝 아트286)의 선구가 되었다. 이와 비슷하게 우리의 국기인 태극기에서 시사점을 얻어 오세영은 태극기의 바탕인 음과 양, 그리고 팔괘八卦를 기본으로 한 그의 야심작 <심성의 기호> 연작 30여 점을 이미 1996년에, 세계 미술의 살아있는 현장이며 중심지인 뉴욕의 소호에서 발표하여 큰 관심을 불러일으킨 바 있다. 태극은 압축된 소우주로서, 다양한 변화와 평형의 의미를 담고 있다.

286) 팝 아트는 대중예술로서 1950년대 후반부터 영국과 미국을 중심으로 일어난 예술의 한 경향이다. 대중사회에서 매스미디어의 이미지를 적극적인 주제로 삼는다. 작가에 따라 성격을 조금씩 달리하나 대체로 통속적, 소비적, 대량생산적, 선정적 성격을 지닌다.

Sign of mentality 152×114, Mexed media, 1998

그에게 있어 태극과 괘는 무엇인가? 태극, 양의兩義, 사상四象, 팔괘八卦
는 우주생성론을 나타내는 태극도의 주된 내용이다. 원이 나타나는 태극
은 우주 만물의 생성 근원이며, 절대성과 통일성의 의미를 아울러 담고 있
는 개념이다. 원안의 모양은 음양 양의를 나타내고, 4괘는 팔괘를 대표하
는 사정괘四正卦를 나타낸다. 태극은 중국에서 온 개념인 듯하지만, 사실은
이미 중국에서보다 300여 년 이른 시기에 신라에서 태극 도형이 발견되고
있다. 특히 신라 미추왕릉 보검의 삼태극三太極 문양이라든가, 곡옥의 문양
에 나타난 태극 형상이 대표적이다. 또한 고구려시대의 벽화에서 신선이
팔괘를 긋는 모습을 보여준다거나 백제의 와당瓦當, 그리고 나아가 고려자
기에서도 많이 나타나는 것을 보면, 이는 우리 고유의 문화 및 사상과도 깊
은 연관을 맺고 있음을 알 수 있다. 태극이 낳은 음과 양은 그 다양한 변화
로 인해 하늘과 땅, 달과 해, 남과 여 등을 이룬다. 이는 얼핏 상극相剋처럼

Sign of mentality 169×167, Mexed media, 1999

보이지만 실은 상생相生의 원리이며, 대립이나 갈등, 모순이 아니라 생명
을 잉태한 조화의 원리이다. 태극을 둘러 싼 네 괘四卦는 하늘, 땅, 물, 불 등
은 우주를 생성하는 근본 요소요, 그 질서를 상징한다. 오세영은 괘를 주어
진 바 그대로 그리지 않고 다양하게 해체하여 화폭 위에 펼쳐 보인다. 여기

서 해체는 파괴가 아니라 의미의 유보요, 차이의 인정이다. 그는 괘에 대한 포스트모던적 접근을 통해 우리로 하여금 다양성과 개방성을 체험하게 한다. 괘의 상징성을 전제로 하되, 그것을 해체하여 기존의 의미를 유보하고 비결정적인 채로 놓아두며 다양한 조합을 꾀한다는 말이다. 이러한 다양한 조합은 가능성의 열린 세계이다. 여기에 미적 상상력에 기반하여 새로움을 추구하는 오세영의 다원적 접근이 엿보인다.

상징은 의미 작용을 하는 기호이다. 의미 작용이란 기호를 통해 표현된 대상과 그것이 담고 있는 의미를 필연적으로 연관짓는 지시 작용이다. 그러나 오세영에게서 이러한 지시 작용은 매우 개방적이고 유연하며 다의적이다. 이는 우리의 심성이 표현할 수 있는 모든 가능성을 다 함축한다. 어찌 보면 1990년 갤러리 현대에서 펼쳐 보인 홀로그래피즘Holographism의 연장선 위에 있다고 하겠다. 실체에 근접한 허상을 완벽하게 그려내는 홀로그래피를 조형적으로 창조한 작업이었다. 홀로그래피는 재현된 일부분으로 삼차원상의 전체를 재구성하는 특성을 지닌다. 이미 시간 속에 지워지고 사라진 부분을 재현해내는 것이다. 이차원적 평면과 삼차원적 공간의 한계를 극복하여 우리에게 완벽한 원래 모습의 정보를 제공한다.

한편으로 오세영은 자신의 이전의 시도인 <잔상殘像> 시리즈에 바탕을 두면서도 질감 위주의 연작을 다시금 시도한 것으로 보인다. 1988년도 서울의 진화랑 전시에서 보여준 <잔상>시리즈에서는 약간은 구상적이고 회화적인 맛을 제공하였다. 거기에서 그는 다양하면서도 부드러운 색감을 많이 사용하였으나 <심성의 기호>연작에서는 기호적으로 단순화되어 있는 포스트모던한 화면을 그려내어 얼마간 경직되고 옵티컬한 내용을 보여

잔상(천지창조) 177×73, Acrylic on canvas, 2007

잔상(축제) 163×133, Acrylic on canvas, 1998

주고 있다. 혼합 매체를 사용하되, 마띠에르 중심의 판화적 특성을 잘 살려내었다. 즉, 요철凹凸의 효과를 잘 드러내고 있다는 말이다. 여기에다 자신의 특유한 양식으로 상감 기법을 가미하였다. 또한 토기에 나타난 빗살 무늬를 그려넣어 한반도 신석기시대의 생활상에 나타난 역사적 깊이를 느끼게 한다. 선, 점선으로 된 짧은 줄을 한쪽 방향으로 그리거나 또는 서로 방향을 엇바꾸어 변화를 주었다. 또한 벽화와 유사한 느낌을 자아내며 부조에 컬러링을 하고, 단순한 평면적 붓터치보다는 나이프와 같은 연장을 동원하여 긁어내고 덧붙이며 그린다. 그는 기본적으로 음양오행설에서 풀어낸 우리의 전통적인 오방색五方色을 사용하되, 황색 톤의 중간색을 강조하며 무채색을 덧붙여 쓴다. 거기에다 현대인의 생활 주변 용품들, 이를테면 뜸 뜨는 일상용품의 일부나 컴퓨터 내부의 칩을 오브제로 사용하여 우리로 하여금 기계시대, 기술공학시대의 삶을 되돌아보게 한다. 이렇게 하면서 오세영은 화폭의 한 쪽에 우리의 돗자리를 오려 붙이고 다른 쪽에 콤파스를 사용해 정확한 원을 그려넣어, 고유한 정서와 미의식에다 서구 문화의 산물로서의 제도製圖적 기교를 잘 조화시켜 엄밀함을 추구한다.

우리 시대를 흔히 포스트모던적이라고 말하나, 실은 해석의 다양성 시대라는 점에서 오히려 해석학적이라고 말하는 편이 더 나을 것이다. 예술은 우리의 삶을 우리의 세계와 통합시키고 화해시킴으로써 풍요롭게 한다. 문화적 미래의 지평에서 보면 포스트모더니즘은 모더니즘의 절정이기도 하다. 예술 작품은 의미의 해석으로부터 벗어날 수 없다. 우리가 어떤 의미있는 것을 경험할 때마다, 그러한 의미있는 경험은 언제나 해석의 한 산물이 된다. 우리는 단지 해석을 통해서 모든 것을 보는 것이 아니라 모든

성 65×50, Acrylic on canvas, 2008

것은 이미 그 자체로 해석에 의해 구성되어 있다. <심성의 기호>에서 보이는 작가의 탈부호화 혹은 탈기호화 작업에서 우리는 예술 작품을 있는 그대로 기술하기보다는 다른 것으로 변형시키고, 해석하여 보는 실험정신을 체험하게 된다. 이미지화된 기호 속에서 심성의 실체를 읽어내는 노력이 필요하다. 이미지는 실체와 연결되어 있기 때문이다. 이미지 없는 실체는 맹목적이고, 실체 없는 이미지는 공허하게 들린다.

작가와 그 작품은 근본적으로 자기 시대의 산물일 수밖에 없다. 왜냐하면 작품은 그 시대를 사는 삶의 산물이요, 반영이기 때문이다. 만약 시대

에 못미친다면 시대 의식의 결여일 것이요, 지나치게 앞서간다면 보는 이의 공감과 호응을 얻지 못할 것이다. 오늘날과 같은 최첨단의 지식과 정보 사회에서 오세영은 끊임없는 실험 작업을 통하여 기계 부품의 일부를 오브제로 활용하기도 하고 다양한 기법을 동원하여 인간으로 하여금 삶의 근원을 되돌아보게 하는 작업을 지속하고 있다. 그는 화폭 위에 시계의 부품 같은 것을 붙여 놓음으로써 기계가 여전히 우리의 생활에 아직도 아주 중요한 영향을 미치는 요인임을 암시한다. 그리하여 기계적인 것을 거부하기보다는 그것과의 화해를 모색하는 작업을 계속한다. 이것은 앞으로도 지속적인 우리의 주제가 될 것으로 생각된다. 작가 오세영의 작업을 통해 세계적인 미술 문화의 보편성 안에서 우리의 고유한 조형 의식이 정당하게 자리매김할 것으로 확신한다. 나아가 현실에 안주하지 아니하고 늘 실험정신에 바탕을 둔 작가 자신의 예술적 도전을 높이 평가하며 그의 예술 세계가 동시대의 예술인들에게 새로운 도약을 보여주는 뜻 깊은 계기가 될 것으로 기대한다.

4. 범자연적 영성 체험 : 그의 판화세계

작가 오세영은 지난 1980년 풀브라이트ₐbₗᵢgₕₜ 장학재단의 지원으로 미국 체류를 시작한 이후, 20여 년간 북미주에서 제작 생활을 왕성하게 이어 오면서 회화 작업과 판화 작업을 동시에 병행해 왔다. 1979년, 세계의 대표적인 국제 판화전의 하나인 제6회 영국 국제 판화비엔날레에 초대되어 옥스퍼드 갤러리 상을 수상한 뒤, 곧 이어 주한 영국문화원에서의 초대전을 가진 바 있다. 이를 계기로 독일과 미국 동부, 유럽 각국에서 순회전을 갖게 되었다. 그 뒤 독일 슈트트가르트 세계 판화 공모전에 출품하여 금상, 필라델피아 판화가 협회전 알렉스파팔 금상 등을 수상하여 판화 예술 분야에서의 그의 독보적인 위치를 확인해 주었다. 국내에선 1981년 문예진흥원에서 모두 37점 연작으로 이루어진 <목판 춘향전>을 전시하여 작

가적 역량과 더불어 깊이 있는 판화의 예술 세계를 드러낸 바 있다. 우리 민족 문학의 고전인 춘향전을 시각 예술에 담아 펼친 작가의 실험정신은 아주 높이 평가할 만하다. 이렇듯 다양한 매체 실험과 표현 기법을 연구해 온 오세영은 목판화의 예술성에 남다른 안목을 지닌 작가라 하겠다.

영국 국제 판화비엔날레에서 옥스퍼드 갤러리 상을 수상한 작품은 <숲 속의 이야기> 연작이다. 왜 하필 숲 속의 이야기인가? 숲 속의 이야기를 풀어서 오세영은 동양적인 자연관과 우주관, 생명관을 현대적 감각으로 유연하게 잘 해석해내고 있다. 그는 무엇보다도 인간 삶의 근원과 내면, 자연에 대한 진지한 통찰을 시도한다. 서양에선 요한 스트라우스 2세 Johann Strauss II, 1825-1899의 왈츠곡인 <비엔나 숲 속의 이야기>Geschichten aus dem Wiener Wald가 우리에게 낯익다. 스트라우스는 도나우강과 숲의 정경을 통해 자연의 아름다움과 고향에 대한 그리움, 그리고 안도감을 절절히 잘 표현하고 있다. 아마도 태초의 생명은 숲 속에서 잉태되었을 것이다. <숲 속의 이야기>는 뿌리와 줄기, 무성한 잎이 삼위일체가 되어 생명의 시작과 발육 및 성장, 그리고 결실의 과정을 이야기의 형식을 빌어 전해주고 있다. 무엇보다도 인간과 자연이 우주 속에서 조화를 이루어 상생相生하는 모습은 범신론적이고 범자연주의적인 특징을 지니고 있다. 특히 범자연주의적 태도는 우리 한국인의 심성에 옛부터 깃들어 있는 정신으로서, 자연에 순응하며 자연을 수용하는 자세이기도 하다. 요즈음처럼 기계 복제와 기술이 지배하는 시대에 손을 통해 창조적 상상력을 일구어내는 끊임없는 그의 장인정신에서 작가의 예술 의지를 엿볼 수 있다. 마띠에르의 특성과 질감을 잘 살려내어 단순한 판화에 그치지 않고 역사적 연륜과 깊이를 느끼

게 한다. 그의 색채 처리는 그 표현 효과의 측면에서 신비로우며 환상적인 분위기를 자아낸다. 단순히 나무에 새겨 찍어내는 목판화가 아니라 그의 손의 흔적과 혼이 배어 있다고 하겠다. 그런 맥락에서 그의 판화 작업 또한 <심성의 기호> 연작과 정신적인 맥을 같이 한다. 기호를 통한 상징성이 매우 강하다는 점에서 그러하다. 그 속에서 의미를 읽어내는 일은 관객의 몫이다.

앞서 언급한 바와 같이, 작가 오세영의 창조적 에너지가 가톨릭적 신앙 체험과 연결되었다고 지적했는데, 이 점은 <최후의 만찬>, <사랑>, <부활을 목격한 세 여인>과 같은 판화 작품에서 두드러진다. 그의 판화 초대전이 <복음의 증언>이라는 주제로 진흥아트홀2003년 5월 26일-6월 2일에서 열린 것도 같은 배경이라 하겠다. 특히 1990년 성탄절 즈음에 그와 가족이 겪은 극한 상황에서의 영성 체험이 그를 마가의 다락방으로 인도하여 <최후의 만찬> 판화 작업을 하게 했다고 고백한다. 성화 판화인 <최후의 만찬>은 뉴욕 몬타크 화랑과 독일 드 트레페 화랑이 공동 주최한 공모전에서 국제 최우수작품으로 선정되어 목판화 1위상을 수상한 바 있다. 성경에 등장하는 예수의 마지막 날에 최후의 만찬 정경을 그린 것으로 다 빈치Leonardo da Vinci, 1452-1519의 걸작과는 또 다른 맛을 지닌 압축과 생략, 강한 선과 대비 효과 등 그에 특유한 판화적 해석이 돋보인다고 하겠다.

숲 속의 이야기 61×101, Wood cut, 1979

최후의 만찬 105×75, Wood cut, 1991

5. 시적 회화 : 시와 회화의 만남

시화詩畵, 시화집詩畵集 또는 시화전詩畵展은 우리에게 친근하고 익숙한 말이다. 우리는 전통적으로 예술을 크게 시간 예술과 공간 예술로 나누어, 시간 예술에는 문학, 음악, 연극 등을, 공간 예술에는 회화, 조각, 건축 등을 포함시켜 왔다. 고대 그리스 시대 이래로 음악, 춤, 시는 상호 미분화된 활동, 즉 코레이아Choreia로서 영감의 측면이 강하며, 이에 반해 회화, 조각은 모방의 측면이 강하다. 독일의 극작가이자 비평가인 레싱Gotthold Ephraim Lessing, 1729-1781은 그의 『라오콘』Laokoon, 1766에서 시와 회화의 한계를 논의하고 있다. 특히 표현상의 특질을 비교하여 문학으로 대표되는 시는 동작을, 조형예술로 대표되는 회화는 형태를 표현한다고 지적했다. 또한 시간상 연속적 또는 계기적인 것은 시 예술이며, 병렬적인 것은 회화 예술에 속한

다고 보았다. 이렇듯 전통적인 엄격한 구분에도 불구하고, 회화적 시나 시적 회화에서처럼 시와 회화는 깊은 연관을 맺고 있다. 특히 오늘날의 이미지시대에 시와 회화의 만남은 자연스럽다. 어떤 이는 시와 회화 간에 심미적 대화를 나누기도 하고, 회화는 말없는 시라거나 시는 말하는 회화라고도 하여 그 친근성을 표시한다. 고대 로마 공화정 말기의 시인 호라티우스Horatius, 65-8 B.C.가 제시한 '시는 회화처럼'ut pictura poesis이란 유명한 문구는 오늘날까지도 시와 회화의 유사성을 잘 대변하는 규범적 경구가 되고 있다. 동양예술론에서도 시서화일체詩書畵一體의 예술 문화적 풍토를 쉽게 찾아 볼 수 있거니와, 북송시대의 소동파1037-1101가 남종화의 대가인 성당盛唐 시대의 왕유699-759의 그림을 보고 "그림 가운데 시가 있고, 시 가운데 그림이 있다畵中有詩詩中有畵"라고 표현한 데서 그 상징적 연관성을 알 수 있다.

황금찬 시인의 시와 오세영 화가의 그림이 만난 시화집『시와 그림의 만남』도서출판 예그린, 2002은 30편의 시에 그림을 덧붙여 이미지화한 것이다. 시인과 화가는 사제지간으로서 스승의 시에 대한 제자의 탁월한 회화적 해석이 돋보인다. 여러 시 가운데 '사랑의 에스프리'라는 시에서는 회화적 대비가 꿈결처럼 펼쳐진다. 낮이면/구름이 되어/너의 창 앞에 떠돌다가/밤이 되면/비가 되어/ 네 잠든 꿈 언덕에/소리없이 내리리라. 낮의 구름과 밤의 비, 의식의 세계와 무의식의 세계가 강한 대비를 이루면서도 잠든 꿈 언덕에서 하나 되어 소리없이 서로 유희하는 모습이 눈에 선하게 펼쳐진다. 또한 시인은 '구름'이라는 시를 이렇게 읊는다. 구름아/네 이름의 의미는/자유롭다는/뜻이다./모든 속박을 떠나면/너도 구름이/되리라./ 화가 오세영은 속박이라는 운명을 캔버스의 중심부에 짙게 칠하고, 빙 둘러 그 주변

을 밝게 처리하여 구름과 자유를 상징하고 있다. 구름과 자유가 속박과 대비되나 구름과 자유는 가볍고 밝아 무겁고 어두운 속박의 굴레를 벗어나게 한다. 시적 상상력이 그대로 회화적 상상력의 연장선 위에서 어우러진 모습이다.

이름이 같은 화가 오세영과 시인 오세영이 함께 한 <현대문명비판 시화전>2006년 3월 1일-7일, 인사아트센터은 시각적 특성이 강한 오세영 시인의 대표시 30편을 오세영 화가가 이미지화하여 회화로 풀어냈다. 두 작가의 전시작품이 시화집『바이러스로 침투하는 봄』랜덤하우스 중앙 펴냄, 2006으로 65편의 시를 담아 출간됐다. 톨스토이Leo Tolstoy, 1828-1910가 자신의 예술론에서 언급한 바와 같이, 예술은 감정의 소통을 위한 매체로서 미적 감정이 감염되어 전염병처럼 번져 나가듯이 봄의 바이러스가 우리의 심성에 스며들어 생명의 푸르름을 더한다. 예를 들어 '원시遠視'라는 시를 보자. 멀리 있는 것은/아름답다./ 무지개나 별이나 벼랑에 피는 꽃이나/멀리 있는 것은/손에 닿을 수 없는 까닭에/아름답다./사랑하는 사람아,/이별을 서러워하지 마라./내 나이의 이별이란/헤어지는 일이 아니라 단지/멀어지는 일일 뿐이다/네가 보낸 마지막의 편지를 읽기 위해서/이제/돋보기가 필요한 나이,/늙는다는 것은/사랑하는 사람을 멀리 보낸다는/ 것이다./머얼리서 바라다 바라다 볼 줄을/안다는 것이다./ 절제된 미적 거리가 돋보이는 맛을 느낄 수 있다. 현대 문명에 대한 비판적 인식을 담은 30편의 시 가운데 전쟁과 테러, 도시화로부터 오는 인간 소외 등 인류가 직면한 현실을 어떻게 극복해야 할 것인가에 대한 시인의 고민과 소망이 회화적 이미지 속에 담겨 있다. 그 외에도 생명의 찬란함, 인생과 우주적 질서, 깨달음 등이 회화적 영상미로 나타나 있다.

오세영 시인은 서구적 사유 방법인 정반합의 변증법이 아닌 동양적 조화 혹은 중용의 정신이야말로 비극으로 얼룩진 우리 시대, 논리가 지배하는 물질문명의 비리를 극복할 수 있다고 말한다. 중용에서의 중中은 희노애락애오욕喜怒哀樂愛惡欲의 칠정七情이 드러나기 이전의 순수한 마음의 상태를 말하며, 마음이 발發하여 모두 절도에 맞는 것을 화和라 한다. 이러한 중화를 이루면 하늘과 땅이 제자리에 있게 되고 만물이 비로소 자라게 된다. 이는 우주 만물이 제 모습대로 운행되어 가는 것을 뜻한다. 화가 오세영은 "시와 그림은 결국 인간의 심성을 표현한다는 데서 다르지 않다"고 말한다. 오세영 화가는 시에 대한 회화적 해석을 통해 인간과 문명의 내면적 탐구를 시도하며, 파스텔 색조를 주로 이용하여 추상 혹은 반추상으로 마치 스크린의 영상처럼 풀어냈다. 화중유시畵中有詩요, 시중유화詩中有畵의 경지가 물 흐르듯 자연스럽게 녹아있다. 화가 오세영은 평소에 시를 즐기고 음미하여 시적 이미지가 그의 회화적 바탕에 깔려 있다. 화가 오세영은 "오세영 시인의 시는 관념적이지 않고 시각적이라 그림으로 표현하기가 쉽다"고 말한다. 두 작가는 서로의 예술 세계에 대해 "완전하게 이해하기는 어렵다"고 고백하면서도 "이렇게 예술이 상호 교류해야 문화가 더욱 발전할 수 있을 것"이라는 기대감을 드러낸다. 장르의 해체와 혼합이 시대의 특징이 되고, 학제간 통섭이 권장되고 있는 터에, 예술 장르 간 상호 교류와 만남이라는 이러한 시도는 매우 바람직하게 여겨진다.

6장

**자연과 현실에 대한
미적 모색**

1. 자연과 현실: 장두건의 조응照應

　작가의 심성과 작품, 그리고 시대적 환경이 맺는 삼면 관계는 서로 밀접한 연관을 지닌다. 이런 연관 속에서 초헌草軒 장두건張斗建, 1918-은 우리나라 근현대사의 격동과 혼란의 시기를 거치면서 스스로의 정체성을 묻고 자신에 특유하면서도 우리가 공감할 수 있는 미의식美意識을 정립한 작가라 하겠다. 지금은 포항시로 편입된 경북 영양군 달전면 초곡리에서 태어난 그는 일본 동경 태평양미술학교를 거쳐 한국전쟁 후 프랑스 파리 아카데미 드 라 그랑 쇼미에르Académie de la Grande Chaumière 및 파리 국립미술학교인 에콜 데 보자르Ecole des Beaux-Arts에서 3년여 수학하였다. 그곳에서 1958년 프랑스 관전官展인 파리 르 살롱le Salon de Paris에 출품하여 유화 부문 특선 및 동상을 수상하면서 차츰 자신의 독자적인 화풍을 이루게 되었으

며, 귀국 후에는 세종대와 성신여대, 동아대 등에서 30여 년간 교수로 재직하면서 후진을 양성함과 동시에 꾸준히 작품 활동을 해 왔다.

그가 화가로서의 길을 굳히게 된 계기는 일본 유학 시절 동경의 고서점에서 우연히 접하게 된 장 프랑수아 밀레Jean-François Millet, 1814-1875의 전기傳記였다고 고백한다. 한 인물이 살아온 일생 동안의 삶의 행적을 적은 기록에서 삶과 예술의 상호 밀접한 연관이 장두건에게 매우 강렬하게 영향을 미쳤을 것이다. 무엇보다도 장두건은 한 평 남짓한 열악한 화실의 분위기에서 밀레의 치열한 삶과 예술정신이 빚어낸 진지함과 열정에 깊은 인상을 받은 것으로 보인다. 여기서 우리는 그로부터 영향을 받은 밀레 예술의 큰 줄기를 간략히 살펴볼 필요가 있다. 밀레는 프랑스 파리 교외에 위치한 바르비종Barbizon을 근거로 새로운 유파를 창립한 작가들 중 한 사람으로, 농부들의 일상과 전원생활의 풍경을 그리며, 사실주의적 자연주의Realistic Naturalism 태도를 취했으며, 특히 농민의 생활 모습을 종교적인 분위기로 심화시켜 소박한 아름다움으로 표현하였다.[287] <이삭 줍는 여인들

287) 1867년 파리 만국박람회(World's Fair)에서 밀레의 작품들 중 <이삭 줍는 여인들>, <만종>, 그리고 <감자를 심는 사람들>이 전시회의 대표적인 작품들로 소개되었다. 밀레와 그의 작품은 반 고흐(Vincent van Gogh, 1853-1890)가 그의 동생 테오(Theo)에게 보낸 편지에서 자주 등장하고 있듯이, 반 고흐의 초기 시절 작품에도 많은 영향을 주었다. 또한 자연을 감싼 미묘한 대기의 뉘앙스나 빛을 받고 변화하는 풍경의 순간을 절묘하게 묘사하는 클로드 모네(Claude Monet, 1840-1926)의 작품들은 밀레의 풍경화에서 많은 영향을 받은 것으로 보이며, 나아가 밀레의 작품들의 구도나 상징적인 요소는 점묘파인 쇠라(Georges Pierre Seurat, 1859-1891)의 작품에도 많은 영향을 끼쳤다고 하겠다.

>1857에서 여인들의 어깨 위를 밝게 비추고 있는 빛, 그들 뒤로 널리 수평선까지 끝없이 펼쳐진 들판, 드넓은 하늘 아래 저물어 가는 노을빛을 받아 황금빛으로 물들인 대자연의 경관은 장두건에게도 자연의 경이로움과 더불어 자연을 바라보는 독특한 시각을 제공했을 것으로 보인다.

그는 프랑스 유학 시절, 뤽상브르 공원을 내려다볼 수 있으며 예술가들이 즐겨 찾던 몽파르나스에 인접한 다사스 거리에 자리한 그의 하숙집 길 건너편 파리 미술학교에서 일년 반 수학하는 동안, 자신의 작업에 특유한 스타일을 정립하게 되었다고 술회한다. 여러 작가들 중에 베르나르 뷔페 Bernard Buffet, 1928-1999의 작업이 색채가 없는 듯하면서도 회화적인 면이 강해 신선한 느낌을 받았다고 그는 말한다. 뷔페는 날카로운 선의 묘사를 통해 현대인의 고독과 불안을 잘 표현하였는데, 이러한 뷔페의 독자적인 새로운 사실적寫實的 화풍에서도 어느 정도 영향을 받은 것으로 보인다. 윤곽이 비교적 철저한 선적 묘사에서 그러하다는 말이다. 그의 화면 구성은 선적線的이면서도 마치 면적面的인 구성처럼 전체가 꼭 차 있으며, 구도에 있어선 높은 곳에서 내려다 보는 동양화의 부감법俯瞰法과 서양화의 원근법이 적절히 조화를 이루고 있다. 위에서 내려다보는 특이한 각도는 사물을 전체적으로 바라보는 시각으로서 그 이후의 작업에서도 꾸준히 이어진다.

80여 년에 가까운 장두건의 화업은 무엇보다도 견고한 선구성과 색의 운용을 포함한 독자적인 구상 세계를 구축한 것으로 보인다. 그의 작업 태도를 보면 예전에 끝냈던 그림도 마음에 들지 않으면 고치고 또 고치는 끊임없는 예술혼을 보여준다. 작업에 임하는 그의 자세와 예술적 안목은 다음에 잘 나타나 있다.

"작품은 작가를 대변하는 언어이다. 나의 상념과 작품상의 구상은 자연과 현실에 그 근원을 둔다. 작품은 자연 현상의 추종이 아닌 나의 감정을 거친 주관적 표현에서 이루어진다. 거기엔 필연적인 기법이 수반된다. 기법이 결여된 화면은 평가될 수 있으나 작가의 감성이 결여된 것은 좋은 작품으로는 평가될 수 없을 것이다. 나의 경우 작품이 되는 과정에서 여러 차례의 어려움을 겪는다. 한번도 순조롭게 이루어진 적이 없다. 엎치락뒤치락 고민과 희열과 실망이 오가다 간신히 작품이 되기도 하고 때로는 지쳐서 버려뒀다 여러 달 또는 여러 해 후에 다시 작업하기도 한다. 나의 작업에 있어 우연이란 있을 수 없다. 석공이 마치 돌을 쪼듯 성실하게 파고든다. 나는 새로이 그리기보다 기존 작품을 마음에 들 때까지 고치는 경우가 많다. 작품 수가 적은 이유가 여기에 있다. 나는 나의 세계를 심도있게 펴나갈 것이며 세파를 의식하지 않을 것이며 나의 작품 세계와 그 가치성을 지키는 것은 오직 나일 뿐이고, 찾는 이 없는 고독의 세계라면 그 또한 숙명으로 받아들인다."

그의 예술관은 기법보다는 미적 감성을 중요시하며, 자연과 현실의 조응照應, 우연을 배제한 필연적 접근, 완성을 향한 끝없는 성실성, 자신을 찾기 위한 고독한 여정旅程으로 압축된다. <산간 조춘의 어느 날>1999은 작가의 표현을 빌리면, '소쿠리처럼 산 속에 자리잡은 골짜기의 마을'을 그린 것으로 어린 시절 고향의 정경과 추억은 그의 화폭에서 평화롭고 한가로이 재구성되어 나타난다. 화폭 안에 견고한 화면 구성과 형상들은 내적 질서를 구축하고 있다.

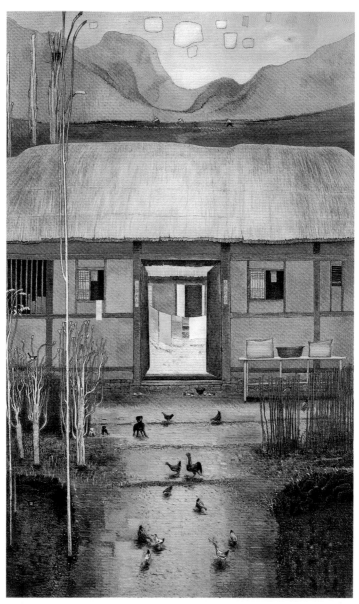

산간 조춘의 어느 날 145.5×97, Oil on canvas, 1999

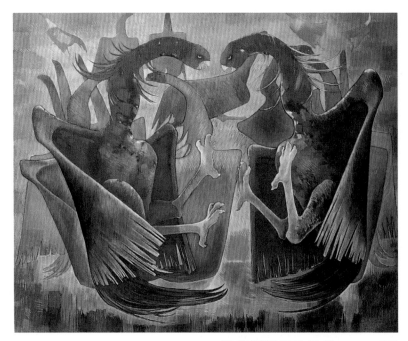

삶生은 즐거워1 116,6×91, Oil on canvas, 1990

<세월 2>1991, <세월 1>1997, <봄을 안고 달리는 처녀들 2>1997, <청춘 2>1998, <청춘 3>1998, <청춘 4>1998의 인물화에서 보이는 여인의 율동적인 자세나 군무群舞는 정중동靜中動의 모습이다. 풍어제나 대동놀이에서 흔히 볼 수 있는 군무는 우리의 공동체 놀이문화의 정수를 표현한 것이다. 선적 구성의 담백함에 강한 색의 대비를 통한 다양한 동적인 구성으로는 <삶은 즐거워 1>1990, <삶은 즐거워 3>1990, <삶은 즐거워 4>1999가 있다. 싸우는 닭의 모습을 형상화한 작품인데, 신화에 등장하는 상징적 조류288)의 웅

288) 현묘한 새라고 불리면서 태양의 상징 노릇을 하던 까마귀, 인도 신화에 등장하

내려다 본 장미 군집群集2 162.2×130, Oil on canvas, 1999

비하는 모습과 투지가 잘 드러나 있다. 목을 길게 세우고 다리에 힘을 모아 상대를 노리는 부리와 눈빛이 형형한데, 삶과 자연을 대하는 작가의 태도와도 관련이 있을 것이다.

　　장미, 채송화, 모란, 코스모스 등을 그린 정물화 가운데 <내려다 본 장미 군집 1>1990, <내려다 본 장미 군집 2>1999는 부감법의 압권이다. 세밀한 묘사와 특이한 시각적 접근을 통한 사물에 대한 탐색은 작가의 완벽한 조

　　는 상상의 새인 가루다, 고대 동북아시아 샤머니즘에서 신의 세계와 인간 세계를 연결하는 태양신의 사자인 삼족오 등을 생각해 볼 수 있다.

항아리와 코스모스2 53×45.5, Oil on canvas, 1992

형미를 보여준다. 또한 <항아리와 장미>1995 이후 연작이나 <항아리와 코스
모스>1990년 이후 연작, <토기와 꽃의 인상>1993 이후 연작은 생명과 무생명의
조화를 통한 정물화의 또 다른 경지를 보여준다. 이 가운데 토기土器는 원
시시대부터 사용하던 흙그릇으로 그 모양이나 무늬에 일상의 숨결이 고스
란히 담겨 있다. 특히 토기의 투박한 표면은 은은한 색조와 질감을 드러내
며, 꽃의 화사함과 절묘한 조화를 이룬다. 그의 꽃들은 화려함과 소박함이
어울려 미묘한 대조를 이루고 있다. 그의 정물화와 풍경화는 사물에 대한
깊이 있는 응시를 바탕으로 구성하였기에 탄탄한 조형미가 돋보인다.

학鶴들의 낙원 256.1×193.9, Oil on canvas, 2002

그의 작품소재는 <식탁 위의 장미>1989, <백자 위에 모란>1980, <장미와 꿈 1>1990, <봄이 오면 B>1992, <초봄>1985, <토기와 코스모스>1995 에서 볼 수 있듯, 산과 강변의 봄날, 투계, 신라 토기, 꽃, 모란, 장미, 여인 등이다. 물성에 대한 관조의 태도가 잘 엿보인다. 나아가 작가의 심상에서 그리는 무릉도원武陵桃源의 이상향을 잘 펼쳐 보이고 있는 <학鶴들의 낙원>2002은 상상의 선계仙界를 형상화한 십장생도의 하나인 학들의 고고한 자태가 생동감 있게 그려져 있다. 이는 작가의 정신세계가 학의 군무를 통해 예술로 형상화된 작품이다. 그의 작품에서는 자연과 현실이 하나로 조화를 이

루어, 자연을 있는 그대로 재현하는 것이 아니라 보고 느낀 것을 작가 나름
대로 상상적으로 조형화한 것이라 하겠다.

　장두건은 1970년대 후반 색상과 장식성을 강조한 뒤로, 대상물을 위에
서 내려다보는 특이한 각도의 설정을 걸쳐 섬세한 필선, 색감, 감각적인 화
풍을 통해 자신만의 독특한 특색과 뚜렷한 예술관을 보여준다. 그의 그림
의 뿌리가 되는 견고한 구상성, 독자적 개성, 다분히 도식적이긴 하나 사

물 형상의 윤곽에 철저하다는 점에서 지극히 선적線的이다. 그의 선묘사 방식은 강약이 없는 밋밋한 철선으로 이어진다. 단조로운 선적 구성, 화사하고 현란한 분위기, 선적 골격으로 형상을 이끌어가며 색면 분할에 의한 점층적인 변조로 리듬감을 조성한다. 그의 작품 일부에서는 평면의 분할과 중첩으로 화면을 조정하면서 입체파적 시도들이 나타나기도 한다. 형태를 축약하며 때로는 변형시키는 그림에서는 감성의 내면적 응집이 고취되고 있다. 세필로서 형태의 윤곽선을 고집하는 기법은 전통적 방식의 유산이다. 특히 인물화에서 근엄해 보이는 형상, 무표정한 철선의 윤곽, 고착된 물체의 고유 색을 크게 벗어나지 않는 배색配色은 그 자신에 고유한 미적 효과를 잘 드러내고 있다.

80여 년에 걸쳐 세태에 휘둘리지 않고 철두철미할 정도로 세심하게 다듬어 온 작품들은 그의 살아 있는 숨결이며 내적 사실주의寫實主義의 세계를 보여준다. <내려다 본 식탁>1958, <식탁 위의 장미>1959 등을 시작으로 하여, <신라 토기와 장미>1968등에서 보듯, 60년대는 토속적인 화풍으로 한국적인 정서를 담아내고 있다. 도기 또는 토기 속에 만발한 꽃들은 사물에 대한 관조와 열정이 녹아 있다. 그는 주로 세필細筆을 이용하여 도기나 토기의 표면에다 은은한 색조와 질감을 입혀 잘 나타내고 있으며, 우리의 생활과 밀접한 관련을 맺고 있는 전통적인 색감이 면에 자유롭게 어울려 조화를 이루고 있다.

미술평론가 이일李逸은 장두건의 사실적 묘사에서 사실을 넘어선 내면적 세계를 읽어낸다. 사실적 재현의 세계가 아닌, 독특한 사실주의 화풍의 회화 세계는 내면 세계를 드러내는 사실적 묘법描法의 화풍을 독자적인 양

식으로 정립시킨 것이다. 우리에게 친숙한 현실 속의 대상이라 하더라도 이를 비현실적인 세계로 변모하여 신비로운 여운을 자아낸다. 대상 세계를 바라보는 작가의 시각에 내적 성찰의 뚜렷한 섬광이 보인다. 이는 사실을 근거로 하되, 사실을 넘어서는 것이다. 그의 작품 속에 그려진 산과 들녘, 바다, 하늘과 구름은 우리를 자연의 순리에 따르도록 이끌며, 관조와 명상의 경지에로 인도한다. 삶의 기쁨과 평화에 대한 충만감은 그의 작품에서뿐만 아니라 일상의 자태에서도 엿볼 수 있다.

다른 한편, 미술평론가 유준상은 장두건의 회화 세계에서 미적인 소박함을 읽어낸다.[289] 소박함을 지니기 위해서는 자연적 본성을 지녀야 하는바, 이는 적절한 지적으로 생각된다. 이 때 소박함이란 인위적인 것이 아닌 자연 그대로의 생태적인 것을 두고 말한다. 모든 생명체가 자연 속에서, 자연과 더불어 살아가는 모양이나 상태란 원래 소박한 것이다. 이를테면 <해변의 농가>1990 연작에서 드러난 소박함은 작가 자신의 것이지만, 동시에 우리 한국인이 지향하는 바이기도 하다. 한국인의 미의식을 이루는 바탕은 범자연주의적이며, 무기교의 기교요, 무계획의 계획인 까닭이다.[290]

우리는 자연에 대한 인식의 전환, 새로운 태도가 절실히 필요한 시대에 살고 있다. 자연과 맞서는 삶이 아니라 자연에 가까이 다가서는 삶이 요구

289) 독일 고전주의 문학에서도 자연적 본성을 지닌 경우를 소박(素朴)문학으로, 자연적 본성을 상실한 경우를 감상(感傷)문학으로 본다.
290) 서구 자연주의를 자연과학에 근거한 자연분석주의라고 한다면, 동양의 자연주의는 자연친화적인 자연순응주의이며 자연조화주의라 하겠다.

된다. 자연에 대한 외경이 그의 삶의 밑바탕에 깔려 있어 산과 들, 강과 바다, 구름을 그릴 때에도 그의 이런 심상이 그대로 반영되어 있다. 요즈음 작가의 근황은 소품으로 소일하며 삶과 자연 그리고 예술을 관조하고 있는 모습을 보여준다. 그리하여 평온하고 고적하며 맑고 아름다운 노경老境의 미美를 우리에게 일깨워 준다고 하겠다.

2. 자기 정체성에 대한 탐구로서의 민화적 전통에 대한 현대적 해석 : 김용철의 작품세계

작품에는 대체로 작가의 삶과 시대상황, 작가가 추구하는 미적 가치가 총체적으로 투영된다. 작가 김용철에 있어 그들이 어떻게 투영되고 반영되어 있는지를 살펴보기로 한다. 그는 1970년 GROUP-X 창립전 이후 여러 차례의 그룹전, 1977년 이후 다수의 개인전 및 초대전을 가지면서 독특한 자신의 작품세계를 펼치고 있다. 1970년부터 1980년 초까지 주로 사진 매체를 곁들인 회화 작업을 시도했으며, 이 시기의 전반에는 자화상, 도시 풍경 등을 소재로 순수 시각적 발상에서 사진과 회화적 방법의 접목을 시도했다. 1977년 후반 이후의 작품은 당시 정치·사회 상황에 대한 비판적인 주제를 담고 있다. 이 작업들은 텔레비전 화면 바탕에 인화된 사진을 덧

포토 · 페인팅—텔레비전 79 '이것은 종이입니다' 95×116.5, Silkscreen, mixture of oil and screen ink on photogragh, 1979

붙이고 도로 표지판의 문구, 이를테면 횡단보도나 경적 금지, 통행 방향을 제시한 <포토 · 페인팅 - 텔레비전, '이것은 종이입니다'>란 명제의 연작을 1984년까지 일관되게 발표하였다. 이는 작가 나름의 시대상황에 대한 예술적 해석이요, 현실에 대처하는 발언인 셈이다. 이 작업은 흑백사진 위에 오일과 스크린 잉크를 혼합하여, 신문을 보는 작가의 이미지를 칼라 인쇄된 브라운관 화면 위에 실크스크린한 것이다. 그 위에 '이것은 단지 종이일 뿐이다'라는 내용의 영문 메시지 문구와 물감의 드리핑 또는 페인팅된 흔

이것은 종이입니다 47.5×57.5, Oil and silkscreen on Photograph, 1977

적들을 남겨 당시의 시대 상황을 사진, 실크스크린, 회화의 복합 매체적 방법으로 풍자하여 표현한 것이다. 이는 마치 꿈과 환상, 무의식의 세계를 추구한 초현실주의자 르네 마그리뜨René Magritte, 1898-1967의 작품 <Ceci n'est pas une pipe>이것은 파이프가 아니다, 1929에서의 이미지의 배반을 연상시킨다. 이미지의 배반을 통해 원래 전달하고자 하는 메시지를 강조한 것이다.

김용철은 작품의 동기와 주제를 시대상황을 알리는 정보 매체에서 찾으며 <이것은 종이입니다> 또는 <포토·페인팅-텔레비전, '이것은 종이입

니다'>를 통해 시대정신에 대한 비판적 대응을 담고 있다. 당시의 작업 일기에서 그는 "시대상황은 현대미술을 하는 우리에게 여러 측면에서 영향을 주는 동기 요인이 된다. 70년대 이후 우리 세대가 걸어온 서울의 상황은 사회적, 정치적, 문화적인 면에서 상식 밖의 독특한 양상을 연출하였으며 그것이 80년대에 들어서 상당한 변모를 보여주고 있다. 자유를 삶의 본질이라 여기며 사고하고 행위하길 바라던 우리에게는 도대체 모든 것이 갈등의 상태였다. 우리 현대미술의 무기력한 획일성은 더욱 우울한 것이었다"고 술회한다. 이런 상황에 대한 대처 방안으로 등장한 것이 '정보의 세계'에 대한 관심이니, "열려진 국제문화와 산업화에 따른 다양한 정보와 문명의 보급은 생활 의식에 빠른 변모와 새로운 체험"이라는 작가의 인식이다. 정보의 세계를 비판적으로 형상화하여 당시 시대상황에 대한 작가의 비판적 태도를 보여준다.

앞서 언급한 <이것은 종이입니다>에서 신문이 담고 있는 정보나 메시지를 부정하고 백지화하며, 이어서 <포토·페인팅 - 텔레비전, '이것은 종이입니다'>연작들은 백지화에 의한 종래의 사진 작업들을 포토테크닉에 의해 텔레비전 속에 삽입해 넣는다. 텔레비전 화면 위에 신문 조각을 덧붙여 페인팅하고, 사람과 꽃과 비워진 패러그래프 라인, 그리고 드리핑의 색료가 채용된다. 1984년부터 시작되는 작업에 즈음하여 그는 "허우적거리는 시대에 진정 유익한 것은 부정적 태도와 좌절과 비판보다는 앞날을 긍정하는 희망적인 의식에로의 가치 변화였다. 인간이 서로 사랑하며 그들의 삶이 더욱 풍성하게 되길 바라고 있다. '희망과 평화의 메시지'를 던져 주고 싶은" 마음을 피력하고 있다. 평론가 김복영의 언급대로 1984년

파란 하트 116×200, Oil, metallic pigment on canvas, 1984

을 기점으로 하여 이전이 현실에 대한 부정적이고 비판적인 시각이 지배
적이었다면, 그 이후는 긍정적이고 낙관적인 태도를 보인 시기라고 할 수
있다. 이를테면 작품들에다 사랑의 상징인 '하트'의 형태를 광범위하게 등
장시킴으로써 변모를 꾀한 것이다. <엘로우 하트>, <블루 하트>는 인간
이 근원적으로 추구하는 가치로서의 행복의 상징성을 아주 잘 드러내고
있다. 그는 하트 모양을 노랑, 빨강, 파랑의 원색과 흰색으로 강조하되 화
면을 반짝이는 안료인 메탈 피그먼트, 펄 색소 등을 사용하여 강렬하고
밝게 처리하였다.

1984년의 개인전의 평문에서 평론가 이일은 김용철의 작품에 나타난
온갖 형상을 통해 주된 관심이 탈 메시지적 이미지를 담고 있는 것으로 본
바 있으며, 동시에 회화에 대한 보다 자유로운 시각을 지니고 또한 그림을

보는 신선하고도 새로운 읽기를 엿보게 한다고 말한다. 그런데 <블루 하트
>Blue Heart, 1984는 이미지 속에 메시지를 이미 드러내고 있다. '블루'란 희망
과 소망을, 그리고 하트 주변의 구름의 형상들은 자유로움을 상징적으로
암시하고 있기 때문이다. 1984년 개인전 이후 작가는 사랑의 상징인 하트
의 형태를 그려 그림이란 인간에게 행복을 주는 역할을 해야 한다고 지속
적으로 강조했다. 이때의 작품들은 앞서 살펴본대로, 현실의 삶에 대한 긍
정적이고 낙관적인 태도가 담긴 작품들로 노랑, 빨강, 파랑의 원색과 반짝
이는 펄 색소 그리고 금속 염료를 사용하여 강렬한 화면을 보여주었다. 이
러한 작업은 전통 민속 신앙의 도상과 부호 그리고 여러 매체를 조합하여
단일 화면을 두 개 이상의 복수 화면으로 구성하였고, 여기에 긍정적이고
낙관적인 현실을 담아 '희망과 평화의 메시지'를 전달하고자 하였다.291)

　　김용철은 아마도 우리의 정체성 문제를 해명하고자 옛 그림의 주제를
현대적 방법을 통해 모색한 것으로 보인다. 말하자면, 전통에 대한 창신創
新의 의미를 담고 있다.292) 전통적 도상들, 즉 모란과 매화 그리고 한 쌍의
새가 있는 <춘월화조도>1993-1994가 대표적이며, 여러 작품을 통해 십장생
의 상징물들, 소나무, 장승, 문자도, 설악산, 북한산, 수탉과 작가의 고향인
강화도의 자연 환경 등을 강렬한 색채의 대비와 주술적 상징으로 표현하
였다. <With You>연작은 이전의 하트 모습에 산, 장승, 솟대, 목단, 가면 등

291) 1990년 10월의 전시 작품의 평을 통해 평론가 김복영은 '희망과 평화의 메시지'
　　를 읽고 있다.
292) 김광명, 『인간의 삶과 예술』, 학연문화사, 2010, 257쪽.

춘월화조도 120×200, acrlyic, metallic pigment on canvas, 1993~1994

우리의 전통 민속신앙의 도상들을 조합하고, 'yes', 'be happy'와 같은 부호들, 비둘기, 달과 해를 더하여 페인팅, 꼴라쥬, 실크스크린, 반짝이는 금속안료를 폭넓게 원용한다. 나아가 하나의 화면을 여러 개의 화면들로 분절하여 각기 다른 주제들을 연결하여 조형상 변화를 꾀하고 있다. 희망과 평화의 메시지를 전달하는 <With You>는 색채의 광휘를 보여 주며, 화면 전체를 충만케 한다.

김용철의 작품에서 전통 이미지를 발견하고 그 심화를 보고 있는 평론가 서성록은 특별히 어떤 흥겨움을 느끼게 된다고 평한다. 우리 민족은 전통적으로 신명난 흥을 생활 속에 구현하며 살아왔다. 흥의 출처는 토속적인 이미지가 어우러진 정감에 있다. 그가 택한 우리 정서에 맞는 소재는 두루미, 학, 소나무, 모란, 매화, 당귀, 금강초 등 야생 동식물과 북한산, 설악

엄마꽃-umma 60.6×72, Acrylic, metallic pigment on canvas, 2009

산, 강화도 등 우리의 정서가 스며들어 있는 자연 경관이다. 이는 한국적 회화의 전형을 찾으려는 작가 자신의 탐색으로 보인다. 이러한 방향은 77년부터 시도된 '포토 페인팅'이나 84년경부터 드러나기 시작한 '하트' 시리즈로부터의 변모라 할 수 있으며, 이는 다시 말하면, 사회적 메시지로부터 한국적 미의식으로의 자연스런 전환이라 하겠다.

그는 산행이나 여행 등 현장 경험에서 얻은 소재들을 편집하고 재구성한다. 누구나 공유할 수 있는 소재이기에 그의 작품은 친근하게 다가온다. 하트 모양이나 모란, 장승, 탈, 해와 달, 구름, 산, 까치 등이 이야기를 이끌어 간다. 그의 색채감은 매우 강렬하고 울긋불긋하여 시각적 효과를 최대

한 노린다. 발광 안료나 금색, 은색 안료 따위를 곳곳에 사용하여 색채의 현란함을 더해주는 것이다. 이렇듯 화사한 색감, 반짝이는 광택, 두툼한 필선, 힘 있는 윤곽은 아마도 자신의 삶에서 얻어지는 희열과 환희를 그대로 강렬하게 표출한 것이라 여겨진다.

1997년 5월 이브갤러리에서의 전시는 우리 문화의 전통적인 여러 요소를 현대적 기법으로 되살리려는 시도를 여실히 보여준다. 여기에 목조 사찰의 단청이나 문살의 여러 문양, 남근석, 장승의 이미지가 취합된다. 거친 윤곽선과 반짝거리는 금속 안료, 원색적 표현이 사용되며 여러 전통 이미지들은 부분적으로 전체 화면에 분할되어 있다. 분할되어 있으나 전체적인 조화를 이루어 동적인 느낌을 자아낸다. 이렇듯 전통 소재의 활용이나 채색, 화면구성 등은 나름대로 의미 있는 시도라 생각된다. 아울러 이는 작가 자신의 정체성을 찾기 위한 일련의 노력일 것이다.

평론가 이선영은 김용철의 작품을 관통하는 키워드를 행복으로 읽으며, 이를 키치적 소재와 방법에 연관시켜 상술한 바 있다.[293] 그의 그림은 무엇보다 관객과의 소통이 쉽고, 화려한 색과 즐거움을 찾아볼 수 있다. 그림 표면에 가득한 여러 형태와 문양이 대중들의 욕구에 맞닿아 있다. 그의 모란꽃은 부귀와 평안을 추구하는 전통적 상징성을 담고 있으며, 동시에 현대적 장식성도 엿보게 한다. 모란꽃과 함께 그려진 수탉은 벽사辟邪의 의미를 더불어 지니고 있다. 거듭 말하거니와 김용철의 주된 소재는 민화나

293) 이선영, 「행복의 예술 - 김용철」, 한국 미술 평론가협회 엮음, 『21세기 한국의 작가 21인』, 서울: 도서출판 재원, 2000.

민속 예술, 그리고 현장 체험에 근거하고 있다. 즉, 주변의 자연 경관이나 일상생활에서 얻은 미적 감각이다. 그런 까닭에 그의 작품은 민속적이요 민화적이며 대중적 소통력이 강하다.

근작에 이르러서도 김용철의 작품은 기복 신앙을 잘 반영하고 있는 전통 민화의 원형에 충실히 다가가는 측면이 강하다. 따라서 서민들의 일상생활 양식과 관습을 그대로 반영한 민화가 지니는 특징이 그 묘사와 색채 감에서 드러난다. 그는 현세적 기복에 대한 주술적 상징의 도상을 현란하고 강렬한 색채와 대비시킨다. 민화적 도상이 차용되는 한편 금속 안료의 사용과 형광 발색의 색채가 더해지고 있다. <하트가 있는 모란도>2007, <모란이 활짝 핀 날 - 안녕하세요>2007, <모란도>2008에 새겨진 글귀들은 전통 문자도나 책가도에서 보이는 것보다 더 상투적이고 통속적인 느낌을 자아낸다. 그의 화조도나 모란도에 나오는 새나 수탉은 일상생활에서 소망하는 조화와 화해의 상징이다. 즉, 현세의 행복에 대한 메시지를 강렬한 색채와 투박하고 거침없는 선에 담아 시각적으로 구현한 것이다.[294]

김용철의 작업은 전통의 단순한 재현이 아니라 민화의 도상을 차용하되 금속성 안료나 형광 발색의 색채를 이용하여 현대적 기법 및 감각과 정서에 맞게 재구성한 것이다. 이는 자신의 정체성의 근거와 기원을 전통에 두고 있으면서도 현대적 기법과 감각을 되살려, 닫힌 정체성이 아니라 열려 있으며 소통가능한 정체성을 추구한 결과라 하겠다. 이렇듯 형식과 내

294) 유경희, "김용철의 꿈- 행복한 부적", 2001년 4월, 가람화랑 개인전 평문에서.

용, 소재와 기법, 면 분할과 조합의 변화를 통해 전통 민화가 지니는 의미
를 현대적으로 재해석한 김용철의 작업은 그의 미적 상상력과 자유로운
작가정신에서 비롯된 것으로 보인다. 이런 시도는 전통 속에서 자신을 찾
고자 하는 다른 작가들에게도 시사하는 바가 크다. 계속 진행 중인 작가의
시도는 그만의 고유한 예술적 브랜드 가치가 되고 있다.

3. 다차원의 시공간 해석: 명이식의 사진예술

우리는 작품을 통해 작가를, 또한 작가를 통해 작품을 본다. 특히 사진 작가는 사진을 통해 자연과 세상에 말을 걸고 과거에 한때 있었던 것을 기억에 저장하고, 지금도 있으며 앞으로도 있을 수 있는 것과 연관하여 이해를 시도한다. 딜타이W.Dilthey, 1833-1911에 따르면 예술이란 삶의 체험에 대한 표현이며 이를 이해하는 일련의 과정이다. 그에 있어 예술은 삶의 표현을 이해할 수 있는 기관器官이다. 일찍이 칸트 비판철학의 계승자인 근대 독일 철학자 피히테Johann Gottlieb Fichte, 1762-1814는 '어떤 철학을 택할 것인가는 어떤 사람인가에 달려 있다' 라고 설파했다.[295] 필자는 이 말이 그대로 예술에

295) 페터 슬로터다이크, 『철학적 기질 혹은 열정 - 플라톤에서 푸코까지』, 김광명 역, 세창미디어, 2012,15쪽.

도 적용된다고 본다. 즉 어떤 예술을 택할 것인가는 어떤 사람인가에 달려 있다는 말이다. 특히 명이식의 사진예술에서는 그의 조용하면서도 진지하며 관조적인 삶의 태도와 성품이 고스란히 작품에 잘 스며들어 있다. 흔히 사진은 작가의 시선이 한 방향으로 멈추어, 있는 그대로의 세상모습을 잘 드러낸다고 한다. 그런데 '있는 그대로'이긴 하나 작가의 관점과 해석에 따라 의미가 달라진다. 아서 단토가 말하듯, 작품과 사물의 구별은 작가의 해석에 따른 의미 부여의 결과이기 때문이다. 이제 결정적인 순간, 찰나를 포착한 그의 관점과 해석이 어떠한지 살펴보기로 한다.

명이식은 학부에서 매체공학을 전공하고 대학원에서 사진학을 전공하여 재료나 물질, 소재에 대한 깊은 안목을 갖고서 사진학을 위한 기초를 잘 다진 작가라 여겨진다. 1996년의 사진작가협회 96회원전을 시작으로 2011년 예술의 전당 갤러리 7에서의 개인전에 이르기까지 사진 매체를 통한 다양한 소재의 전달 가능성에 대해 끊임없이 천착해오는 중이다. 그는 특히 도시 공간의 건축물이 만들어내는 수직과 수평의 만남에 주목하며 건물 자체가 지니고 있는 예술성을 표현하고자 한다. 이 때 표현의 주체는 작가이지만, 건축물 자체가 안고 있는 표현성은 무궁무진하다. 표현하는 주체와 건물이 품고 있는 표현성 사이에 팽팽한 긴장 관계가 발생한다. 이러한 긴장 관계 속에서 평형과 균형을 위한 적절한 표현성을 찾고자 작가는 건축물의 미적 형상에 말을 걸지만, 사실은 건축물이 작가에게 말을 걸어오는 것이다. 청자는 작가요, 화자는 건축물인 셈이다.

그는 분당, 여의도, 구로동, 서초동, 종로, 소공동, 인천 송도, 논현동, 대치동, 양재동, 상암동, 파주 등에 위치한 여러 건물들의 조형미를 다양한

양재 100×80, 2008

각도에서 관찰하고 있다. 이 가운데 몇몇 건축물을 비롯하여 강남역 부근 삼성타운의 투명한 건물 외벽에 반사된 도심의 정경은 매우 회화적이다. 질서정연한 유리벽에 비친 풍경은 무질서와 혼돈의 모습 그대로이기도 하다. 여러 건물들의 외양이 적절히 포개지기도 하고, 다양한 색상의 음영이 혼합되어 마치 캔버스 위에서 자유분방한 붓질의 질감이 잘 살아나 있는 듯하다. 그 자체로 보면, 이는 비대상적非對象的이고 비非재현적인 순수한 감각 내지 지각을 표현한 절대적 구성주의를 보여주는 듯하기도 하고, 엄격한 기하학적 추상표현의 모습을 여실히 보여주기도 한다.

그가 노리는 것은 단지 도시 공간의 건축물이 연출해낸 수직과 수평의 그리드가 중첩되는 교집합이 아니라 그 위에 펼쳐진 자연의 질서나 순환이 남긴 흔적에 대한 세심한 관찰이다. 그렇다면, 여기서 우리는 어떤 자연의 질서나 순환을 보는가? 특히 24절기 가운데 하지夏至나 동지冬至 때의 태양과의 거리 등에 따른 빛의 강도나 방향의 다름, 그로 인해 빚어진 음영은 동일한 건물이라 하더라도 건물의 외벽에 전혀 다른 새로운 모습을 자아낸다. 그리고 그가 찾고자 하는 결정적인 미적 순간을 포착하기 위해 계절이 바뀌길 기다리고, 해가 바뀔 기다린다. 그의 얼굴에 배인 인고忍苦의 시간은 마치 인상파가 시도한 빛의 순간포착에 따른 자연 경관의 동적인 변화 모습과도 같다. 순간을 통해 영원을 바라보는 구도자의 모습과도 같다. 실경 탐색을 통해 진경의 이념을 찾은 겸재 정선1676-1759의 회화 세계나 폴 세잔Paul Cézanne, 1839-1906의 생트 빅트와르의 산에 대한 묘사는 이에 대한 비슷한 예라 하겠다.

종로 100×80, 2007

상암 76×100, 2007

상암 148×180, 2008

사진예술적 접근을 통한 그의 공간 해석은 메타공간적이라 하겠다.[296] 이를테면 공간에 대한 겹공간이요, 곱공간인 것이다. 하나의 공간에 여러 개의 다른 공간이 엇갈리게 포개지기도 하거니와 때로는 선으로, 때로는 면으로 연출된다. 비어 있는 공간에 다른 공간이 채워지기도 하고, 또는 채

296) 메타공간은 공간에 대한 다층적 해석이다. 위상수학에서 논의하는 컴팩트 공간과 컴팩트 공간의 곱공간은 컴팩트 공간이다. 컴팩트 공간과 파라컴팩트 공간의 곱공 간은 파라컴팩트 공간이다. 컴팩트 공간과 메조컴팩트 공간의 곱공간은 메조컴팩 트 공간이다. 컴팩트 공간과 메타컴팩트 공간의 곱공간은 메타컴팩트 공간이다. 공 간이 이처럼 다층적으로, 다중적으로 전개되어 우리의 시각장을 무한히 전개한다.

화문 180×148, 2006

워진 공간이 다시 비어 있는 모습으로 바뀐다. 유有에서 무無로, 다시금 무無에서 유有로 자유자재로 전환된다. 무생명인듯한 기하학적 공간이 화면구도의 맨 아래에 놓인 푸른 나뭇잎과 대비를 이루어 살아있는 유기적 공간이 된다. 나뭇잎은 대지에 뿌리를 내리고 있는 생명 현상의 근거를 암시하고, 이는 우리로 하여금 생명과 무생명을 연결해 주는 띠 역할을 수행한다.

흔히 21세기를 꿈과 상상력의 시대라 말한다. 그의 작품을 통해 우리는

어떤 상상력에 접할 수 있는가? 공간 위에 구름이 흘러가고 빛이 지나가면서 시간이 겹쳐지고, 다양한 공간이 함께 연출되는 그야말로 다차원의 시공간이다. 철학적으로 말하면, 시간은 내감이요, 공간은 외감이다. 내적 시간이 채워진 내용이 곧 외적 공간이다. 우리는 시간과 공간을 떠나서는 아무것도 지각할 수 없으며, 생명 또한 유지할 수 없다. 시공간은 우리에게 근원적이다. 시공간에 대한 이론은 뉴턴의 절대적 시공간론에서 아인슈타

인의 상대적 시공간론으로 이어져, 오늘날은 다차원적 시공간론이 지배하고 있다. 이런 상황에서 명이식의 작품이 던져주는 의미는 깊이 새겨볼 만하다. 그의 사진 작품에 나타난 도시의 건축 공간은 특정 공간 안에 머무르거나 아니면 공간을 벗어나 있는 것이 아니라 공간을 달리 해석하여 우리에게 공간적 상상력을 부여한다.

건축 공간이란 일반적으로 개인적 사용을 위한 사적 주제로부터 건축물의 공공성으로, 그리고 공동체적 공간으로 나아간다. 그의 공간 해석이 빚어낸 상상력으로의 여행은 도시적 건조함을 촉촉하게 적셔주는 공공재公共財의 역할을 한다. 공공재the public goods란 공공의 선the public goodness이다. 공공재로서의 예술은 즉 공공선인 셈이다. 또한 그에 있어 상상력은 더 나은 실재를 고안해내고 착상해내는 힘이다. 상상력은 그가 표현하고자 하는 다양한 장소성이 지닌 살아있는 영혼을 만나게 한다. 그의 사진 예술은 21세기의 도시 공간에 새로운 지각을 보여준다. 이는 아마도 머지 않아 도시 공간의 건축 조형에 대한 보편적 지각의 실마리를 제공할 것으로 보인다. 이 보편적 지각은 사진예술을 통해 '찰나의 미학'을 표현한 앙리 카르티에-브레송Henri Cartier-Bresson, 1908-2004의 타계 소식을 듣고 당시 프랑스 대통령인 자크 시라크Jacques Chirac, 1932-가 추모 성명을 내고, 그를 가리켜 "범우주적인 불멸의 시각으로 우리로 하여금 인간과 문명의 변화를 영원히 기억하게 만들었다"[297]고 경의를 표한 대목을 떠오르게 한다.

297) 『월간 사진』, Vol.533, June, 2012. 96쪽.

4. 자연 생명의 순환 : 배문희의 나뭇잎 이미지

자연 생명의 순환은 자연의 이치이다. 배문희가 극사실적으로 묘사하고 있는 나뭇잎의 결에 앉은 미세한 물방울이 담고 있는 메시지는 무엇인가. 나뭇잎 그림의 바탕은 나무이기도 하고 때로는 위성에서 내려다 본 거대한 지구전체 표면의 일부 같아 보이기도 하다. 나뭇잎은 작가가 자연에 말을 건네는 방법으로 택한 상징적 소재라고 여겨진다. 즉 나뭇잎은 작가와 자연 세계를 이어주는 통로요, 매개의 역할을 한다. 배문희에 있어 예술이란 무엇인가. 해답을 찾기 위한 궁극적인 모색이 그의 작품 세계를 이룬다. 팝적 감수성이 뛰어난 현대미술가인 제프 쿤스Jeff Koons, 1955-는 "예술이란 세속적인 것을 초월해 인류의 문명과 공동체의 계몽에 기여하는 것을 뜻한다"고 말한다. 실제로 쿤스의 작품에 이러한 예술론이 스며들어 있는

가의 문제는 또 다른 해석을 요하는 일이지만, 작품을 통해 작가가 지향하는 바는 매우 거시적이다. 이어서 그는 작품을 통해 낙관주의와 영적 성숙을 얻길 기대하며, 타자와의 소통을 위해 다양한 상징과 메타포를 즐겨 사용하고 있다. 필자는 배문희의 작품을 접하면서 작가의 거시적인 자연의 순환론과 더불어 작가가 일상의 삶과 자연 속에서 관찰하며 표현하는 미시적 안목에 주목하고자 한다. 작가에 특유한 미시적 관찰은 곧 거시적 자연 순환으로 이어지기 때문이다.

사물에 대한 예리한 관찰과 묘사가 극사실적인 화면을 지배하고 있거니와 배경은 추상회화적 평면을 연출하여 질서와 조화를 꾀하고 있다. 배문희는 작업 초기부터 자연의 이미지를 사실주의적으로 접근하여 수채화로 풀어낸다. 그 맛은 담백하고 소박하다. 초기 작업은 자연의 모습을 사실적으로 그려냈지만, 점차 생명과 존재에 대한 본질적 관심으로 확장되어 여기에 심상心象의 이미지가 더해졌다. 나뭇잎 하나하나의 생태나 무늬까지 공들여 묘사하는 데는 탁월한 기교와 숙련된 테크닉이 필요하다. 있는 그대로의 나뭇잎의 리얼리티를 잘 드러내고 있다. 이는 무엇보다 작가가 지각하고 있는 사물의 사물성에 대한 천착穿鑿에서 비롯된다고 하겠다. 사물의 사물성은 작품의 작품성을 이루는 근간이 된다. 사물성에 작가의 의식이 스며들어 있기 때문이다. 평론가 김종근이 지적하듯, 배문희의 작품에서의 사실성과 추상성은 동일한 화면에서 강한 대비를 이루며 다양한 자연 현상을 바라보는 작가의 내적 시선을 잘 엿볼 수 있게 한다.

여기서 몇몇 극사실적 묘사를 하거나 사실적 묘사를 하는 작가들과 배문희를 비교해 볼 필요가 있다. 캐나다를 대표하는 여류화가인 에밀리

카Emily Carr, 1871-1945는 나무들과의 소통을 꾀하고 영적 교감을 나누며 일체감을 느꼈으며 이를 강렬하고 다양한 색으로 사실적으로 표현하였다. 20세기 미국을 대표하는 화가로서 대중적 인기와 영예를 누린 앤드루 와이어즈Andrew Wyeth, 1917-2009는 시골의 서민적 일상을 사실주의 풍으로 그리면서 동시에 인물이 속한 현실 세계를 그렸다. 나아가 영국 리얼리즘의 대가인 루시앙 프로이드Lucian Freud, 1922-는 어떤 가식이나 장식 없이 인물의 사실적인 모습을 솔직하게 그렸다. 이들의 세밀한 묘사력을 배문희와 비교해 볼 수도 있겠으나, 배문희의 경우엔 자연 세계를 순환론적 관점에서 바라보고, 자연 생명 현상의 대표적인 상징성을 나뭇잎에서 찾고 있다는 점에서 이들과 다르다. 그의 이런 관점을 주요 작품들을 통해 살펴보기로 한다.

<물빛>2010은 자연 사물을 바라보는 작가의 태도를 극명하게 보여준다. 나뭇잎 위의 거미줄에 맺혀있는 아침 이슬이나 빗방울이 작가에게는 단순한 이슬이 아니라 생명의 근원이자 새로운 삶의 모습으로 다가온다. 나뭇잎과 거미줄, 그리고 거기에 얽힌 물방울의 유기적 연결에서 아름다움과 경이로운 자연의 생명력을 엿볼 수 있다. 또한 <아름다운 여행 1>2010은 나무 이미지를 통해 자연에 내재된 생명과 역동성을 시각화한 것이다. 기법을 보면, 사실적으로 표현한 나뭇잎의 배경으로 나무가 지닌 원래의 색을 배재하고 겹겹이 색을 쌓아 중첩하였다. 수채물감이나 아크릴물감이 지닌 물성을 이용하여 자연스러운 선과 색이 살아나도록 물감을 떨어뜨리고 뿌려, 화면 안에서 안료가 서로 섞이게 한다. 머금은 물의 정도에 따라 수용성인 물감은 얼룩이 지거나 번지며 뒤엉킨다. 캔버스나 종이 위에 흘

물빛 130.3×162.2, Watercolor on paper, 2010

리고 뿌린 밑그림이 마르기 전에 덧칠하여 색채의 혼합 효과를 드러낸다. 우연에 기대면서도 가장 자연스런 연출을 도모한 것이라 하겠다. <향기로운 기억>2010에서 보여주는 메시지는 심상에 각인된 향기로운 기억인 바, 이는 흘러간 시간에 대한 추억이 아니라 현재 모색 중에 있는 진행형이다. 작가는 나뭇잎과 거미줄에 맺힌 이슬 방울을 세밀히 관찰한 후 확대하여 화면 가득 채움으로써 추상적 표현을 공존시킨다. 나뭇잎의 결과 무늬를 그려 넣고 나뭇잎에 맺힌 물방울을 영롱한 보석처럼 아름답게 표현함으로

써 싱싱한 자연의 생명력을 일깨워준다. 기억 속에서 자연과 혼연일체가 됨으로써 향기로운 느낌을 자아내는 것이다.

<기억의 숲 1>2010은 자연으로부터 태어난 인간이 다시 자연으로 돌아가는 여정을 기억의 숲이라는 메타포를 통해 잘 드러내고 있다. 떨어지는 낙엽은 생명을 잃어버린 게 아니라 또 다른 새로운 생명의 잉태를 준비하는 것이다. 이는 사물의 사물성, 대상의 대상성이 숙명적으로 안고 있는 순환과 회귀의 정서를 환기시켜준다. 또한 <기억 속으로 1>2010은 현재의 시점에서 먼 과거를 회상하는, 또는 먼 미래를 예상하는 이중 시점의 구도로서, 나무는 아래에서 위를 올려다보고 있다. 작가의 예술 의지에 따르면, 작품 속의 나무는 낮과 밤의 두 가지 색으로 그려져 음영陰影을 달리하고 있다. 나무를 단지 생명이 있는 일상속의 사물에 그치지 않고, 신비로운 대상임을 깨달아 나무껍질의 생태적 무늬까지 꼼꼼히 그렸는데, 이는 생명이 순환하는 흔적으로 보인다. 노란 색으로 상징된 낮의 나무가 중앙에 있고, 위쪽에 주황색 낙엽을, 아래쪽에 형태가 변형된 낙엽이 있으며, 푸른 색조를 띤 밤의 나무는 아래쪽에 싱싱한 초록색 잎을 배치하였다. 생생한 초록색 잎새와 주황색으로 바뀌어 시들어가는 잎사귀의 강한 대비를 통해 생명 순환의 모습을 보여준다. 플라타너스 나무는 생성과 소멸의 원리를 온몸으로 보여주고 있다. 플라타너스 잎사귀에서 자연의 역동적인 변화무쌍함의 순환을 보게 되고, 여기서 우리는 인간 삶의 모습을 관조하게 된다.

배문희의 작품에서는 소소한 나뭇잎 하나, 흔히 볼 수 있는 거미줄 하나도 우주의 원리와 자연의 생명력이 연결되어 있음을 보여준다. 작가는 싱싱한 푸른 잎보다 말라서 떨어지는 낙엽에 더욱 강한 애착과 생명력을

아름다운 여행 162.2×65.5, Acrylic on canvas, 2010

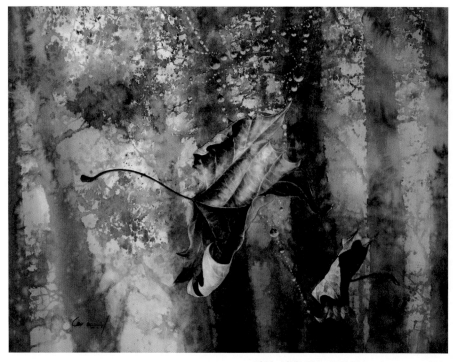

비오는 날엔1 90.9×72.7, Watercolor on paper,2011

느낀다. 자연 이미지의 생명력 표현은 단순하고 절제되어 있는 화면과 더불어 동양의 자연친화적 정신을 반영하고 있으며 사실적으로 표현한 이미지를 결합하여 특유의 조형성을 보여준다. 이리하여 자연의 순환과 생명에 관한 심상의 이미지를 잘 표현하고 있다. 인간과 자연은 근원적으로 하나의 구성 원리 안에 있다. 자연의 특정 소재들은 작가 자신의 시각을 통해 작품 안에서 상징화되고, 단순한 이미지의 재현이 아닌 새로운 의미를 지닌 창조물로 전환된다. 화면에 표현된 자연 이미지는 본질적 속성인 생명력을 갖고 자연과 인간의 유기적인 관계를 매개하는 역할을 한다. 이미지

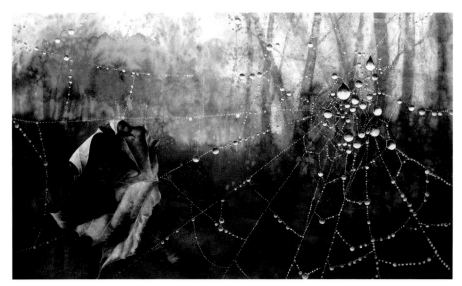

비오는 날엔2 72×116.8, Watercolor on paper, 2011

로서의 나뭇잎과 거미줄은 자연의 순환적 원리 속에 함께 있다.

　　배문희는 순환의 과정 속에 있는 수많은 생명들 중에서 나무에 매달린 나뭇잎을 통해 순환적 자연의 생명력으로 표현한다. 자연 에너지를 상징적으로 나타내는 나뭇잎과 거미줄의 사실적 표현을 통해 자연과 인간의 관계를 표현한다. 아크릴 물감의 물성을 이용한 기법을 통해 우연에 의해 만들어지는 선과 색, 얼룩 등은 그 나름의 자율성을 지닌다. 자연 이미지의 상징과 색채의 자율성은 동양의 순환적 자연관과 맞물려 있다. 자연 안에서 모든 생명체는 생성과 소멸을 반복하는 유기체적 존재이다. 이러한 순환적 자연관은 매우 일상적인 체험이면서 동시에 경이로움이다. 작가가 플라타너스 잎의 생태적 무늬까지 꼼꼼히 그린 것은 단순한 재현이 아니라 직관적 삶의 투영이다. 작품에서 쓰인 파란 색의 이미지는 작가가 고백

하듯, 드높은 행복의 이상향이며 우리에게 편안함을 주는 마음의 안식처이기도 하다. 수용성 안료가 지닌 우연적이고 자율적인 물성의 변화가 번지기와 흘리기의 자연스러운 기법으로 리듬감을 살려 주고, 나무나 풀 혹은 물결의 미세한 움직임 같은 조형적 아름다움을 연출한다.

배문희가 지향하는 예술 세계는 자연 생명력의 순환을 보여줌으로써 인간 삶을 관조하게 한다는 데 있다. 시간은 인간의 삶 뿐 아니라 사물과 자연에 개입하여 필연적으로 흔적을 남긴다. 작가는 나뭇잎과 거미줄을 자연 이미지의 상징적 소재로 삼아 사실적 묘사를 통해 표현하고, 단순하고 간결한 구성으로 세련된 미감美感을 자아낸다. 그런데 나뭇잎이라는 소재가 어떠한 형태로든 깊은 의미와 내용을 담으려면, 작가 자신의 고유한 양식을 정립하고 자신만의 조형 언어로 소통해야 할 것이다. 그리하여 나뭇잎에 어떤 특유한 의미가 부여될 때에 생명 순환의 메시지가 작가의 언어로 전달될 것이다. 이러한 의미 부여 작업은 작가적 안목과 삶을 토대로 하고 또한 시대 환경과도 밀접하게 연관된다. 메시지는 닫힌 것이 아니라 시대를 향해 늘 열려 있고, 우리와 늘 대화하기 때문이다.

책을 맺으며 : 무엇으로 사는가 – 일상의 삶과 예술

　사람이 산다는 것 자체가 우선 중요하고 그 다음 무엇으로 사는가, 그리고 어떻게 사는가를 묻게 된다. 나아가 사람은 누구나 오래 살기를 소망하고 또한 잘 살기를 원한다. 그러나 어떤 삶이 가장 바람직하다고 아무도 그 내용을 명확하게 객관적으로 밝힐 수도 없다. 그렇지만 웬만한 수준의 의식주를 해결한 요즈음, 삶의 양적 팽창보다는 삶의 질적 안정이 더욱 중요하다. 삶의 질은 인간에 대한 깊은 이해와 공감 위에서 가능하다. 무엇으로 이해하며 공감할 것인가. 여기서 다시 묻는 물음이 예술이란 무엇인가이다.[298] 예술에 대한 정의가 가능한가의 문제는 여전히 불확실하다. 예술

298) Arthur C. Danto, *What art is*, Yale University Press, 2013, ⅹⅱ.

이란 열린 개념이다. 하지만 닫힌 개념으로서 명확히 정의되기를 기대해 본다. 문화의 정수精髓로서 예술을 향수享受하며 감상하고 즐기며 사는 일은 삶의 질적인 수준을 가늠하는 지표 가운데 으뜸이기 때문이다.

예술은 예술가와 불가분의 관계에 놓인다. 예술가가 하는 작업의 결과물이 예술로 드러나기 때문이다. 그렇다면 누가 예술가인가. 오늘날 누구나 예술가일 수 있으나, 역설적으로 아무도 진정한 예술가일 수 없는 상황이 되고 있다. 달리 말하면 무엇이든 예술일 수 있으나, 그 어느 것도 예술일 수 없다는 말이다. 전위예술이라는 이름 아래 소변기가 마르셀 뒤샹 Marcel Duchamp, 1887-1968에 의해 <샘>1917으로 전환되어 등장한 후 거의 백여 년이 지나고 있다. 그렇지만 아무런 맥락 없이 빈 캔이나 우유병, 길가에 놓인 빈 상자를 누가 예술이라고 하겠는가. 어떤 맥락 안에서 일상의 사물은 하나의 의미를 얻게 되고 예술의 지위를 부여받는다. 아무튼 예술, 비예술, 반예술의 경계가 무너지고 있는 형국이다. 가치의 혼돈, 정체성의 상실, 다양성의 혼재, 해체적 상황이 이를 잘 대변해주고 있다.

오늘날 예술의 일반적인 경향 가운데 하나는 일상생활과 예술의 경계가 무너지고 자유로이 서로의 경계를 넘나든다는 사실이다. 이러한 경계의 넘나듦은 기능이나 형식, 기법과 재료, 주제의 면에서도 그러하지만 특히 정서의 교감이라는 면에서 더욱 그러하다. 무엇보다 예술의 근거가 되는 것은 일상의 삶 속에 있다는 사실에 주목해야 한다. 어떤 대상에 대한 미적 관심이나 미적 가치는 일상생활의 한 가운데에 늘 친숙하게 나타나고 있으며, 예술은 일상적 삶의 간과할 수 없는 중요한 부분이 되고 있다. 필자가 최근에 학생들과 함께 읽으며 생각을 나눈 것 가운데『예술에 대한

일상의 책『The Daily Book of Art, 2009이 있다. 일년 삼백육십오일 내내 우리에게 영감을 주고 즐거움을 주는 예술의 소재들을 찾아내 감상하며 매일매일 일상의 삶을 되새겨보는 내용이다.[299] 예술의 소재들은 박물관이나 미술관 등 특별한 공간에도 있지만 자연의 경관이나 우리의 삶 어디에나 스며들어 있다. 그것은 우리의 미적 감성을 일깨워 주고 아름다움의 의미를 곰곰이 생각하게 하며, 서로를 소통하게 하고 공감하게 한다. 이러한 소통과 공감은 개별적인 우리를 넘어서 공동체 안의 우리 모습을 비춰 준다. 미적 판단의 근거를 공통감에서 밝힌 칸트의 논의는 시사하는 바가 크다.

예술의 토대가 되는 예술적 상상력은 시공간적인 제한을 넘어 우리의 삶을 풍요롭게 펼쳐 준다. 21세기는 지식과 정보의 시대를 거쳐 꿈과 상상력의 시대를 지향하고 있다. 생활 주변을 둘러보면, 그 전에는 불가능했던 것이 이제는 가능성으로 전환된 예를 너무나 많이 볼 수 있다. 예술적 상상력과 과학적 상상력은 서로 만난다. 미지의 세계인 달을 동경하고 노래한 이태백701-762의 시가 현실이 되어 아폴로 11호의 달 탐사1969로 귀결된 지

299) 미국 보스턴 칼리지 사진학과 교수인 칼 바덴(Karl Baden, 1952-)은 1987년 2월 23일 시작하여 자신의 모습을 매일 사진기록으로 남기고 있다. 아침에 일어나 같은 카메라, 불빛, 앵글 아래에서 한 장의 셀프카메라를 남겨 시간의 영상을 담아 기록한 것이다. 이에 앞서 프랑스 태생의 폴란드 작가인 로만 오팔카(Roman Opalka, 1931-2011)는 1965년부터 죽을 때까지 검은색 바탕의 캔버스에 0부터 숫자를 적으며 읊조리는 말을 녹음하고 무한대를 향해 나아갔다. 캔버스를 다 채우고 나면 다음 캔버스로 옮겨 명도를 낮춰 숫자를 기입한다. 매일 작업이 끝난 후, 자신의 모습을 사진에 담는다. 시간이 흐름에 따라 캔버스는 검은색에서 흰색으로, 삶에서 죽음으로 향해 간다. 매일의 일상에 대한 작가의 존재론적 접근을 엿볼 수 있다.

도 어느덧 반 세기 가까이 흘렀다. 그 후에도 얼마나 많은 불가능이 가능으로 바뀌었는가. 예술은 현실의 세계라기보다는 가능의 세계다.[300] 물론 무엇을 꿈꾸며 어떻게 상상할 것인가는 우리 모두의 자유이다. 자유는 외부의 강제 없이 스스로 이끌어가는 것이다. 자유는 타인의 간섭을 벗어나 스스로 결정하는 것이며, 자신의 삶을 스스로 다스리는 것이다. 역사적으로 보면, 미신이나 정치적 강제로부터 인간이 계몽되어 우리가 누리게 된 해방은 자유가 있었기에 가능했다. 특히 미적 자유는 예술을 풍요롭게 하는 원천이다.

　작가가 그리는 작품 세계는 작가 자신이 생활하는 삶의 세계와 유비적 類比的인 관계에 놓여 있다. 또한 그가 의도하는 작품은 그가 지향하는 가치와 맞아 떨어질 때에 우리에게 공감을 주며 소통의 폭을 넓힌다. 작가 자신의 삶과 작품이 맺는 관계는 작가가 추구하는 의미에서 서로 만나게 된다. 그렇다면 무엇에다 의미를 부여할 것인가. 세상에는 사소한 것과 일상적인 것, 또는 중요한 것과 중요하지 않은 것, 가치 있는 것과 가치 없는 것, 의미 있는 것과 의미 없는 것, 보이는 것과 보이지 않는 것들이 서로 대비를 이루기도 하고 때로는 섞여 있기도 하며 혼란스럽게 공존하고 있다. 물론 실재의 삶의 공간에서는 이 모든 것이 애매함 속에서 공존하고 있다. 필자의 생각에 작품이란 의미를 찾는 작업이다. 의미는 작가의 다양한 해석을 통해 부여된다. 예술을 통해 자신의 존재 이유를 확인하고자 하는 작가

300) 예술을 뜻하는 독일어 Kunst가 '할 수 있다'는 동사 können에서 파생된 것은 시사하는 바가 크다.

의 작업은 끊임없이 이어져야 할 것이며, 아울러 이러한 노력이 지니는 세계사적 의미를 깊이 되새겨야 할 것이다. 왜냐하면 작가 개인의 독특한 양식은 곧 시대 양식이나 세계 양식에서 진정한 의미와 생명을 얻기 때문이며, 역사와 사회로부터 고립되고 단절된 개인이란 있을 수 없기 때문이다.

일전에 어느 저널에 실린 개념 미술가와의 인터뷰에서 어떤 예술가로 남고 싶은가라는 질문에 대해 "이 시대, 이 세대에 충실하면서도 자기 일을 하겠다"는 답을 들은 적이 있다. 시대나 세대에 방관하지 않으면서도 거기에 휘둘리지 않고 자신의 예술적 정체성을 찾겠다는 고백으로 들린다. 시대상과 정체성의 팽팽한 긴장 관계를 엿볼 수 있다. 작가 자신의 일과 시대는 서로 어떤 연관이 있는가. 예술의 긴 역사가 말해주듯이, 무릇 예술은 시대를 반영하는 거울이기도 하지만, 시대를 앞서 가는 지혜를 보여주기도 한다. 우리는 예술에서 무엇을 추구하며, 그로부터 어떤 의미를 얻는가? 19세기 후반 초월과 초인의 철학자인 니체Friedrich Nietzsche, 1844-1900 는 차라투스트라의 입을 빌어 '대지에 충실하라'고 외쳤다.[301] 대지는 존재의 근원으로서 자연이요, 우주이며, 우리 자신이 돌아갈 곳이기도 하다. 자연과의 상생 및 조화는 이 시대의 화두이다. 예술에 대한 미적 모색을 통해 상생과 조화의 가능성을 찾아야 할 것이다.

301) Friedrich Nietzsche, *Also sprach Zarathustra*, Vorrede, Friedrich Nietzsche Werke Bd.2. Darmstadt: Wissenschaftliche Buchgesellschaft, 1982, 280쪽.

| 참고문헌

고유섭, 『한국미술문화사 논총』, 통문관, 1966.

김광명, 『삶의 해석과 미학』, 서울 : 문화사랑, 1996.

김광명, 『칸트 미학의 이해』, 철학과 현실, 2004.

김광명, 『예술에 대한 사색』, 학연문화사, 2006.

김광명, 『인간에 대한 이해, 예술에 대한 이해』, 학연문화사, 2008.

김광명, 『인간의 삶과 예술』, 서울: 학연문화사, 2010.

김광명, 『칸트 판단력비판 읽기』, 세창미디어, 2012.

김광우, 『성난 고갱과 슬픈 고흐』 2권, 미술문화, 2005.

김복기, 「디아스포라 반세기의 삶과 예술」, 김복기 외, 『Po Kim-아르카디아로의 염
　　　원』, 에이엠아트, 2010.

김영나, 「생과 사, 그리고 사랑의 서사시」, 국립현대미술관(편), 『고통과 환희의 변
　　　주: 김보현의 화업 60년』, 결 출판사, 2007.

기혜경, 「고통과 환희의 변주- 김보현의 화업 60년전」, 국립현대미술관(편), 『고통
　　　과 환희의 변주 : 김보현의 화업 60년』, 결 출판사, 2007.

낭시, 장-뤽, 『무위無爲의 공동체』, 박준상 역, 인간세상, 2010.

노윤정, 「나는 나이다-작가 오세영을 만나다」, Art Wide, 문화예술매거진, Vol.32,
　　　November 2013.

다카시나 슈지, 『미의 사색가들』, 김영순 역, 서울:학고재, 2005.

단토, 아서, 『예술의 종말 이후』, 이성훈, 김광우 역, 미술문화, 2004.

래트클리프, 카터, 「실비아 올드의 삶과 예술」, 2002년 4월 조선대 미술관 『실비아

올드전』전시도록.

런던, 바바라, 「지상의 낙원」, 예술의 전당(편), 『1995 원로작가 초대 - 감보현 전』 서울:크리기획, 1995.

레이더, M.& B. 제섭, 『예술과 인간가치』, 김광명 옮김, 까치출판사, 2001(이론과 실천, 1987).

리오타르, 장 - 프랑소와, 『칸트의 숭고미에 대해』, 김광명 역, 현대미학사, 2000.

리이글, 알로이즈, 『예술미학론 - 예술의 미완성』, 김정항 역, 문명사, 1976.

모건, 로버트 C., 「선禪정물화」, 『김보현 작품전집-사실주의 시대』, 조선대학교 미술관, 2011.

박정기, 「김보현의 사실주의 회화세계」, 『김보현 작품전집-사실주의 시대』, 조선대학교 미술관, 2011.

박주순, 「끊임없는 인식을 확장하는 화가 오세영」, 『예술세계』, 2000, 1월호, 한국문화예술단체 총연합회.

백기수, 『미학』, 서울대 출판부, 1979.

브라호플러스, 달리아, 「역경은 창조의 어머니」, 김부기 외, 『Po Kim - 아르카디아로의 염원』, 에이엠아트, 2010.

손효주, 「아리스토텔레스에 있어서 예술과 자연」, 『예술과 자연』, 한국미학예술학회 편, 미술문화, 1997.

슈티프, 바바라, 『다르게 살기 - 훈데르트바써』, 김경연 역, 현암사, 2008.

슬로터다이크, 페터, 『철학적 기질 혹은 열정-플라톤에서 푸코까지』, 김광명 역, 세창미디어, 2012.

양주동, 『고가연구』, 일조각, 1969.

웨이, 릴리, 「전시축하의 글」, 국립현대미술관(편), 『고통과 환희의 변주: 김보현의 화업 60년』, 결 출판사, 2007.

이구열, 「미국 정착 40년의 김보현 예술, 그 동양적 감성」, 예술의 전당(편), 『1995 원로작가 초대 - 김보현 전』, 서울:크리기획, 1995.

이매리, 「김보현의 추상표현주의회화에 나타난 동양적 공간성에 관한 연구(1957-1970년대 초반)」, 『김보현미술세계 논문집』, 제1집, 조선대학교 미술관, 2010, 33-66.

이해완, 「작품의 도덕성과 도덕적 가치-거트의 윤리주의 비판」, 서울대학교 인문과학연구소, 『인문논총』 제69집(2013), 219-255.

조송식, 「동양적 사유의 여정- 궁극적인 지향으로서의 존재의 긍정과 초월」, 『자연의 속삭임, 김보현 』, 2010 조선대학교 미술관 특별기획전, 2010. 5. 10-26.

조순길, 「예술 형식으로서의 논 피니토를 통해 본 신체 이미지 연구」, 단국대학교 대학원 박사학위 논문, 2011.

크링스, 헤르만, 『자유의 철학- 철학적 인간학의 근본문제』, 김광명/진교훈 역,경문사, 1987.

타타르키비츠, W., 『중세미학』, 손효주 역, 서울: 미술문화, 2006.

톨스토이, 『톨스토이와 행복한 하루』, 이항재 역, 서울: 에디터, 2012.

플라톤, 『국가정체』, 박종현 역, 서광사, 1997.

헤겔, 게오르그 W. 프리드리히, 『헤겔미학 III-개별예술들의 변증법적 발전』, 두행숙 역, 서울:나남출판, 1998.

현수정, 「1990년대 김보현 작품에 나타난 탈자아적 이미지로 구축된 상징성 고찰」, 『김보현미술세계 논문집』, 제1집, 조선대학교 미술관, 2010, 67-103.

회슬레, V., 「예술은 진정 종언을 고했는가」, 김문환/권대중 편역, 『예술의 죽음과 부활』, 지식산업사, 2004.

Arendt, Hannah, *The Life of the Mind*, New York: A Harvest Book, 1978.

Arendt, Hannah, *Lectures on Kant's Political Philosophy*, ed. and with an Interpretive Essay by Ronald Beiner, The University of Chicago Press, 1982.

Barasch, Mosche, "Gantner's Theory of Prefiguration", *British Journal of Aesthetics*, 1963, Vol.3, No.2, pp.148-156.

Bazin, Germain, *The History of World Sculpture*. Lamplight Publishing, 1968.

Beardsley, Monroe C., "On the Creation of Art," *The Journal of Aesthetics and Art Criticism* 23(1965): 291-304.

Brodsky, Joseph, "Uncommon Visage", *Poets and Writers Magazine,* March-April, 1988.

Bullough, Edward, "'Psychical Distance' as a Factor in Art and as an Aesthetic Principle", *British Journal of Psychology*, Vol. 5 (1912),

Carroll, Noël, "Morality and Aesthetics", in Michael Kelly(ed.), *Encyclopedia of Aesthetics*, Vol.3, Oxford Univ. Press, 1998, 278-282.

_____, "Art and Ethical Criticism: An Overview of Recent Directions of Research," *Ethics* 110(2000), 350-387.

_____, "The Wheel of Virtue: Art, Literature, and Moral Knowledge", *The Journal of Aesthetics and Art Criticism*, 60:1 Winter 2002, 3-26.

_____, Carroll, "Ethics and Aesthetics: Replies to Dickie, Stecker, Livingston", *British*

Journal of Aesthetics, Vol.46, No.1, January 2006, 82-93.

Caygill, Howard, _A Kant Pictography,_ Malden, Ma.: Blackwell Publishers Inc., 1977.

Clark, Kenneth, _The Nude_. Doubleday, 1956.

Cohen, Ted and Paul Guyer(ed.), _Essays in Kant's Aesthetics_, University of Chicago Press, 1982.

Crawford, D.W., _Kant's Aesthetic Theory_, Univ. of Wisconsin Press, 1974.

Danto, Arthur C., "The Transfiguration of the Commonplace", _Journal of Aesthetics and Art Criticism_, Vol.33,1974, 139-148.

Danto, Arthur C., _What Art Is_, Yale University Press, 2013.

]Devereaux, Mary, "Moral Judgments and Works of Art: The Case of Narrative Literature", _The Journal of Aesthetics and Art Criticism_, 62:1 Winter 2004, 3-11.

Dick, Darren Hudson, "When Is a Work of Art Finished?", _The Journal of Aesthetics and Art Criticism_ 66:1 Winter 2008, 67-76.

Dobe, Jennifer Kirchmeyer, "Kant's Common Sense and the Strategy for a Deduction", _The Journal of Aesthetics and Art Criticism_, 68:1 Winter 2010, 47-60.

Dolan, Therese, _Inventing Reality-The Paintings of John Moore_, New York: Hudson Hills Press, 1996.

Dowling, Christopher, "The Aesthetics of Daily Life", _British Journal of Aesthetics_, Vol.50, No.3 2010. 225-242.

Eaton, Marcia Muelder, "Aesthetics: The Mother of Ethics?" _The Journal of Aesthetics_

and Art Criticism, Vol.55, No.4(Autumn, 1997), pp.355-364.

Eisler, Rudolf, *Kant Lexikon*, Hildesheim·Zürich.·New York: Georg Olms Verlag, 1984.

Elliot, R.K., "The Unity of Kant's Critique of Aesthetic Judgment," *British Journal of Aesthetics*, 1968. Vol.8. 244-259.

Gaut, Berys, *Art, Emotion and Ethic*, Oxford University Press, 2007.

Gantner, Josef, *Leonardos Visionen von der Sintflut und vom Untergang der Welt*. Bern: Francke Verlag,1958.

Gantner, Joseph, *Das Bild des Herzens-Über Vollendung und Unvollendung in der Kunst*, Berlin:Gebr.Mann Verlag, 1979.

Gilbert, Colin and others, *The Daily Book of Art-315 Readings that teach, inspire & entertain*, Irvine, CA: Walter Foster Publishing, Inc., 2009.

Gilbert, Creighton E., "What is Expressed in Michelangelo's Non-Finito", *Aritibus et Historiae,* Vol.24, No.48(2003), pp.57-64.

Gilbert, K E. & H. Kuhn, *A History of Aesthetics*, Indiana University Press, 1954.

Guercio, Gabriele, *Art as Existence-The Artist's Monograph and Its Project,* The MIT Press, 2006.

Guyer, Paul, *Kant and the Claims of Taste*, Harvard University Press, 1979.

Harold, James, "On Judging the Moral Value of Narrative Artworks", *The Journal of Aesthetics and Art Criticism*, 64:2 Spring 2006, 259-270.

Hegel, G.W.F., *Hegel's Aesthetics; Lectures on Fine Art*, trans. T.M.Knox, Oxford: Claredon Press, 1975,II)

Heidegger, Martin, *Das Ursprung des Kunstwerkes*, Reclam, 1967, 하이데거, 『예술 작품의 근원』, 오병남/민형원 역, 예전사, 1996.

Henckmann, Wolfahrt, "Gefühl", Artikel, *Handbuch philosophischer Grundbegriff*, Hg.v.H.Krings, München : Kösel 1973.

Irvin, Sherri, "The Pervasiveness of the Aesthetic in Ordinary Experience", *British Journal of Aesthetics*, Vol.48, No.1. 2008. 29-44.

Kant, I., *Prolegomena*, Akademie Ausgabe, Ⅳ, 1912.

Kant, I., *Kritik der Urteilkraft*, Hamburg: Felix Meiner, 1974.

Kant, I., *Anthropologie in pragmatischer Hinsicht*, herausgegeben von Reinhard Brandt, Hamburg: Felix Meiner, PhB 490, 2000.

Kim, Kwang Myung, "The Aesthetic Turn in Everyday Life in Korea", *Open Journal of Philosophy*, 2013, Vo.3, No.2, 359-365.

Landgrebe, Ludwig, "Prinzip der Lehre vom Empfinden", *Zeitschrift für Philosophische Forschung*, 8/1984.

Lefebvre, Henri /Christine Levich, "The Everyday and Everydayness", *Yale French Studies*, No.73, 1987, pp.7-11.

Lessing, Gotthold Ephraim, *Laokoon oder Über die Grenzen der Malerei und Poesie*, Stuttgart: Reclam, 1994.

Lillehammer, Hallvard, "Values of Art and the Ethical Question", *British Journal of Aesthetics*, Vol.48, No.4, October 2008, 376-394.

Livingston, Paisley, *Art and Intention: A Philosophical Study*, Oxford University Press, 2005.

Lioure, Mochel, *Le Drame de Diderot à Ionesco, Armand Colin*, 『프랑스 희곡사』, 김찬자 옮김, 신아사, 1992.

Mandel, David, *Changing Art, Changing Man*, New York: Horizon Press, 1967.

Mirus, Christopher V. "Aristotle on Beauty and Goodness in Nature", *International Philosophical Quarterly*, Vol. 52, No.1, Issue 205(March 2012), pp.79-97.

Mondrian, Piet, "Essay, 1937", in *Modern Arts Criticism*(Detroit: Gale Research Inc., 1994.

Montaigne, Michel de, "Of Presumption", in *The Complete Essays of Montaigne*: Stanford Univ. Press, 1965.

Mullin, Amy, "Evaluating Art: Morally Significant Imagining versus Moral Soundness", *The Journal of Aesthetics and Art Criticism*, Vol.60, No.2(Spring, 2002), 137-149.

Nietzsche, Friedrich, *Also sprach Zarathustra*, Friedrich Nietzsche Werke Bd.2. Darmstadt : Wissenschaftliche Buchgesellschaft, 1982.

Packer, Mark, "The Aesthetic Dimension of Ethics and Law: Some Reflections on Harmless Offence", *American Philosophical Quarterly*, 33(1996).

Parker, Dewitt Henry, *The Analysis of Art*, Oxford University Press, 1926.

Pochat, Götz, *Der Symbolbegrff in der Ästhetik und Kunstwissenschaft*, Köln: Du Mont, 1983.

Sadler, Barry & Allen Carlson, *Environmental Aesthetics: Essays in Interpretation*, Canada, Univ. of Victoria, 1984.

Saito, Yuriko, *Everyday Aesthetics*, Oxford University Press, 2007.

Schöpf, Alfred, "Erfahrung", Artikel. *Handbuch philosophischer Grundbegriffe*, Bd.2, München : Kösel 1973.

Scruton, Roger, "In Search of the Aesthetic", *British Journal of Aesthetics*, Vol.47, No 3, 2007, 232-250.

Spaemann, R., "Natur"(Artikel), in : *Handbuch philosophischer Grundbegriffe*, hrsg. v. H. Krings, H.-M. Baumgartner & Ch. Wild, München: Kösel Verlag, Bd.4.

Stecker, R., "The Interaction of Ethical and Aesthetic Value", *British Journal of Aesthetics*, Vol.45, No.2, April 2005, 138-150.

Vasari, Giorgio, *The Lives of the Artists*. Oxford University Press, 1992.

Wanninger, Thomas, "Bildung und Gemeinsinn- Ein Beitrag zur Pädagogik der Urtreilskraft aus der Philosophie des sensus communis", Diss. Universit ä t Bayreth, 1998.

Weischedel, Wilhelm, *Kant Brevier*, 손동현/김수배 역, 『별이 총총한 하늘 아래 약동하는 자유』, 이학사, 2002.

Wilde, Oscar, *The Picture of Dorian Gray*, 1890.

Zammito, John H., *The Genesis of Kant's Critique of Judgment*, The University of Chicago Press, 1992.

Zeller, Eduard, *Grundriss der Geschichte der griechischen Philosophie*, Aalen: Scientia, 1971, 이창대 역, 『희랍철학사』, 서울: 이론과 실천, 1991.

| 작품사진

김보현 작가

<브로컬리3>(1974)

<망고5>(1975-1977)

<아스파라거스3>(1975-1977)

<붉은 양파2>(1975-1977)

<흰 양파1>(1975-1977)

<호두4>(1975-1977)

<생선4>(1978)

<자두와 풍경화>(1978)

<호두 콜라주4>(1979-1980)

오세영 작가

<성>(2008)

<잔상(천지창조)>(2007)

<잔상(축제)>(1998)

<숲 속의 이야기>(1979)

<최후의 만찬>(1991)

<Sign of mentality>(1994, 1996, 1998, 1999)

장두건 작가

<산간 조춘의 어느 날>(1999)

<삶生은 즐거워1>(1990)

<항아리와 코스모스2>(1992)

<내려다 본 장미 군집群集2>(1999)

<학鶴들의 낙원>(2002)

<해변의 농가1>(1990)

김용철 작가

<엄마꽃-umma>(2009)

<포토페인팅-텔레비전 79 '이것은 종이입니다'>(1979)

<파란 하트>(1984)

<춘월화조도>(1993-1994)

<이것은 종이입니다>(1977)

명이식 작가

<양재>(2008)

<종로>(2007)

<상암>(2007)

<상암>(2008)

<화문>(2006)

<서초>(2008)

배문희 작가

<물빛>(2010)

<아름다운 여행>(2010)

<비오는 날엔1>(2011)

<비오는 날엔2>(2011)

| 글의 출처

「미완성(논 피니토)이 지닌 미학적 의미」, 동국대학교 동서사상연구소, 『철학·사상·
　　문화』, 제17호, 2014.

「공감과 소통으로서의 일상 미학: 칸트의 공통감과 관련하여」, 숭실대학교 인문과
　　학연구소, 『인문학연구』 제43집, 2014.

「존재에 대한 관조 : 김보현 작품에 나타난 사실주의」, 『김보현 미술세계 연구논문
　　집』, 제1집, 조선대학교 미술관, 2010.

「내적인 것의 외화外化: 오세영의 삶과 예술세계」, 『미술과 비평』 vol.42, 2014.

「자연과 현실: 장두건의 조응照應」, 『미술과 비평』 vol.33, 2011.

「자기정체성에 대한 탐구로서의 민화적 전통: 김용철의 현대적 해석」, 『미술과 비
　　평』 vol.31, 2010

「자연생명의 순환: 배문희의 나뭇잎 이미지」, 『미술과 비평』 vol.35, 2011.

| 찾아보기